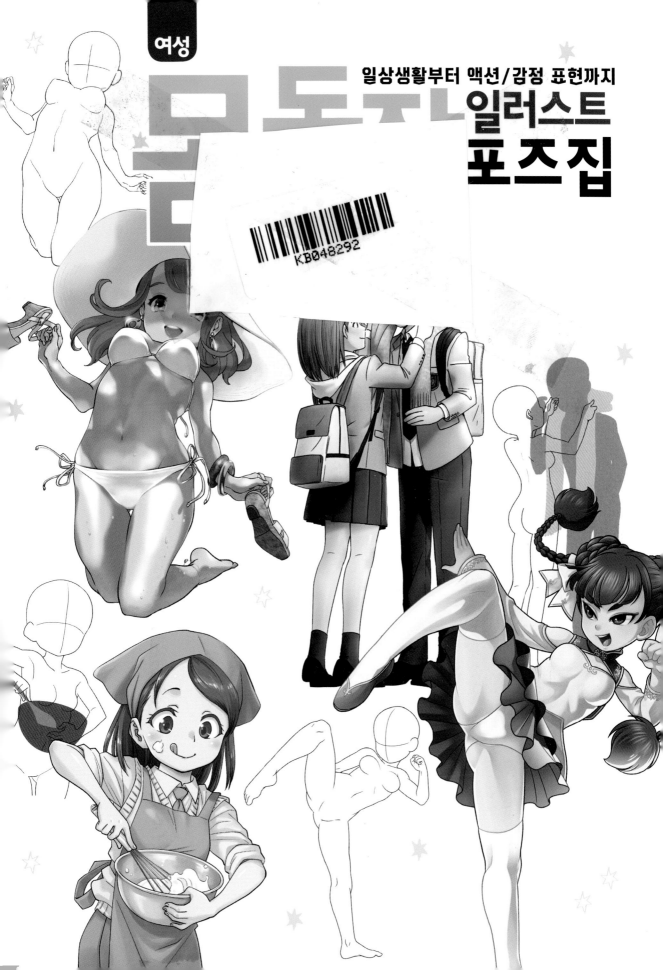

여성 몸 도우미 일러스트 포즈집

일상생활부터 액션/감정 표현까지

《여성 몸동작 일러스트 포즈집》

목 차

일러스트레이터 소개

우치다 유키

만화가 겸 일러스트레이터·전문학교 강사. 비즈니스 코믹, 어플리케이션이나 무크지의 만화, 실용서적의 삽화 컷 등 다양하게 그리고 있습니다.

【담당 포즈】 018_01~021_05, 061_01, 065_01, 073_05, 146_01~159_03

Pixiv ID : 465129
Twitter : @uchiuchiuchiyan

카스카즈

카즈카즈(kzkz)가 아니라 카스카즈(KSKZ)입니다. 일러스트레이터입니다. 플레이는 잘 못하지만 격투 게임을 좋아합니다.

【담당 포즈】 084_01, 085_01~087_04, 137_01~137_04

Pixiv ID : 251906
Twitter : @kasu_kazu
Tumblr : https://kasukazu.tumblr.com/

K. 하루카

취미인 오타쿠 활동을 하면서 만화 및 일러스트 일을 합니다. 전문학교와 문화 교실에서 그림을 가르치고 있습니다.

【담당 포즈】 061_02, 065_02, 108_01~118_05, 132_01~133_04

Pixiv ID : 168724
Twitter : @haruharu_san

코와타리 히로

일러스트와 만화를 그리고 있습니다. 미소년과 미소녀, 미인을 그리는 것을 좋아합니다. 즐겁게 그림을 그리며 살고 있어요.

【담당 포즈】 070_01~073_04, 138_01~139_04

Twitter : @kowatari419

타카타 유우키

2018년 Web 잡지, 존 오브 크툴루에서 『AA의 여자』를 연재, 2019년 전자책 발매. 칸사이 지역을 중심으로 작가 및 강사로 활동 중.

【담당 포즈】 076_01~079_04, 082_01~083_04, 134_01~135_04

Pixiv ID : 2084624
Twitter : @TaKaTa_manga

텟센

평소에는 소년만 그리고 있습니다. 그림을 그리기 시작할 때는 여자애만 그렸던 기억이 납니다.

【담당 포즈】 119_01~129_04

Pixiv ID : 68813
Twitter : @_steelwire
HP : https://www.pixiv.net/fanbox/creator/68813

나가이와 무요우

쿠마모토현 출생. 기업 연혁이나 예방 홍보 만화 등 다방면으로 활동. 대표작 『닛치모』.

【담당 포즈】 022_01~031_04, 034_01~045_04

나카마 야스카타

평소에는 늘씬하고 긴 몸매의 다소 사실적인 그림을 그립니다. 매일 그림 그리기를 즐기는 여러분의 동료입니다.

【담당 포즈】032_01~033_04, 066_01~067_03

Pixiv ID : 1664225
Twitter : @pippo_3520
HP : nakama-yasukata.tumblr.com

니시노자와 카오리스케

동인 서클 및 상업 만화가팀 「어린이 런치」에서 작화를 담당. 고양이를 좋아한다. 대표작 『전생 소녀 도감』(쇼넨가호샤少年画報社)

【담당 포즈】 046_01~049_04, 061_03, 065_03, 092_01~105_04

Twitter : @oksm2019
HP : http://www.ni.bekkoame.ne.jp/okosama/

네무리 네무

직접 창작한 여자 캐릭터를 위주로 일러스트를 그리고 있습니다. 프릴이 달린 옷과 동물 귀를 매우 좋아합니다.

【담당 포즈】088_01~091_04, 140_01~141_03

PixivID:1114585
Twitter:@Nemuriris
HP : http://remoon.mystrikingly.com/

마메모

고양이와 근육을 매우 좋아합니다.

【담당 포즈】 050_01~060_04, 061_04~064_04, 065_04

Pixiv ID : 34680551
Twitter : @mozumamemo

유노

도쿄에 거주하는 프리랜서 일러스트레이터입니다. 온화한 세계관을 가진 작품을 좋아합니다. 동물 귀도 좋아해요. 잘 부탁드립니다!

【담당 포즈】 074_01~075_04, 080_01~081_05, 084_02~084_04, 136_01~136_04, 142_01~145_04

Pixiv ID : 27832100
Twitter : @YUNOCHIA_
HP : https://yunochia.tumblr.com

※ ID, URL은 2019년 8월 기준입니다.

이 책의 활용법

으~음…

그리긴 그렸는데 뭔가 이상해.

어깨? 팔…, 다리…?

대체 뭐가 어떻게 된 거지???

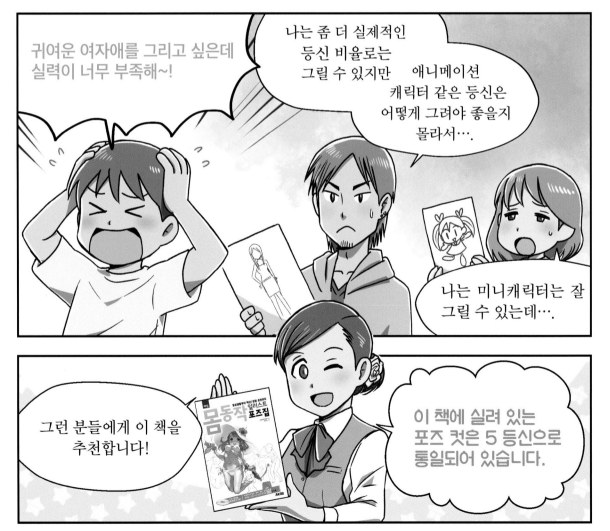

귀여운 여자애를 그리고 싶은데 실력이 너무 부족해~!

나는 좀 더 실제적인 등신 비율로는 그릴 수 있지만 애니메이션 캐릭터 같은 등신은 어떻게 그려야 좋을지 몰라서….

나는 미니캐릭터는 잘 그릴 수 있는데….

그런 분들에게 이 책을 추천합니다!

이 책에 실려 있는 포즈 컷은 5 등신으로 통일되어 있습니다.

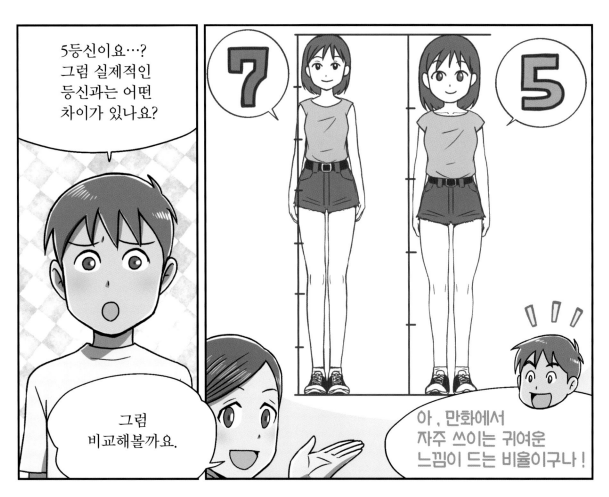

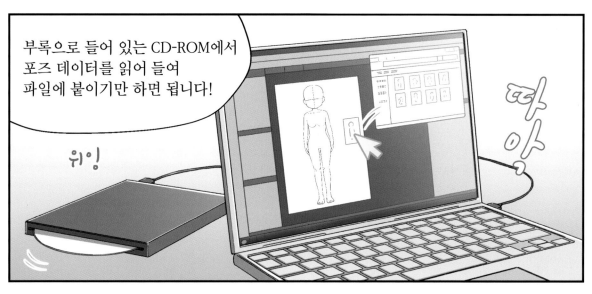

부록으로 들어 있는 CD-ROM에서 포즈 데이터를 읽어 들여 파일에 붙이기만 하면 됩니다!

위잉

따앙

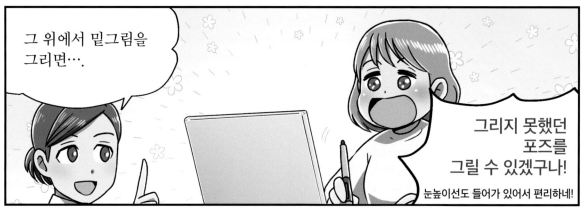

그 위에서 밑그림을 그리면….

그리지 못했던 포즈를 그릴 수 있겠구나!

눈높이선도 들어가 있어서 편리하네!

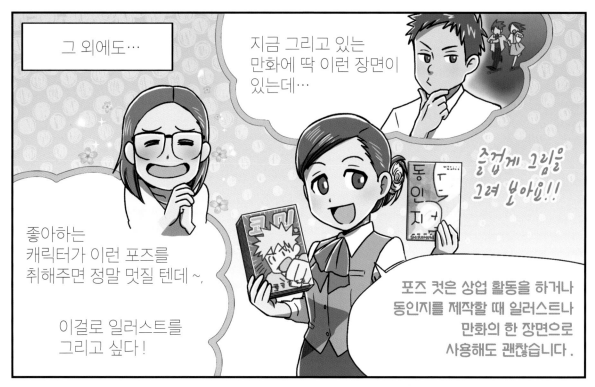

그 외에도…

지금 그리고 있는 만화에 딱 이런 장면이 있는데…

즐겁게 그림을 그려 보아요!!

좋아하는 캐릭터가 이런 포즈를 취해주면 정말 멋질 텐데~.

이걸로 일러스트를 그리고 싶다!

포즈 컷은 상업 활동을 하거나 동인지를 제작할 때 일러스트나 만화의 한 장면으로 사용해도 괜찮습니다.

부록 CD-ROM 사용법

이 책에 실린 모든 포즈 컷을 psd, jpg 형식으로 수록하였습니다. 『CLIP STUDIO PAINT』, 『Photoshop』, 『FireAl-paca』, 『PaintTool SAI』 등 다양한 소프트에서 사용할 수 있습니다. CD-ROM을 지원하는 드라이브에 삽입해 이용해 주십시오.

Windows	CD-ROM을 PC에 삽입하면 자동 재생 윈도우 또는 알림 배너가 표시됩니다. '폴더를 열어 파일 보기' 클릭. ※ Windows 버전에 따라 달라질 수 있습니다.
Mac	CD-ROM을 PC에 삽입하면 데스크탑에 디스크 모양 아이콘이 표시됩니다. 이 아이콘을 더블 클릭.

↓ CD-ROM에는 배경 선화와 포즈 컷이 「psd」 「jpg」 폴더로 나뉘어 수록되어 있습니다. 사용하고 싶은 컷을 열어 옷과 머리카락을 덧그리거나, 사용하고 싶은 부분을 복사해 원고에 붙여 넣는 등 자유로이 어레인지해서 쓸 수 있습니다.

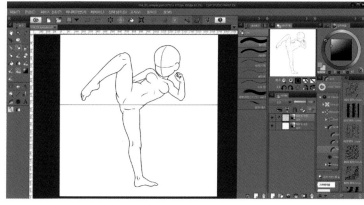

↑「CLIP STUDIO PAINT EX」에서 파일을 열었을 때. psd 형식의 컷은 투명하게 되어 있어서 원고에 붙여 넣어 사용할 때 매우 편리합니다. 위에 레이어를 추가해 포즈 컷을 밑그림으로 활용하여 일러스트를 그리는 것도 좋은 방법입니다.
위에서 내려다보는 구도나 아래에서 올려다보는 구도에는 눈높이선(그 포즈를 보고 있는 눈높이)도 들어가 있습니다.

레이어에 대하여

이 CD-ROM에서는 psd의 레이어명이 「포즈」, 「눈높이선」, 「소품」으로 나뉘어 있습니다. 또한 포즈, 눈높이선 이외의 레이어는 모두 소품 폴더로 통일되어 있습니다(남성, 오토바이 등 대형 사물도 포함되어 있습니다). 복수 있는 경우에는 소품 1, 소품 2 같은 이름이 붙어 있습니다. 특히 눈높이선은 입체감, 안쪽까지의 깊이-화면에서부터의 멀고 가까움- 등 투시도법을 적용할 때 참고 기준이 됩니다. 배경과 인물을 맞출 때도 활용해보세요.

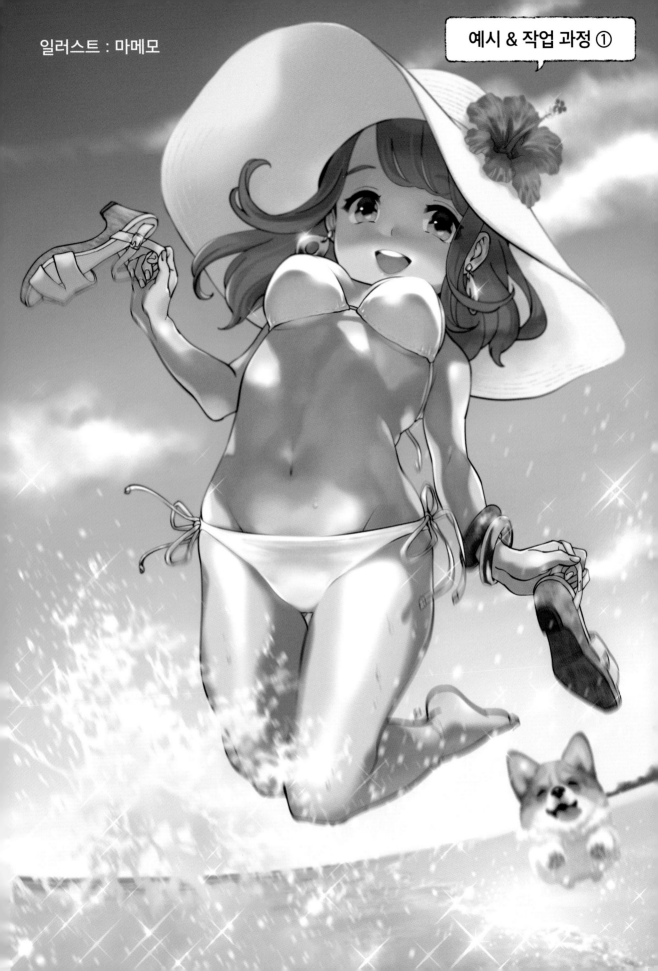

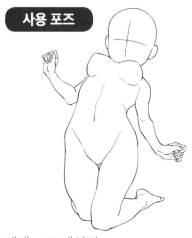

게재 : 58 페이지
타이틀 : 무릎으로 서기 3
파일명 : 058_03

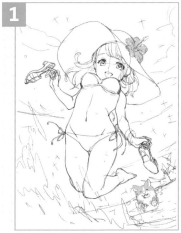

1 포즈를 놓고 신규 레이어를 작성하여 밑그림을 그립니다. 전체적인 이미지나 분위기를 그려 봅시다.

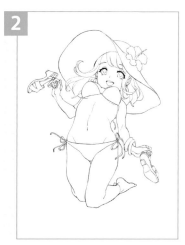

2 펜선을 넣습니다. 그리기 쉽도록 레이어를 겹친 상태로 그립니다.

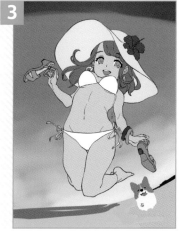

3 색 구분을 합니다. 생각해 둔 색을 넣고 배경을 대강 그립니다.

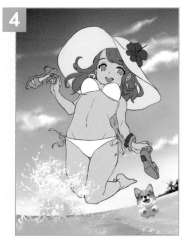

4 배경과 바로 앞의 물보라를 그립니다. 마무리 단계에서 이 부분을 흐릿하게 처리할 것이므로 세세하게는 그리지 않습니다.

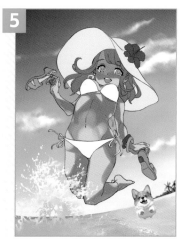

5 피부에 생기는 음영을 대략적으로 칠합니다.

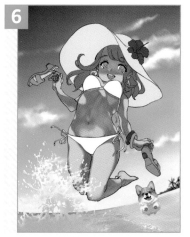

6 피부에 입체감이 생기도록 묘사를 더합니다.

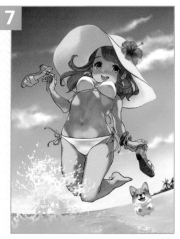

7 수영장, 모자, 소품, 얼굴 등 다른 부위에도 똑같이 색을 칠합니다.

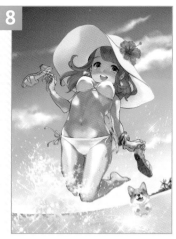

8 마무리입니다. 빛을 더하거나 흐릿하게 하여 원근감과 약동감을 부여합니다. 반짝거림을 더하고 색조 조정을 한 후에 완성!

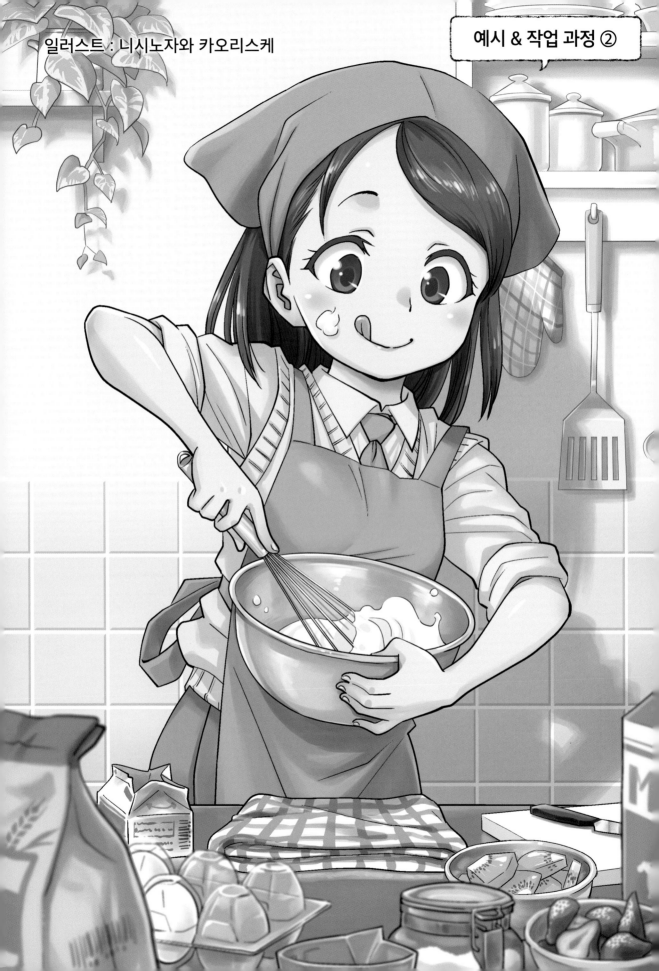

게재 : 102 페이지
타이틀 : 볼 안을 휘젓기
파일명 : 102_03

포즈를 놓고 신규 레이어를 작성하여 밑
그림을 그립니다.

우선 인물에 펜선을 넣습니다. 그리기 쉽
도록 레이어를 겹친 상태로 그립니다.

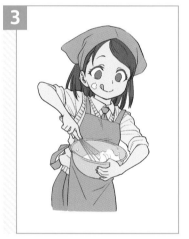

기본색을 넣습니다. 이번에는 파스텔 색
조를 이미지하면서 색을 칠합니다.

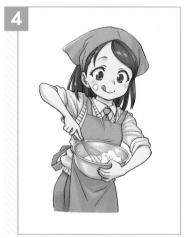

그림자 부분은 레이어를 곱하기해서, 광
택 부분은 레이어를 오버레이하여 겹쳐
서 색칠합니다.

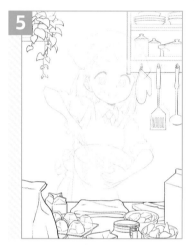

다음에는 배경입니다. 인물의 선화를 그
린 레이어를 흐리게 표시하고, 다른 레이
어에 펜선을 넣습니다.

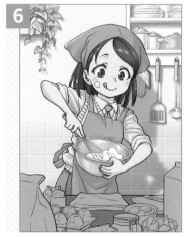

배경을 칠합니다. 배경이 약간 허전하므
로 타일을 덧그립니다.

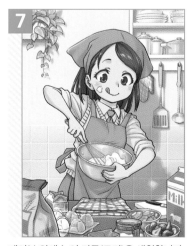

테이블 위에 놓인 것들(근경)을 색칠합니다.

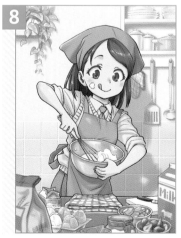

선의 색이나 전체 음영을 조정합니다. 배
경을 흐리게 하여 완성합니다.

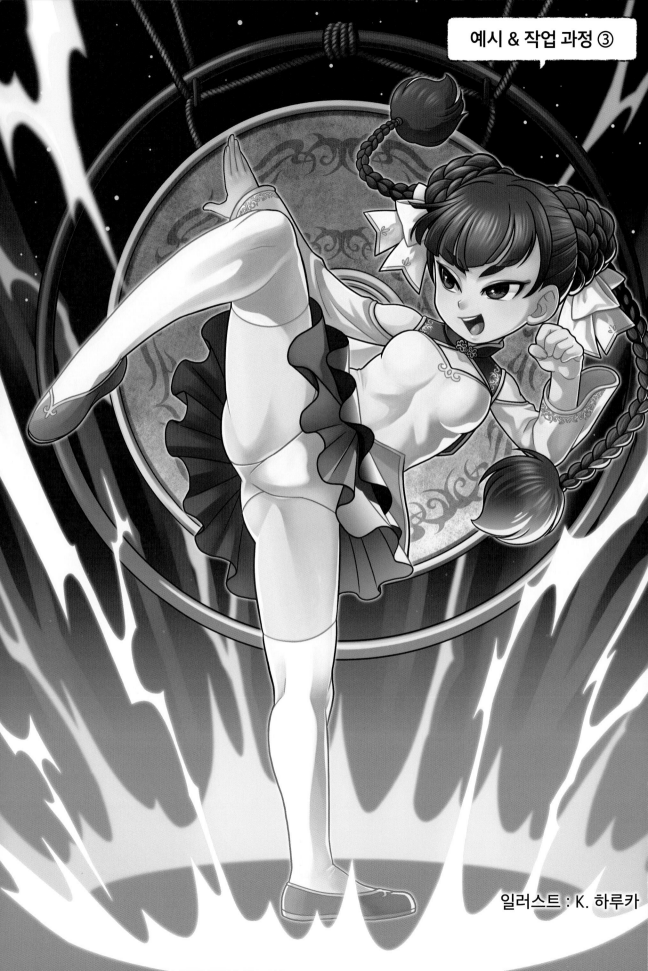

일러스트 : K. 하루카

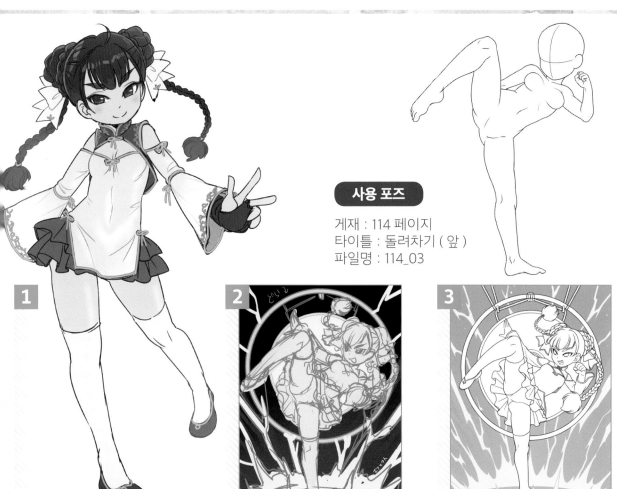

사용 포즈

게재 : 114 페이지
타이틀 : 돌려차기 (앞)
파일명 : 114_03

1

포즈 밑그림을 그리기 전에 캐릭터의 옷이나 머리카락, 메인 컬러 등을 별도의 일러스트로 그려 미리 정해두는 것도 좋은 방법입니다.

2

포즈를 아래에 깔고 대강 러프화를 그립니다. 바로 이때 배경에 쓸 색의 방향성을 정해둡니다.

3

전체적인 균형이나 배치를 수정하면서 펜선을 넣습니다. 배경에 선화가 없는 경우는 대략적으로 색을 칠해둡니다.

4

인물에 기본색을 칠합니다. 인물과 배경으로 레이어를 나눈 상태지만, 기본색은 한데 모아 하나의 레이어로 정리합니다.

5

그 레이어에 곱하기로 대강 그림자를 넣습니다. 기본적으로는 한 색깔만을 써서, 붓 도구로 음영을 넣어줍니다. 배경의 방향성도 정합니다.

6

하이라이트 및 다른 효과를 넣고, 색을 조정한 후, 레이어 효과를 이용하여 마무리합니다. 색은 맨 처음에 정했던 이미지를 변경하고, 색의 수를 줄여서 통일성을 갖게 했습니다.

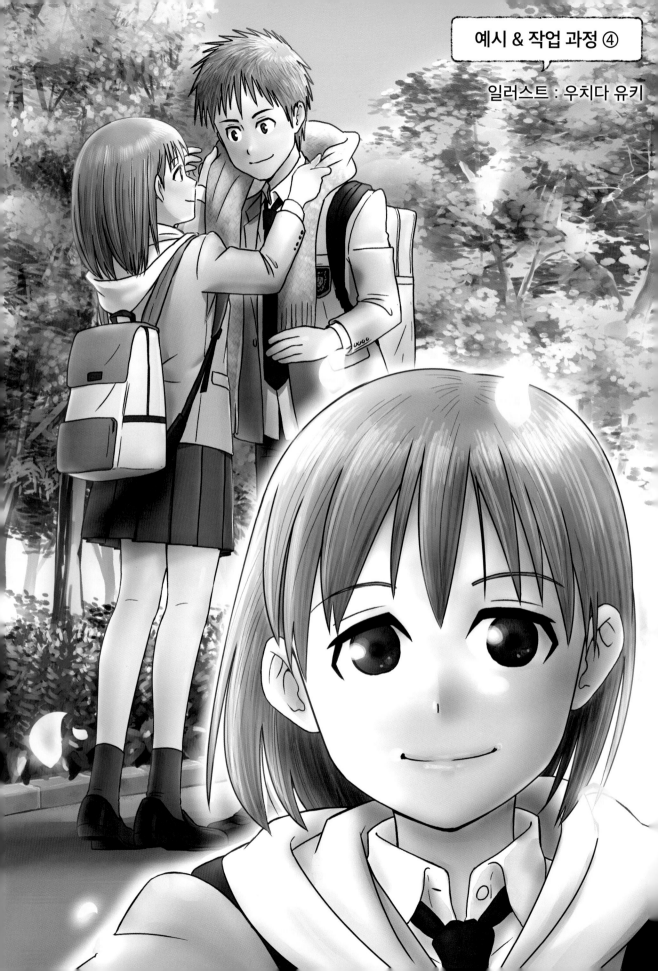

일러스트 : 우치다 유키

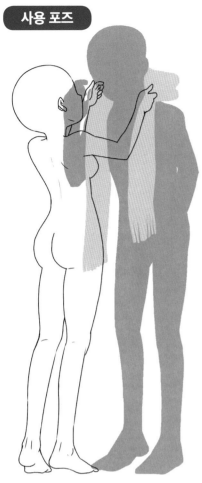

게재 : 155 페이지
타이틀 : 머플러 감아주기
파일명 : 155_02

1

러프화를 대강 그린 후, 포즈 파일을 배치하여 밑그림을 그립니다.

2

뒤편과 앞부분에 있는 인물의 레이어를 나누어서 펜션을 넣습니다.

3

인물에 기본색을 넣습니다.

4

곱하기 레이어로 그림자를 넣습니다.

5

빛이 닿는 부분은 레이어를 오버레이하여 겹쳐서 밝게 만듭니다. 머리칼이나 얼굴 등에 하이라이트를 넣습니다.

6

유채 브러시로 배경을 그려 넣습니다. 그림자가 지는 부분에는 남색 계통의 색을 넣고, 색에 깊이감을 더하고 싶은 부분에는 곱하기 레이어를 겹칩니다. 밝은 부분은 닷지(발광)이나 스크린 레이어를 얹습니다.

7

그림을 전체적으로 살피며 보정할 곳이 있으면 보정하고 효과를 넣어 완성합니다.

사용 허가

이 책 및 CD-ROM에 수록된 포즈 컷은 모두 자유롭게 트레이스 가능합니다. 이 책을 구매하신 분은 트레이스하거나 가공하는 등 원하는 대로 사용하실 수 있습니다. 저작권료나 2차 사용료는 발생하지 않습니다. 출처 표기도 필요 없습니다. 단 포즈 컷의 저작권은 집필한 일러스트레이터에게 귀속됩니다.

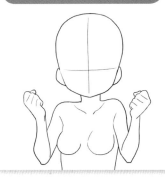

이것은 허용

- 본서에 게재된 포즈 컷을 따라 그림(트레이스)
- 옷이나 머리를 덧그려 오리지널 일러스트를 제작
- CD-ROM에 수록된 포즈 컷을 디지털 만화 • 일러스트 원고에 붙여넣기 하여 이용
- 제작한 일러스트를 동인지에 게재하거나 인터넷 등에 공개
- 이 책과 CD-ROM에 수록된 포즈 컷을 참고하여 상업용 만화 원고를 제작, 상업지에 게재용 일러스트를 제작

금지 사항

CD-ROM 수록 데이터의 복제, 배포, 양도, 전매를 금지합니다(가공하여 전매하는 것도 삼가 주십시오). CD-ROM에 수록된 포즈 컷을 메인으로 하는 상품을 만들어 판매하거나, 이 책에 게재된 일러스트(각 장의 표지와 칼럼, 해설 페이지의 예시)를 트레이스하는 것도 삼가 주십시오.

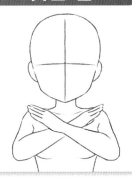

이것은 금지

- CD-ROM을 복사하여 친구에게 선물하기
- CD-ROM을 복사하여 무료로 나누어주거나 유료로 판매하기
- CD-ROM의 데이터를 복사하여 인터넷에 업로드
- 포즈 컷이 아니라 일러스트 예시를 베껴서(트레이스) 인터넷에 공개
- 포즈 컷을 그대로 인쇄한 상품을 만들어 판매

* 알려 드립니다	이 책에 실린 포즈는 시각적인 멋을 우선으로 하여 그린 그림입니다. 만화나 애니메이션 등 픽션에만 등장하는 무기를 든 자세, 격투 포즈 등도 있습니다. 실제 무기 사용법이나 무술 규정/규범과는 다른 포즈도 있으므로 양해해 주십시오.

【1장】 기본 포즈
Basic

서 있는 포즈(기본)

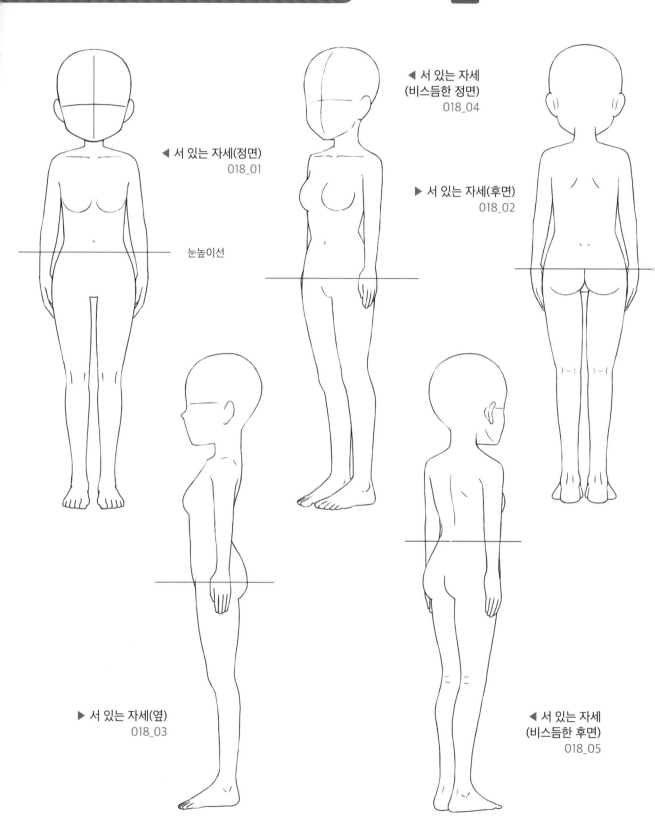

◀ 서 있는 자세(정면)
018_01

눈높이선

◀ 서 있는 자세
(비스듬한 정면)
018_04

▶ 서 있는 자세(후면)
018_02

▶ 서 있는 자세(옆)
018_03

◀ 서 있는 자세
(비스듬한 후면)
018_05

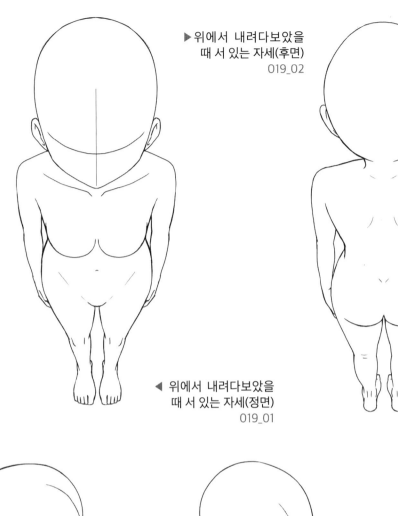

▶ 위에서 내려다보았을
때 서 있는 자세(후면)
019_02

◀ 위에서 내려다보았을
때 서 있는 자세(정면)
019_01

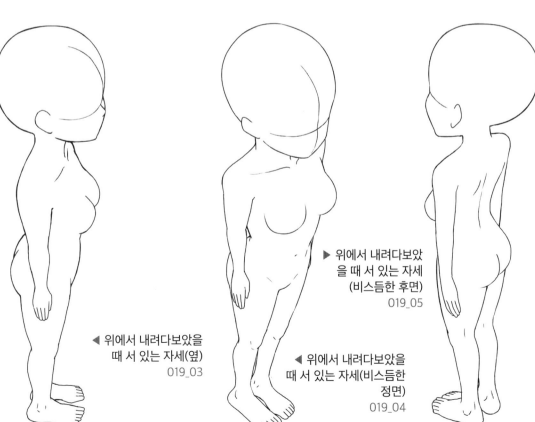

◀ 위에서 내려다보았을
때 서 있는 자세(옆)
019_03

▶ 위에서 내려다보았
을 때 서 있는 자세
(비스듬한 후면)
019_05

◀ 위에서 내려다보았을
때 서 있는 자세(비스듬한
정면)
019_04

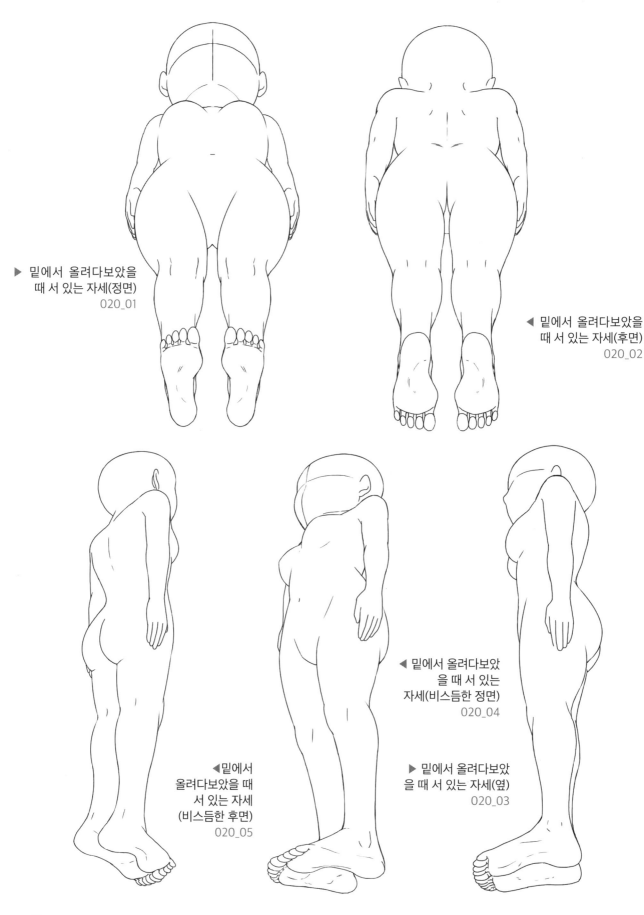

▶ 밑에서 올려다보았을
 때 서 있는 자세(정면)
 020_01

◀ 밑에서 올려다보았을
 때 서 있는 자세(후면)
 020_02

◀ 밑에서 올려다보았
 을 때 서 있는
 자세(비스듬한 정면)
 020_04

◀밑에서
올려다보았을 때
서 있는 자세
(비스듬한 후면)
020_05

▶ 밑에서 올려다보았
 을 때 서 있는 자세(옆)
 020_03

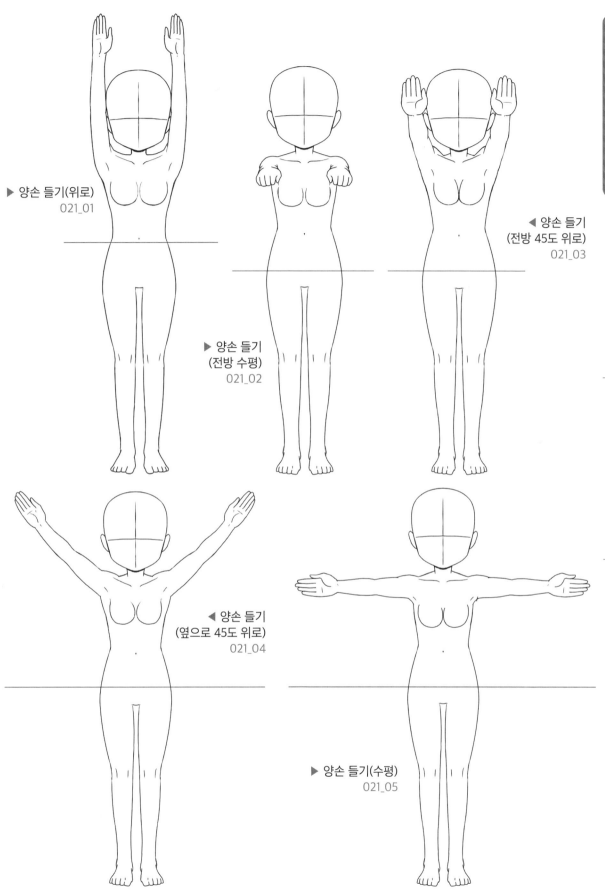

▶ 양손 들기(위로)
021_01

▶ 양손 들기
(전방 수평)
021_02

◀ 양손 들기
(전방 45도 위로)
021_03

◀ 양손 들기
(옆으로 45도 위로)
021_04

▶ 양손 들기(수평)
021_05

서 있는 포즈(응용)

CD-ROM » jpg psd » Chapter1

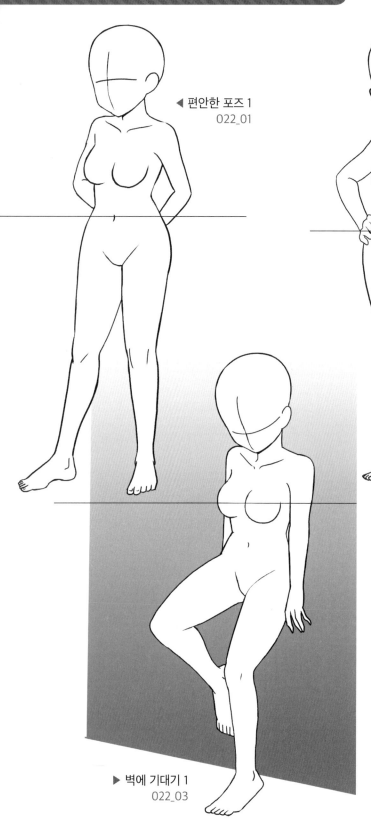

◀ 편안한 포즈 1
022_01

◀ 편안한 포즈 2
022_02

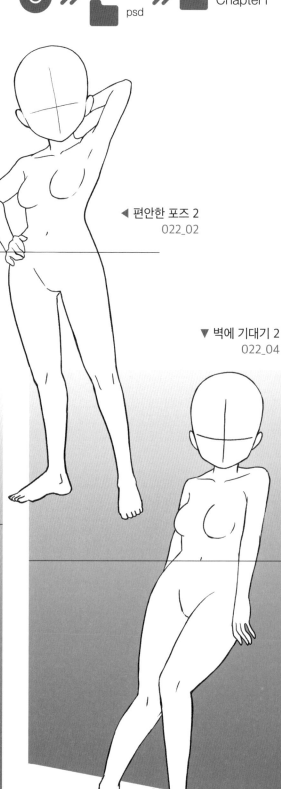

▼ 벽에 기대기 2
022_04

▶ 벽에 기대기 1
022_03

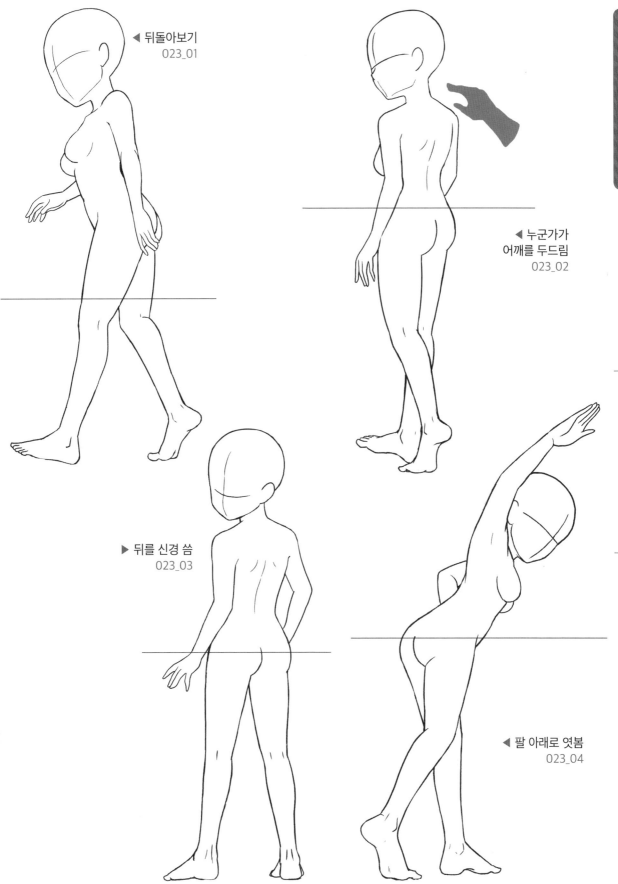

◀ 뒤돌아보기
023_01

◀ 누군가가
어깨를 두드림
023_02

▶ 뒤를 신경 씀
023_03

◀ 팔 아래로 엿봄
023_04

2
장
일
상
생
활

3
장
액
션

4
장
감
정
표
현

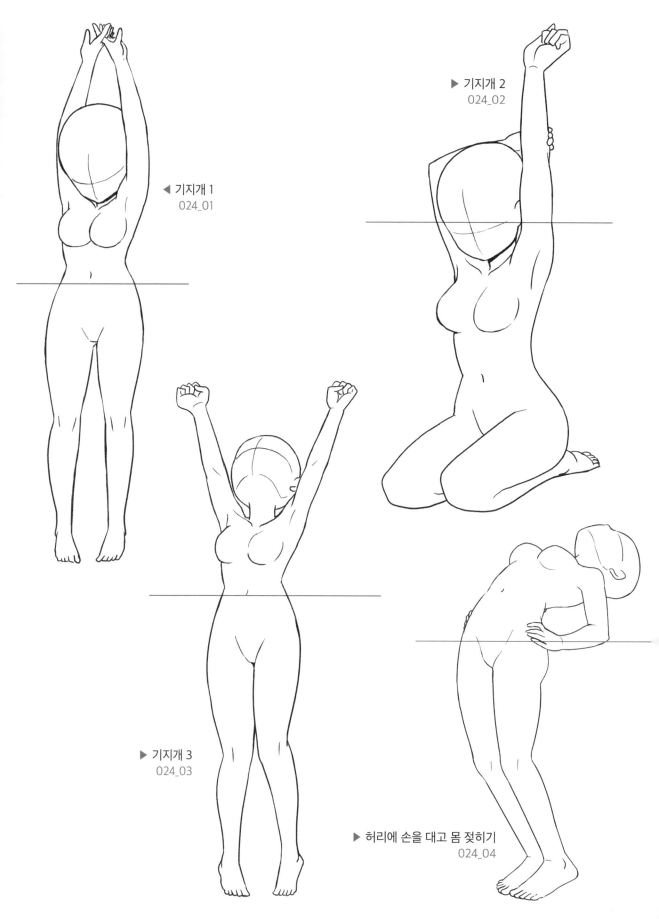

◀ 기지개 1
024_01

▶ 기지개 2
024_02

▶ 기지개 3
024_03

▶ 허리에 손을 대고 몸 젖히기
024_04

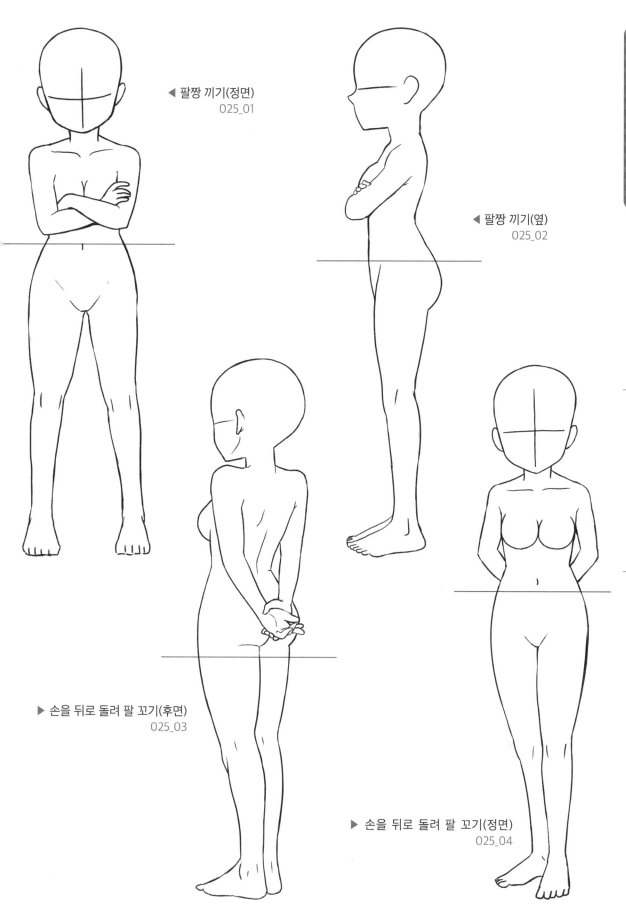

◀ 팔짱 끼기(정면)
025_01

◀ 팔짱 끼기(옆)
025_02

▶ 손을 뒤로 돌려 팔 꼬기(후면)
025_03

▶ 손을 뒤로 돌려 팔 꼬기(정면)
025_04

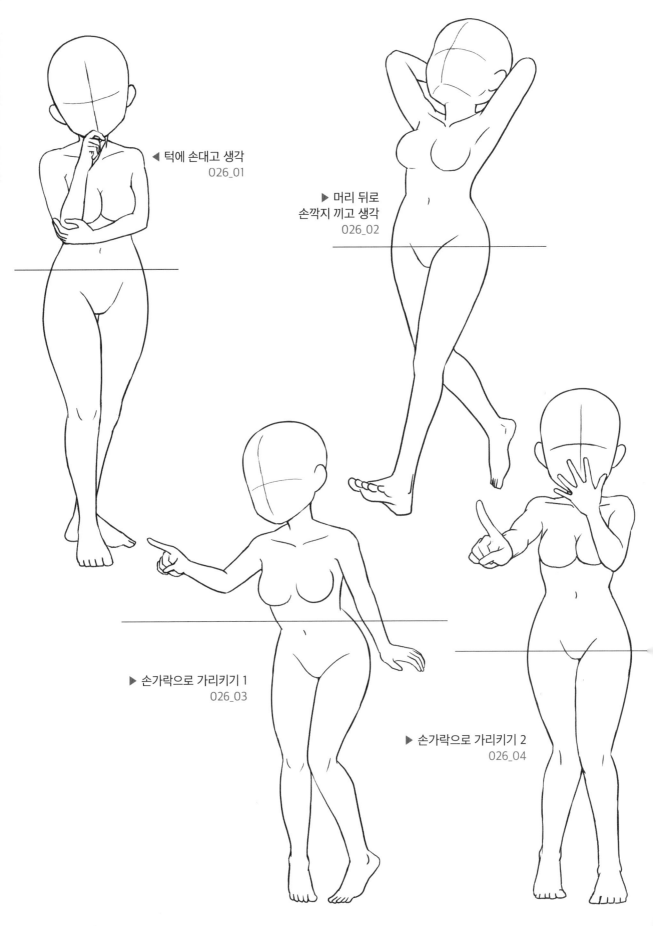

◀ 턱에 손대고 생각
026_01

▶ 머리 뒤로
손깍지 끼고 생각
026_02

▶ 손가락으로 가리키기 1
026_03

▶ 손가락으로 가리키기 2
026_04

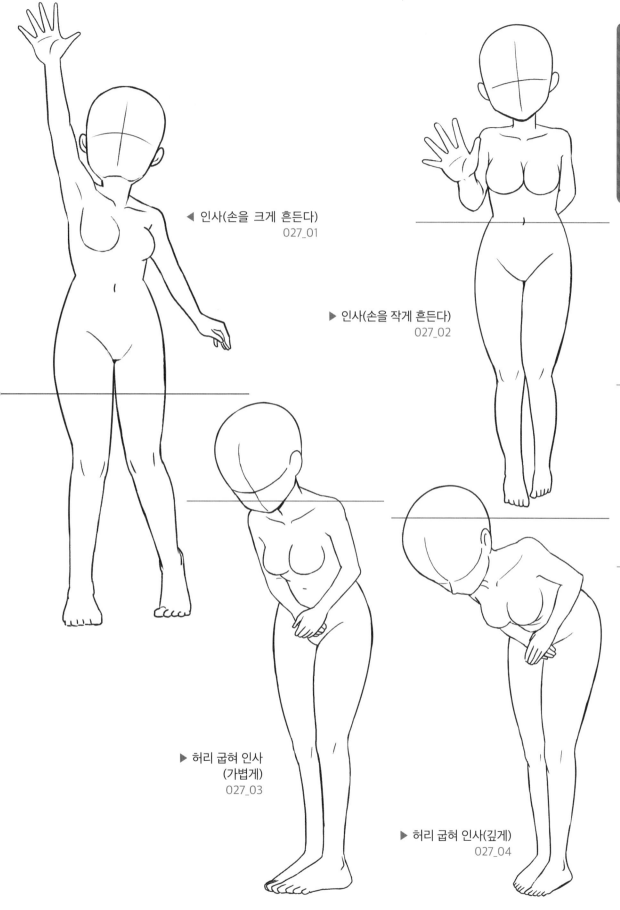

◀ 인사(손을 크게 흔든다)
027_01

▶ 인사(손을 작게 흔든다)
027_02

▶ 허리 굽혀 인사
(가볍게)
027_03

▶ 허리 굽혀 인사(깊게)
027_04

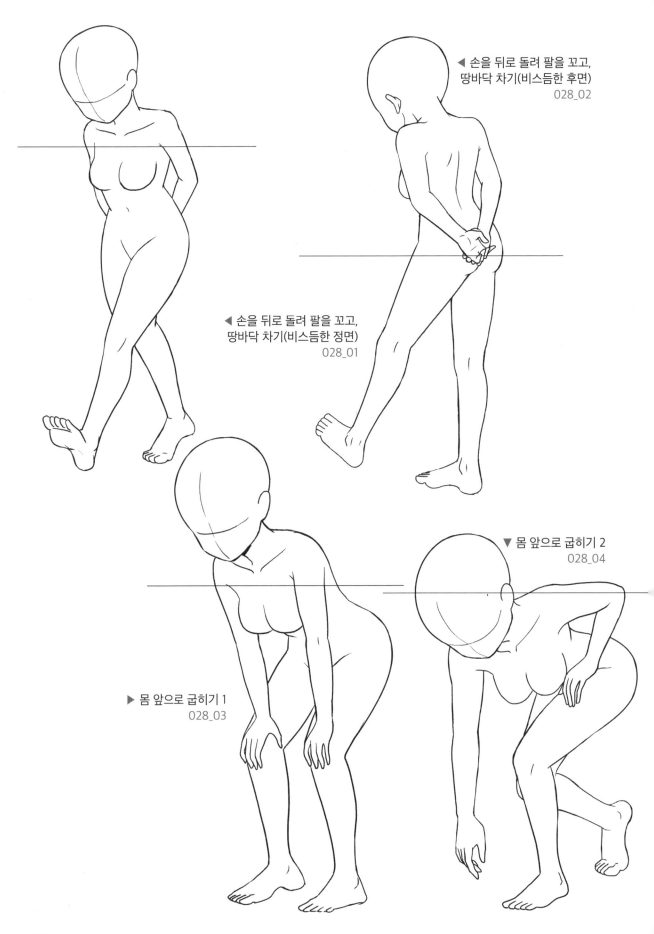

◀ 손을 뒤로 돌려 팔을 꼬고,
땅바닥 차기(비스듬한 후면)
028_02

◀ 손을 뒤로 돌려 팔을 꼬고,
땅바닥 차기(비스듬한 정면)
028_01

▼ 몸 앞으로 굽히기 2
028_04

▶ 몸 앞으로 굽히기 1
028_03

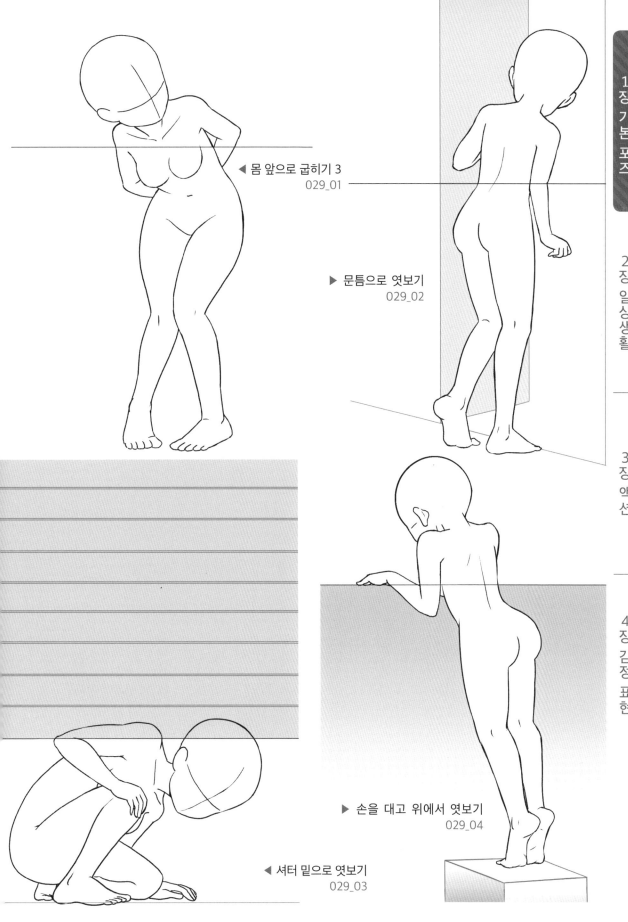

◄ 몸 앞으로 굽히기 3
029_01

▶ 문틈으로 엿보기
029_02

◄ 셔터 밑으로 엿보기
029_03

▶ 손을 대고 위에서 엿보기
029_04

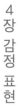

1장 기본 포즈

2장 일상생활

3장 액션

4장 감정 표현

29

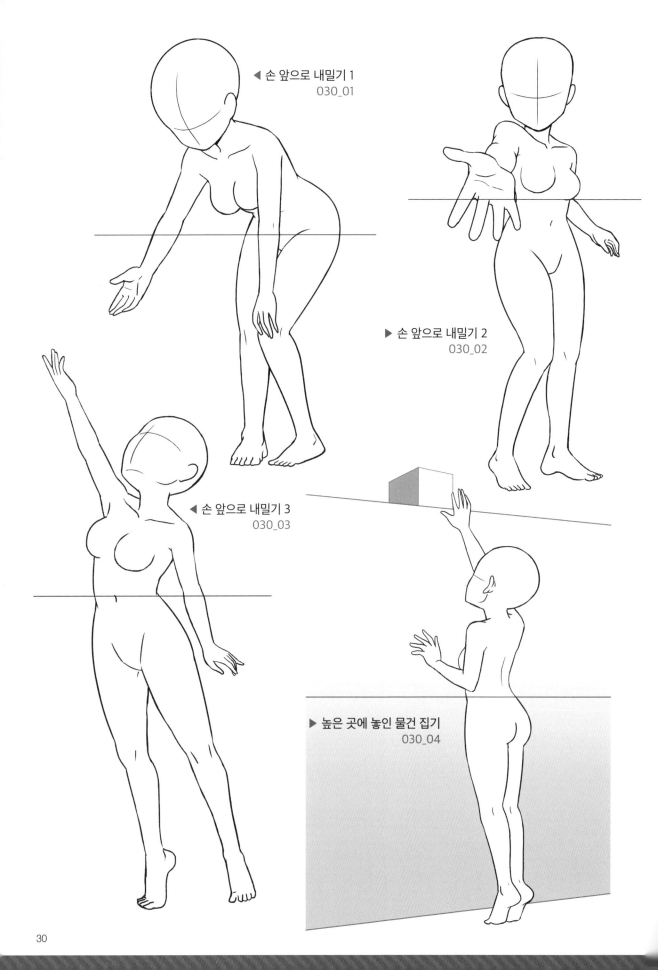

◀ 손 앞으로 내밀기 1
030_01

▶ 손 앞으로 내밀기 2
030_02

◀ 손 앞으로 내밀기 3
030_03

▶ 높은 곳에 놓인 물건 집기
030_04

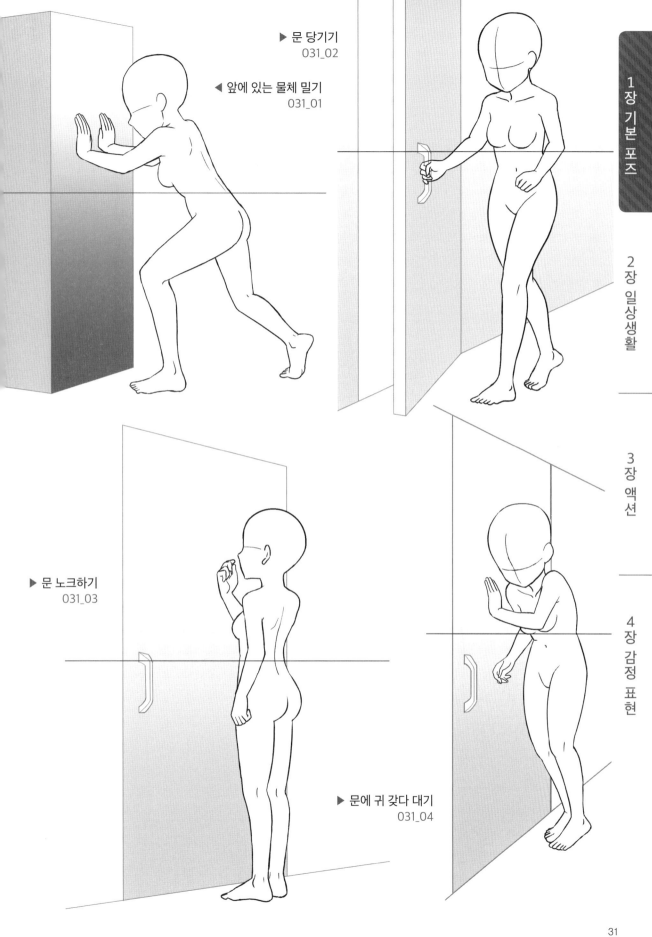

▶ 문 당기기
031_02

◀ 앞에 있는 물체 밀기
031_01

▶ 문 노크하기
031_03

▶ 문에 귀 갖다 대기
031_04

서 있는 모습(특정 포즈)

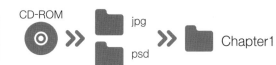

CD-ROM › jpg / psd › Chapter1

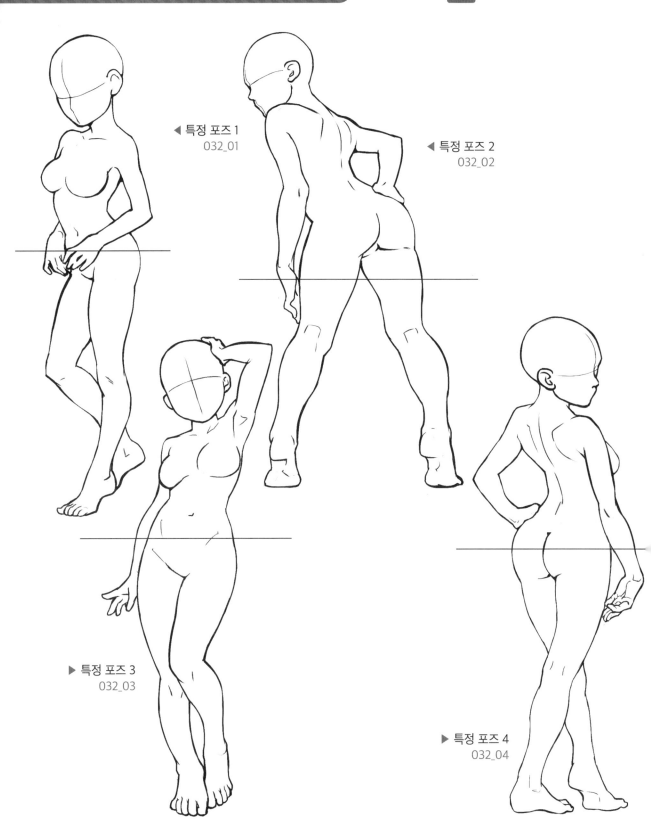

◀ 특정 포즈 1
032_01

◀ 특정 포즈 2
032_02

▶ 특정 포즈 3
032_03

▶ 특정 포즈 4
032_04

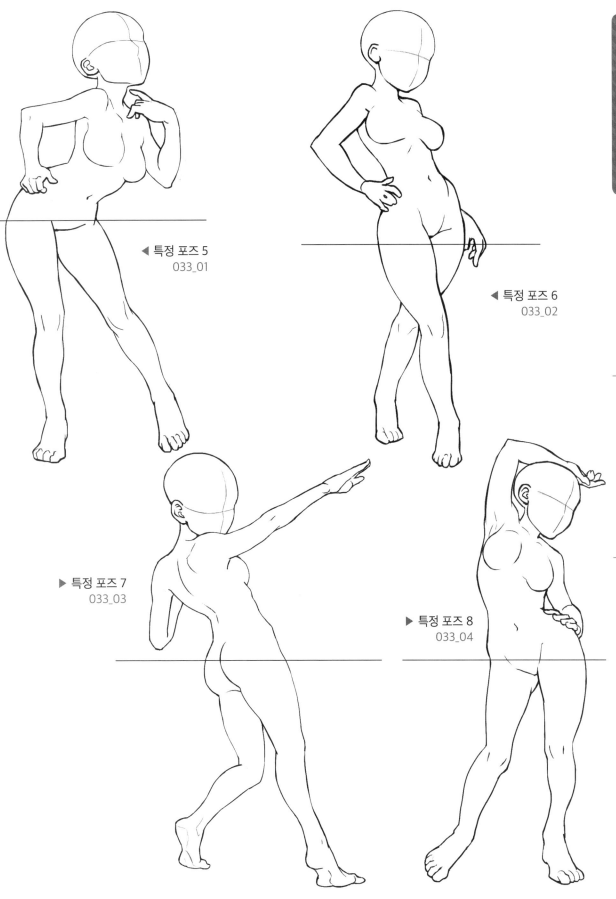

◀ 특정 포즈 5
033_01

◀ 특정 포즈 6
033_02

▶ 특정 포즈 7
033_03

▶ 특정 포즈 8
033_04

걷기 · 달리기(기본)

▶ 걷기(정면)
034_01

▶ 걷기(후면)
034_02

◀ 걷기
(비스듬한 후면)
034_05

▶ 걷기(옆)
034_03

▶ 걷기
(비스듬한 정면)
034_04

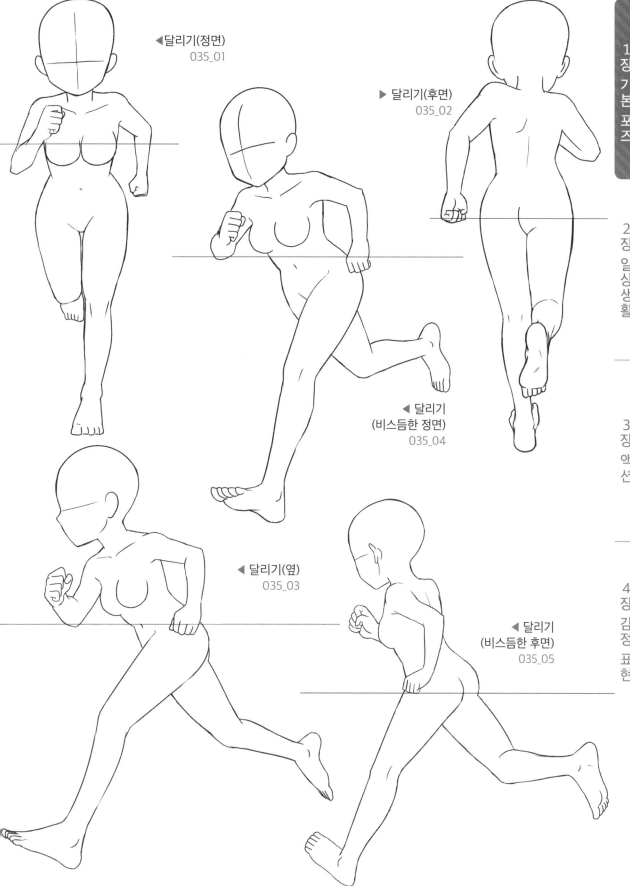

◄달리기(정면)
035_01

►달리기(후면)
035_02

◄ 달리기
(비스듬한 정면)
035_04

◄ 달리기(옆)
035_03

◄달리기
(비스듬한 후면)
035_05

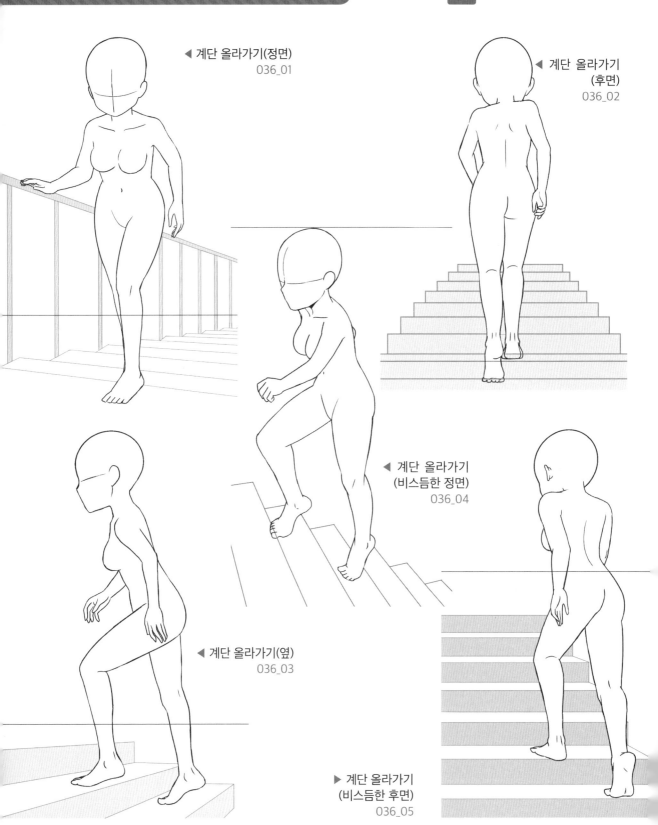

◀ 계단 올라가기(정면)
036_01

◀ 계단 올라가기
(후면)
036_02

◀ 계단 올라가기
(비스듬한 정면)
036_04

◀ 계단 올라가기(옆)
036_03

▶ 계단 올라가기
(비스듬한 후면)
036_05

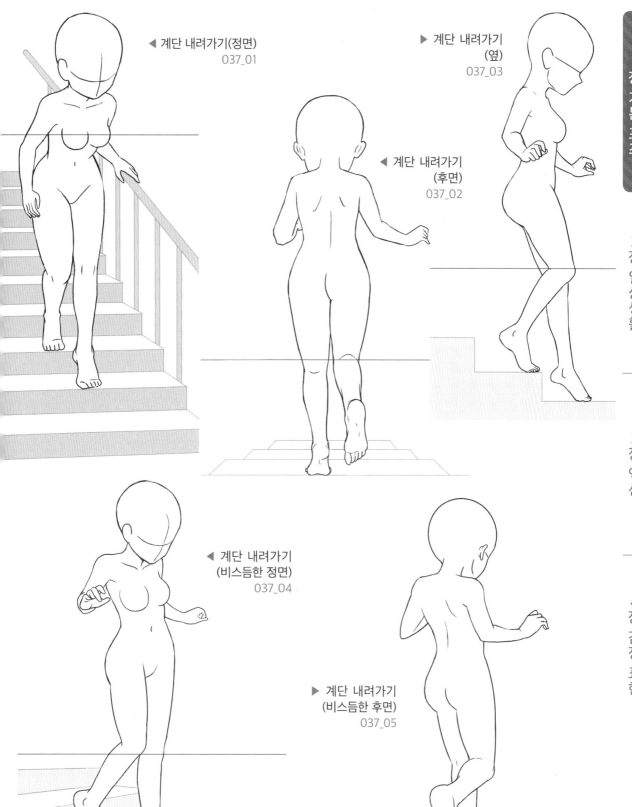

◀ 계단 내려가기(정면)
037_01

▶ 계단 내려가기
(옆)
037_03

◀ 계단 내려가기
(후면)
037_02

◀ 계단 내려가기
(비스듬한 정면)
037_04

▶ 계단 내려가기
(비스듬한 후면)
037_05

걷기 · 달리기(응용)

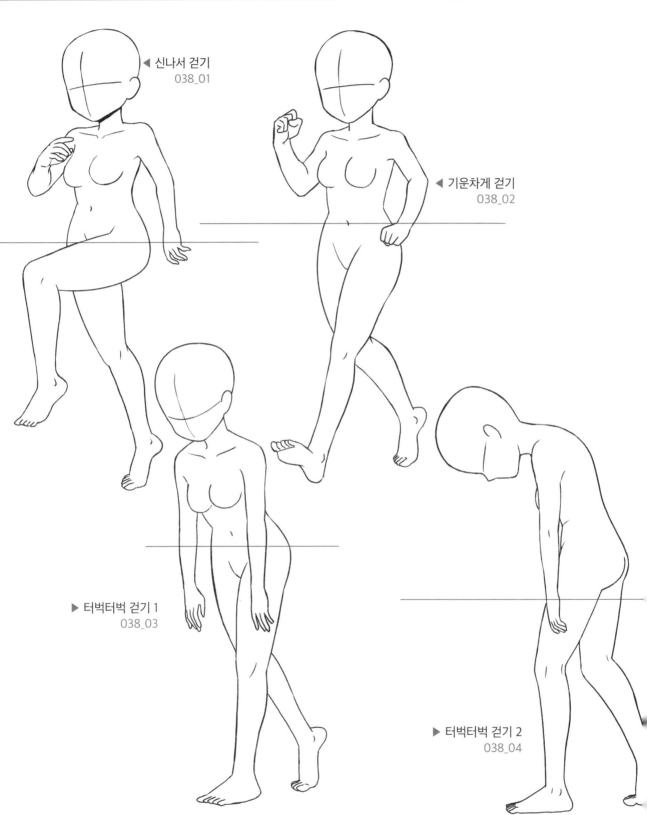

◀ 신나서 걷기
038_01

◀ 기운차게 걷기
038_02

▶ 터벅터벅 걷기 1
038_03

▶ 터벅터벅 걷기 2
038_04

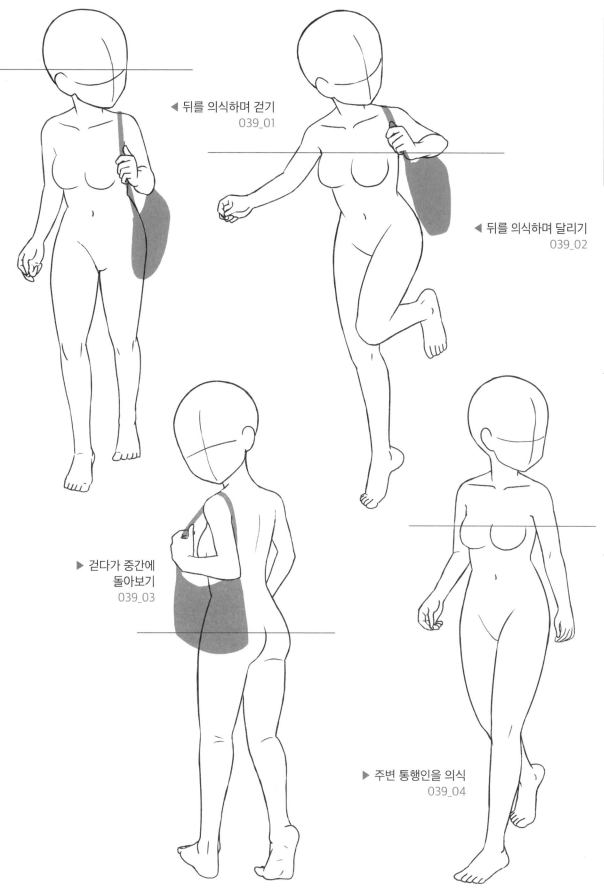

◀ 뒤를 의식하며 걷기
039_01

◀ 뒤를 의식하며 달리기
039_02

▶ 걷다가 중간에
돌아보기
039_03

▶ 주변 통행인을 의식
039_04

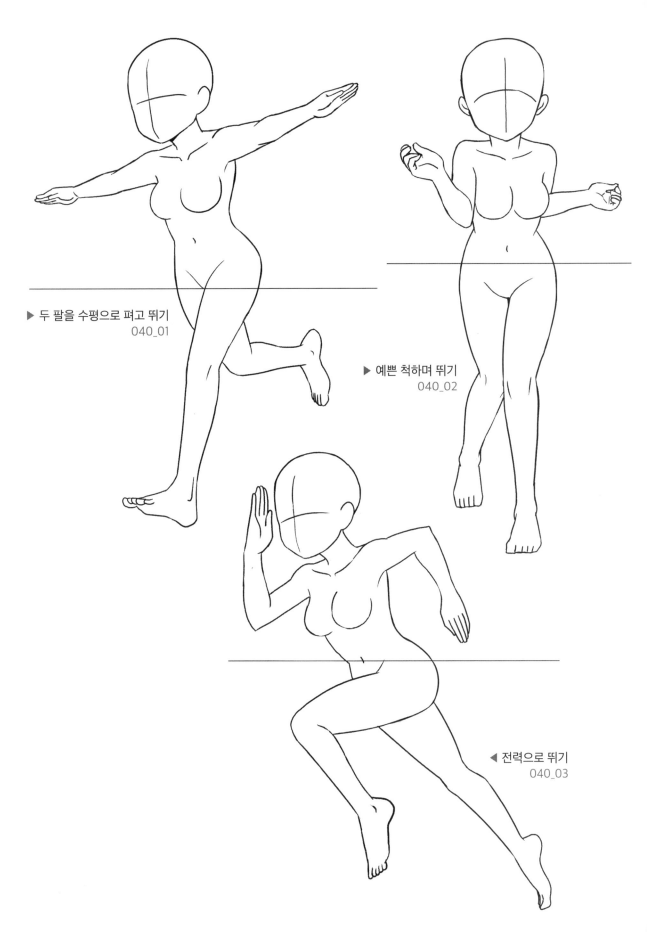

▶ 두 팔을 수평으로 펴고 뛰기
040_01

▶ 예쁜 척하며 뛰기
040_02

◀ 전력으로 뛰기
040_03

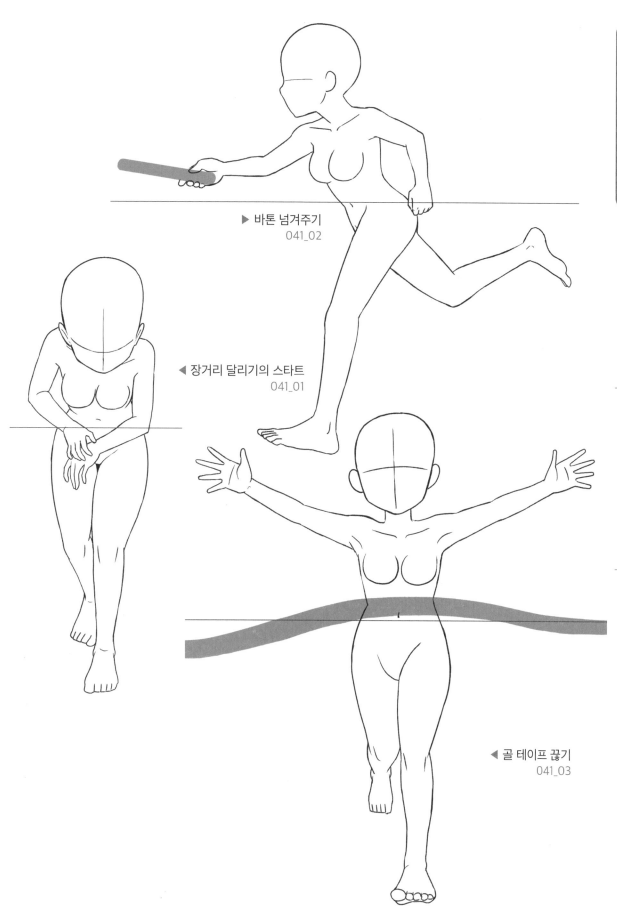

▶ 바톤 넘겨주기
041_02

◀ 장거리 달리기의 스타트
041_01

◀ 골 테이프 끊기
041_03

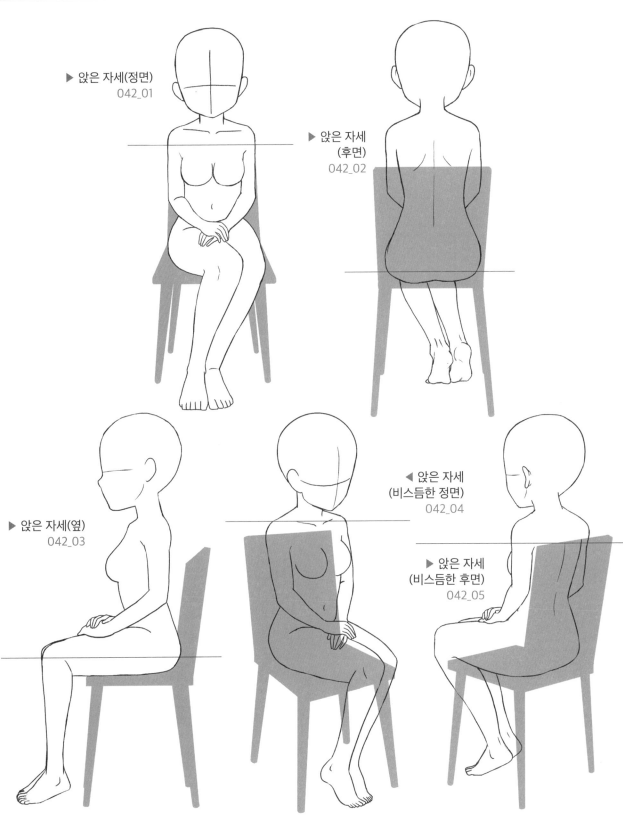

▶ 앉은 자세(정면)
042_01

▶ 앉은 자세
　(후면)
042_02

▶ 앉은 자세(옆)
042_03

◀ 앉은 자세
(비스듬한 정면)
042_04

▶ 앉은 자세
(비스듬한 후면)
042_05

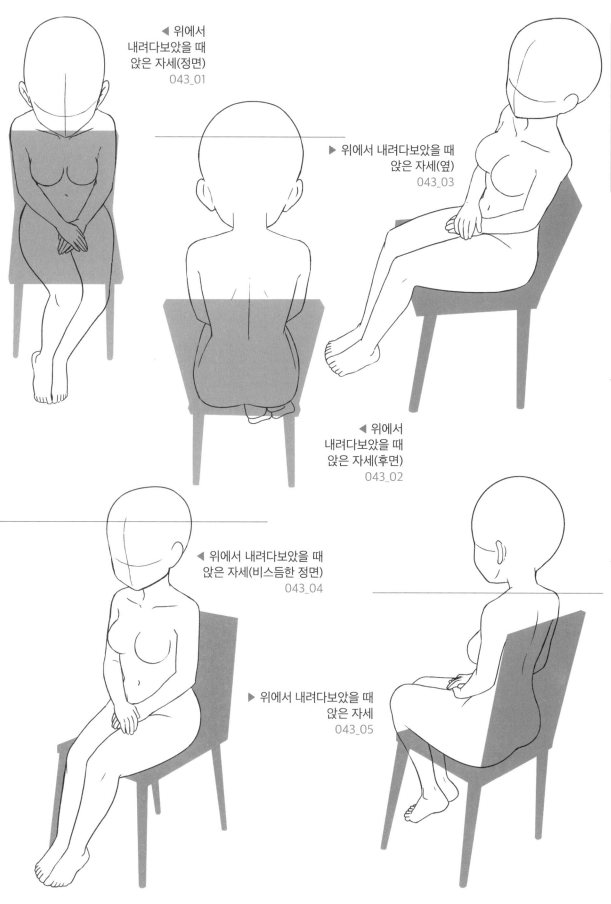

◀ 위에서
내려다보았을 때
앉은 자세(정면)
043_01

▶ 위에서 내려다보았을 때
앉은 자세(옆)
043_03

◀ 위에서
내려다보았을 때
앉은 자세(후면)
043_02

◀ 위에서 내려다보았을 때
앉은 자세(비스듬한 정면)
043_04

▶ 위에서 내려다보았을 때
앉은 자세
043_05

의자에 앉기(응용)

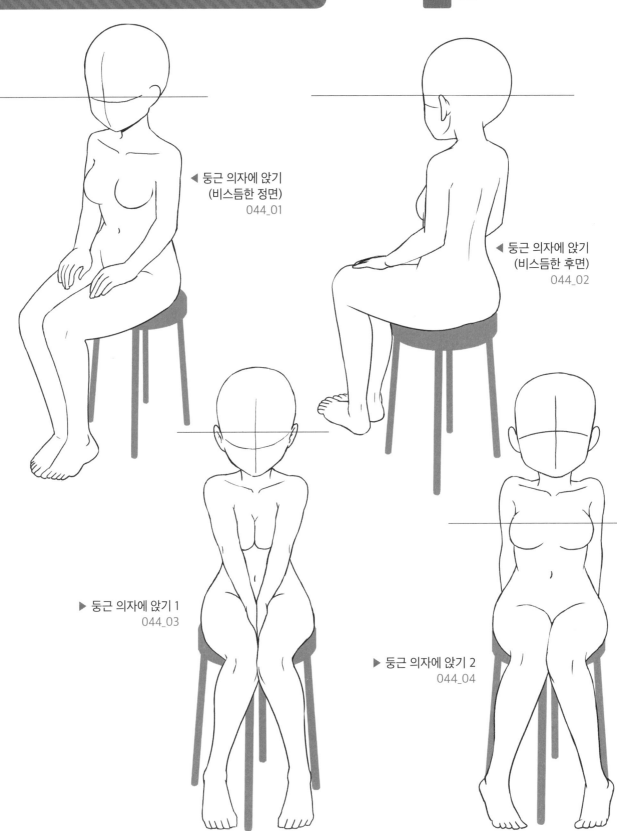

◀ 둥근 의자에 앉기
(비스듬한 정면)
044_01

◀ 둥근 의자에 앉기
(비스듬한 후면)
044_02

▶ 둥근 의자에 앉기 1
044_03

▶ 둥근 의자에 앉기 2
044_04

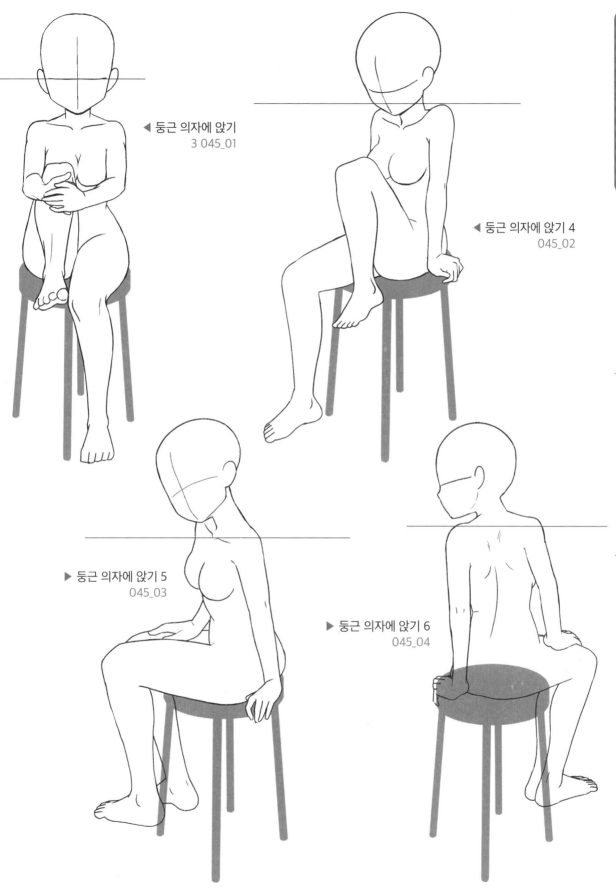

◀ 둥근 의자에 앉기
3 045_01

◀ 둥근 의자에 앉기 4
045_02

▶ 둥근 의자에 앉기 5
045_03

▶ 둥근 의자에 앉기 6
045_04

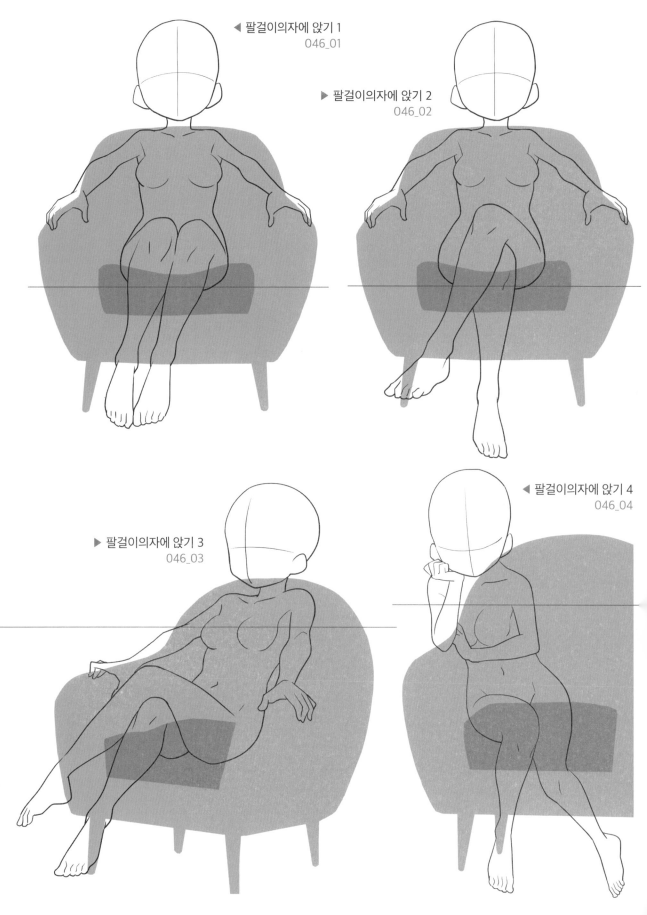

◀ 팔걸이의자에 앉기 1
046_01

▶ 팔걸이의자에 앉기 2
046_02

▶ 팔걸이의자에 앉기 3
046_03

◀ 팔걸이의자에 앉기 4
046_04

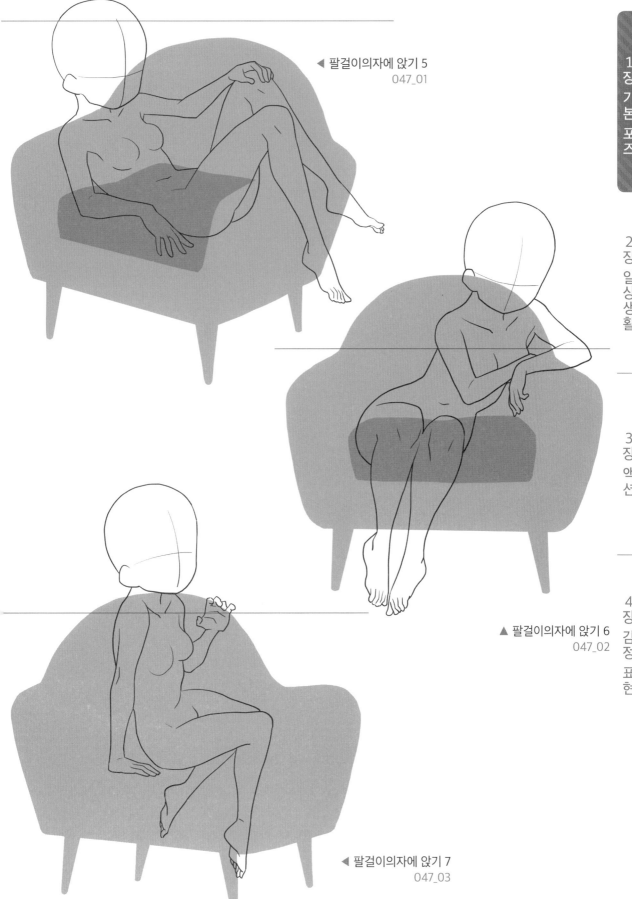

◀ 팔걸이의자에 앉기 5
047_01

▲ 팔걸이의자에 앉기 6
047_02

◀ 팔걸이의자에 앉기 7
047_03

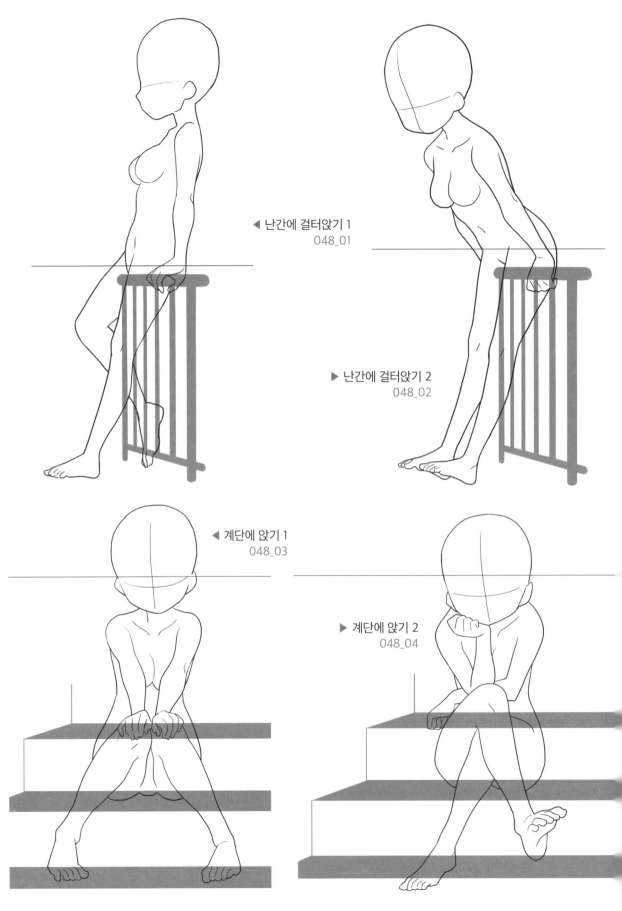

◀ 난간에 걸터앉기 1
048_01

▶ 난간에 걸터앉기 2
048_02

◀ 계단에 앉기 1
048_03

▶ 계단에 앉기 2
048_04

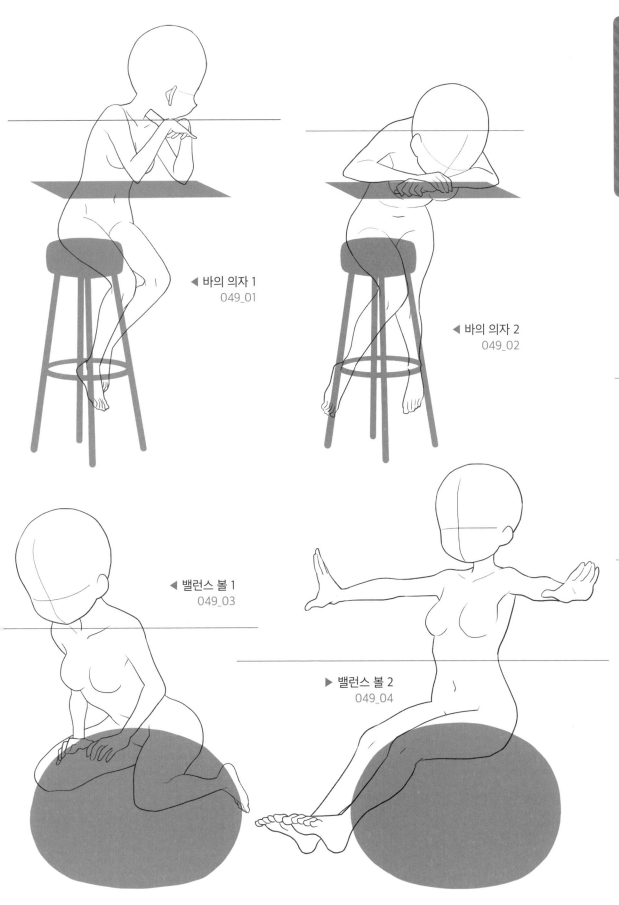

◀ 바의 의자 1
049_01

◀ 바의 의자 2
049_02

◀ 밸런스 볼 1
049_03

▶ 밸런스 볼 2
049_04

지면에 앉기(기본)

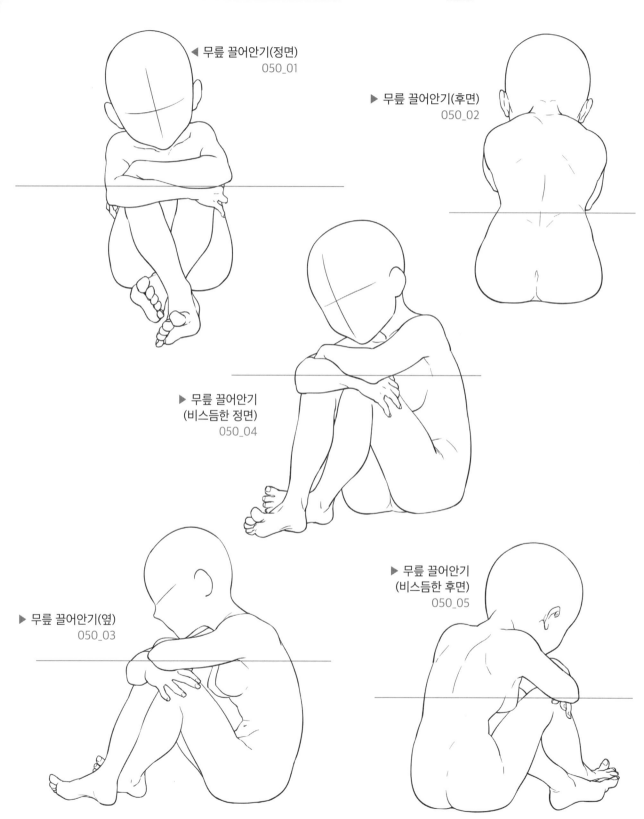

◀ 무릎 끌어안기(정면)
050_01

▶ 무릎 끌어안기(후면)
050_02

▶ 무릎 끌어안기
(비스듬한 정면)
050_04

▶ 무릎 끌어안기(옆)
050_03

▶ 무릎 끌어안기
(비스듬한 후면)
050_05

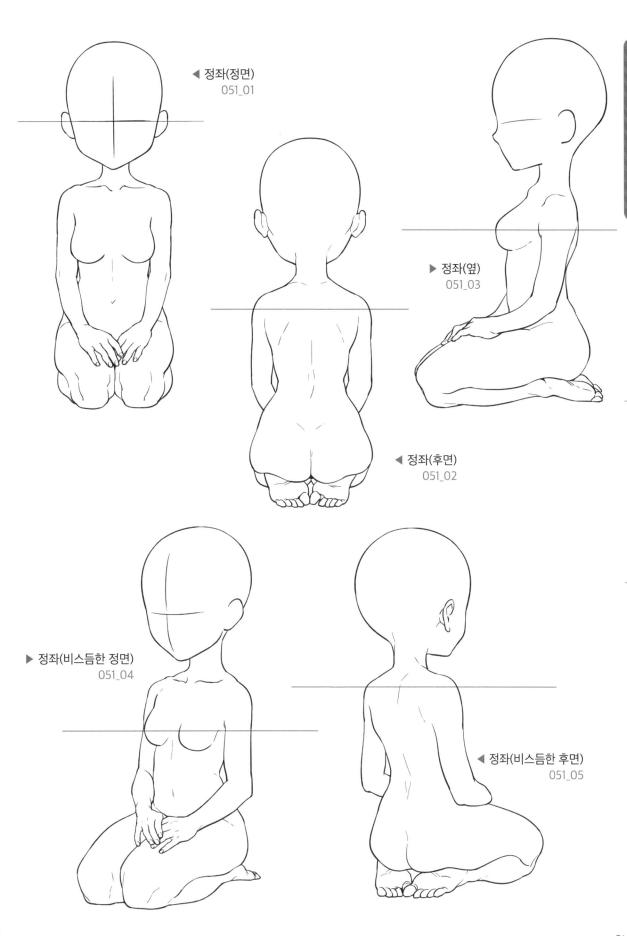

◀ 정좌(정면)
051_01

▶ 정좌(옆)
051_03

◀ 정좌(후면)
051_02

▶ 정좌(비스듬한 정면)
051_04

◀ 정좌(비스듬한 후면)
051_05

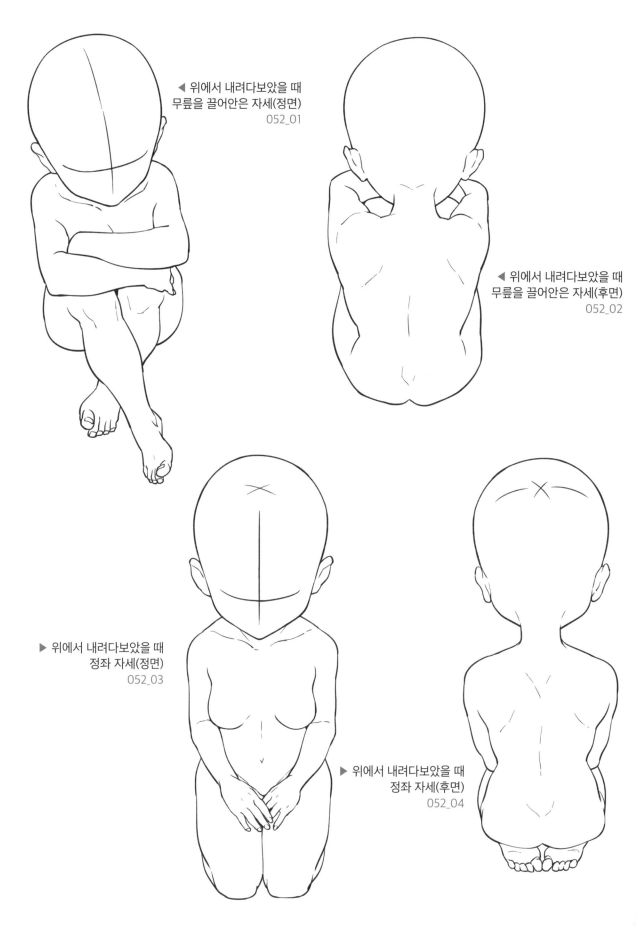

◀ 위에서 내려다보았을 때
무릎을 끌어안은 자세(정면)
052_01

◀ 위에서 내려다보았을 때
무릎을 끌어안은 자세(후면)
052_02

▶ 위에서 내려다보았을 때
정좌 자세(정면)
052_03

▶ 위에서 내려다보았을 때
정좌 자세(후면)
052_04

지면에 앉기(응용)

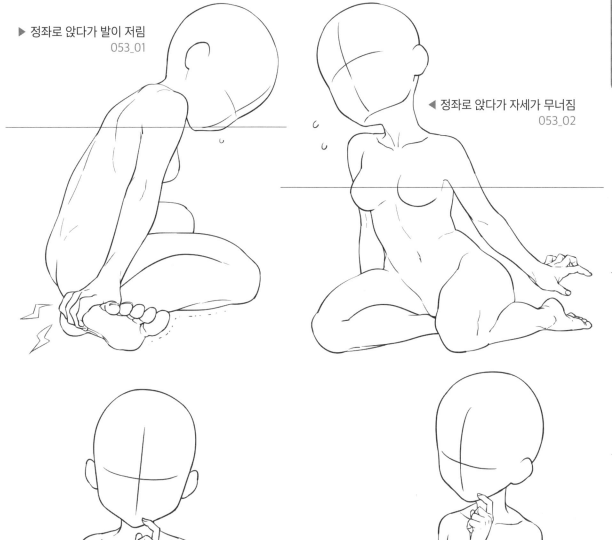

▶ 정좌로 앉다가 발이 저림
053_01

◀ 정좌로 앉다가 자세가 무너짐
053_02

◀ 옆으로 앉기 1
053_03

◀ 옆으로 앉기 2
053_04

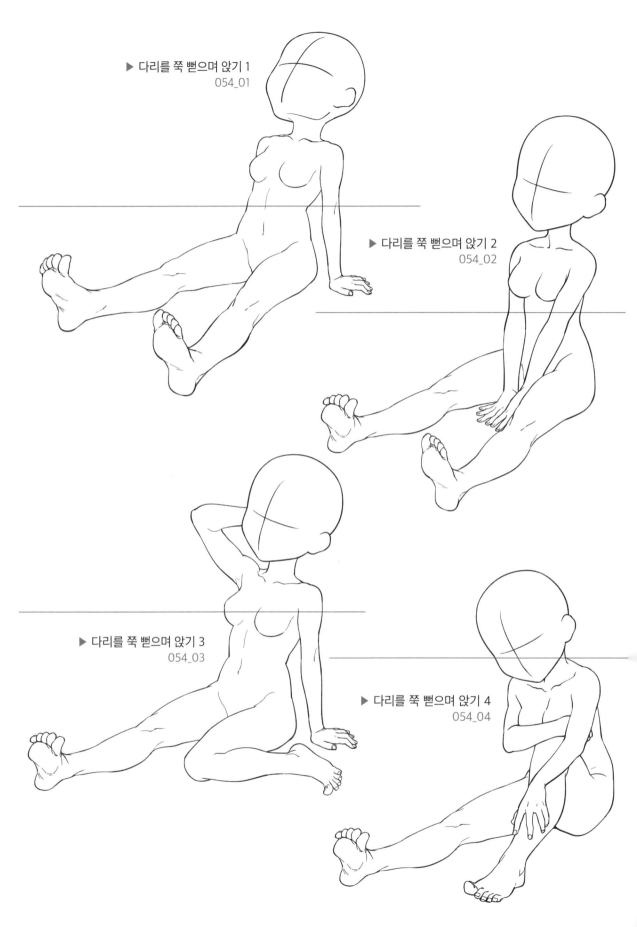

▶ 다리를 쭉 뻗으며 앉기 1
054_01

▶ 다리를 쭉 뻗으며 앉기 2
054_02

▶ 다리를 쭉 뻗으며 앉기 3
054_03

▶ 다리를 쭉 뻗으며 앉기 4
054_04

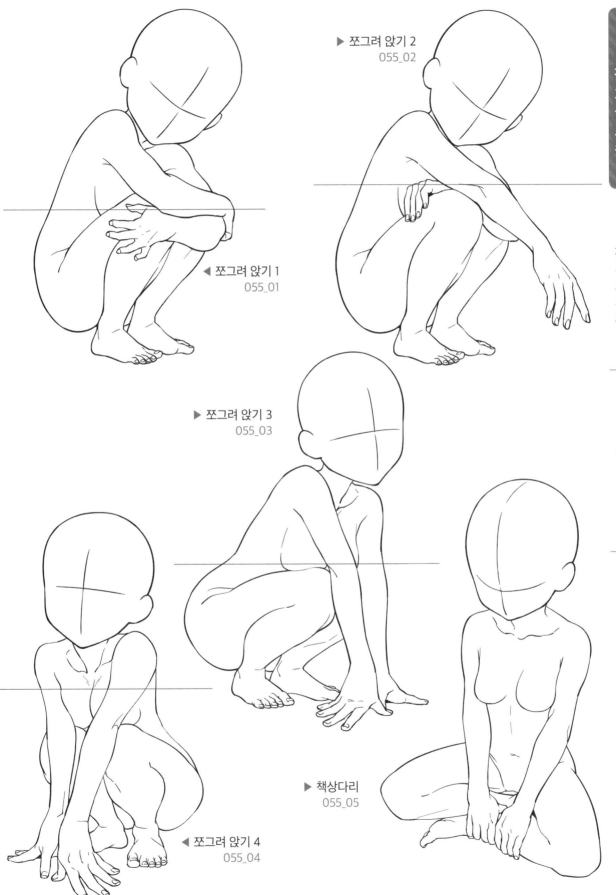

▶ 쪼그려 앉기 2
055_02

◀ 쪼그려 앉기 1
055_01

▶ 쪼그려 앉기 3
055_03

▶ 책상다리
055_05

◀ 쪼그려 앉기 4
055_04

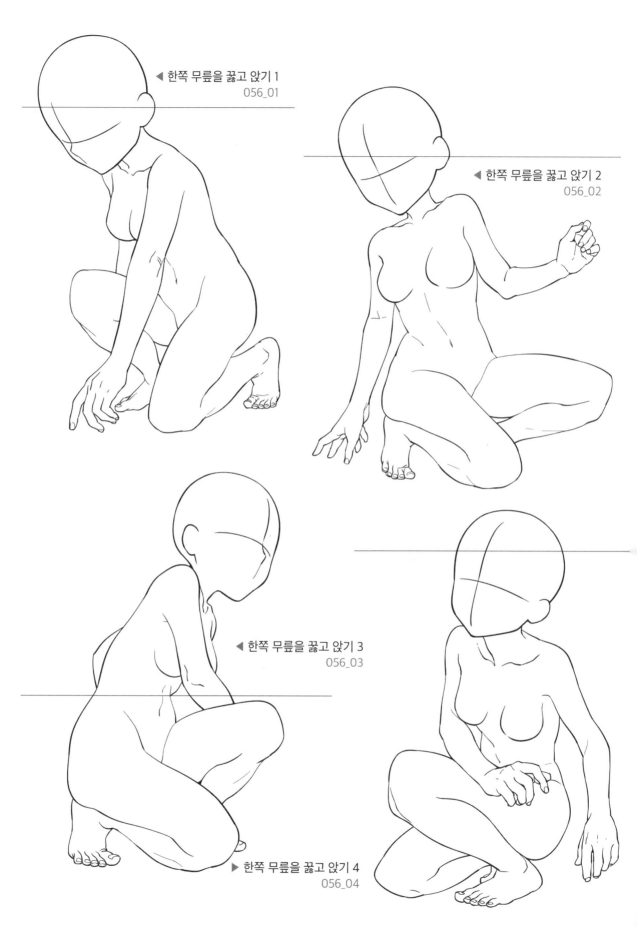

◀ 한쪽 무릎을 꿇고 앉기 1
056_01

◀ 한쪽 무릎을 꿇고 앉기 2
056_02

◀ 한쪽 무릎을 꿇고 앉기 3
056_03

▶ 한쪽 무릎을 꿇고 앉기 4
056_04

CD-ROM » jpg » Chapter1
psd

1 장 기본 포즈

2 장 일상생활

3 장 액션

4 장 감정 표현

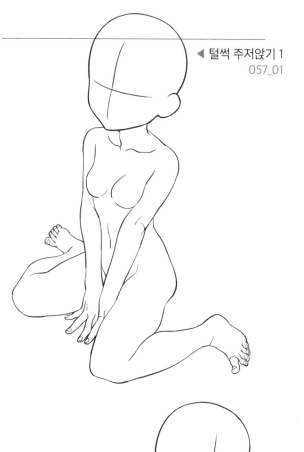

◀ 털썩 주저앉기 1
057_01

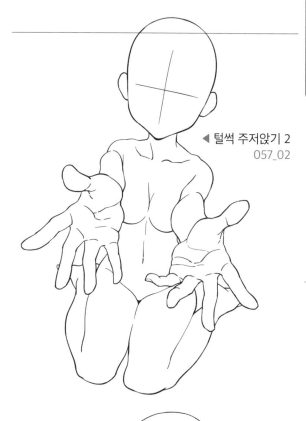

◀ 털썩 주저앉기 2
057_02

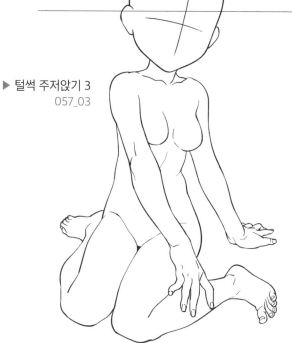

▶ 털썩 주저앉기 3
057_03

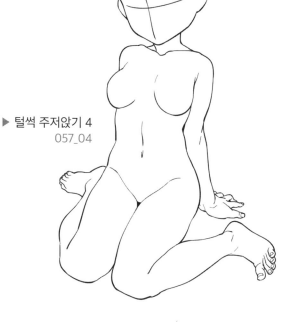

▶ 털썩 주저앉기 4
057_04

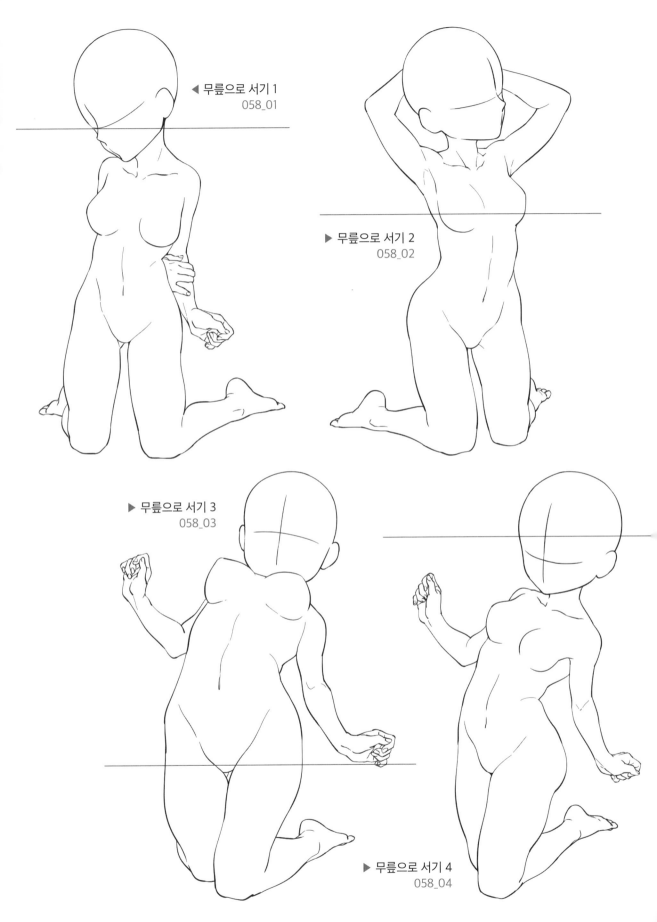

◀ 무릎으로 서기 1
058_01

▶ 무릎으로 서기 2
058_02

▶ 무릎으로 서기 3
058_03

▶ 무릎으로 서기 4
058_04

◀ 무릎으로 서기 5
059_01

▼ 소파에 기대 옆으로 앉기 1
059_03

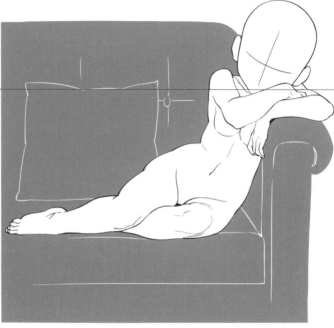

◀ 무릎으로 서기 6
059_02

▼ 소파에 기대 옆으로 앉기 2
059_04

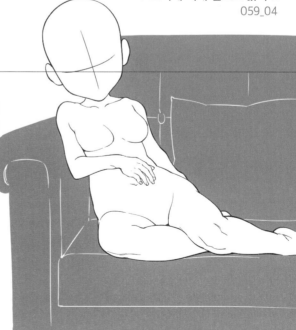

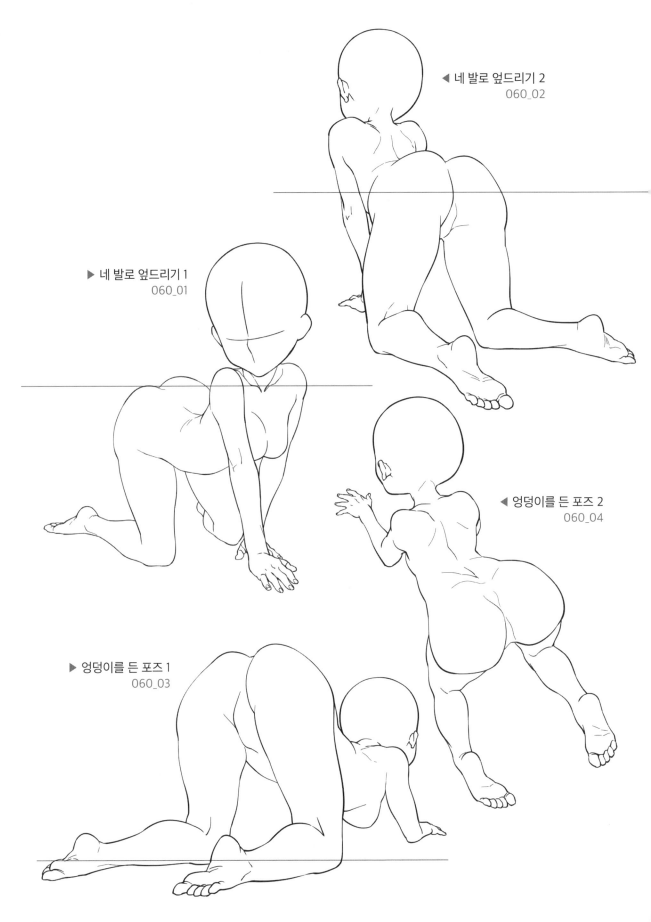

◀ 네 발로 엎드리기 2
060_02

▶ 네 발로 엎드리기 1
060_01

◀ 엉덩이를 든 포즈 2
060_04

▶ 엉덩이를 든 포즈 1
060_03

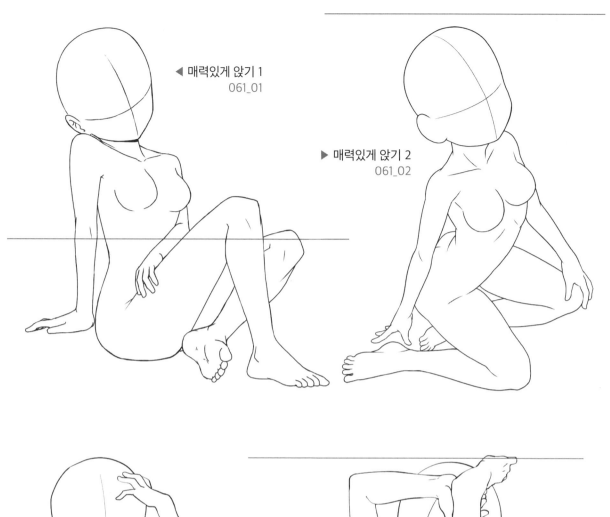

◀ 매력있게 앉기 1
061_01

▶ 매력있게 앉기 2
061_02

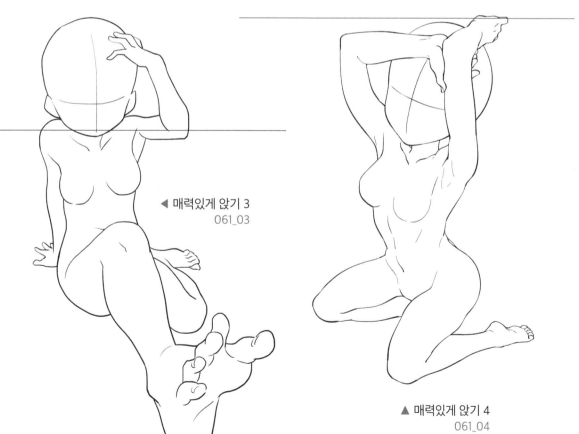

◀ 매력있게 앉기 3
061_03

▲ 매력있게 앉기 4
061_04

누운 포즈(기본·응용)

▼ 똑바로 눕기(옆)
062_01

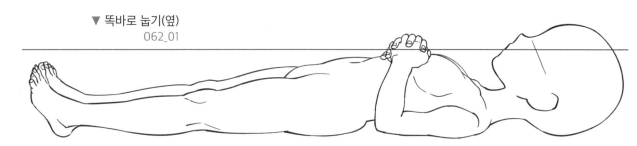

▼ 똑바로 눕기(머리 쪽)
062_02

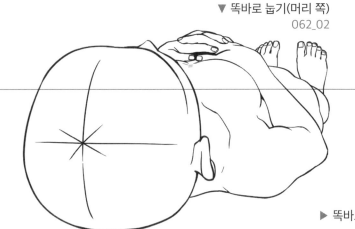

▶ 똑바로 눕기(바로 위)
062_03

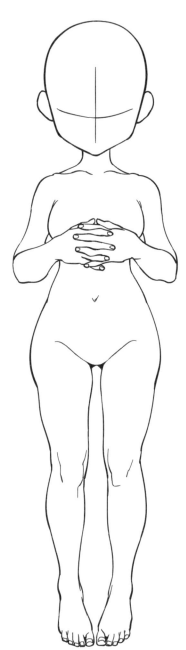

▶ 똑바로 눕기(발 쪽)
062_04

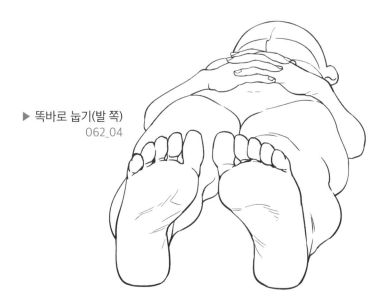

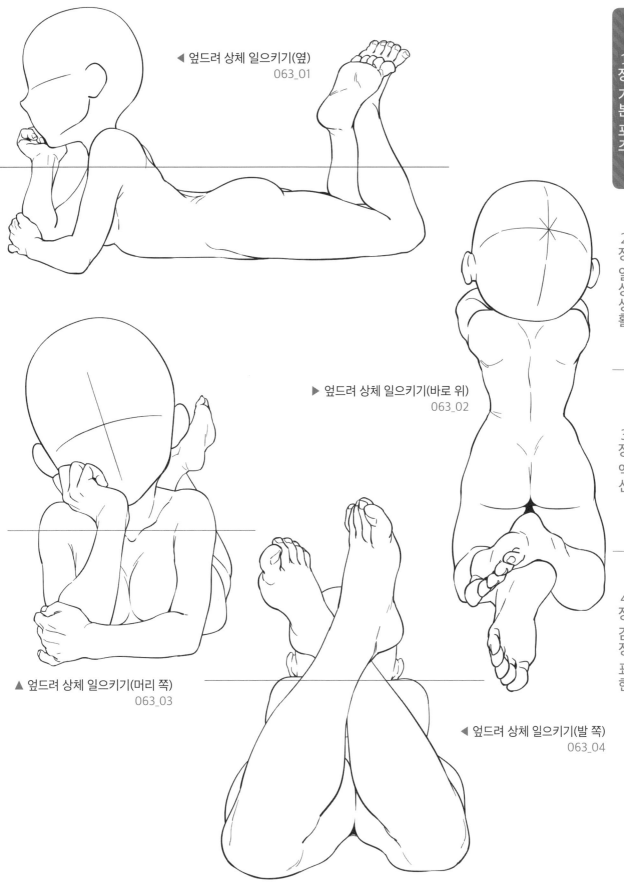

◀ 엎드려 상체 일으키기(옆)
063_01

▶ 엎드려 상체 일으키기(바로 위)
063_02

▲ 엎드려 상체 일으키기(머리 쪽)
063_03

◀ 엎드려 상체 일으키기(발 쪽)
063_04

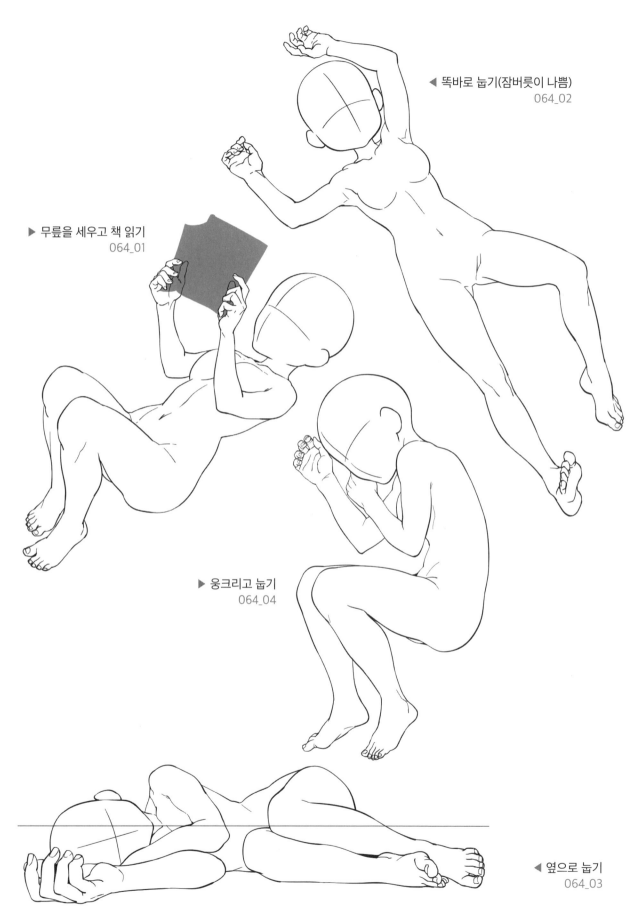

◀ 똑바로 눕기(잠버릇이 나쁨)
064_02

▶ 무릎을 세우고 책 읽기
064_01

▶ 웅크리고 눕기
064_04

◀ 옆으로 눕기
064_03

누운 포즈(매력강조)

CD-ROM » jpg » psd » Chapter1

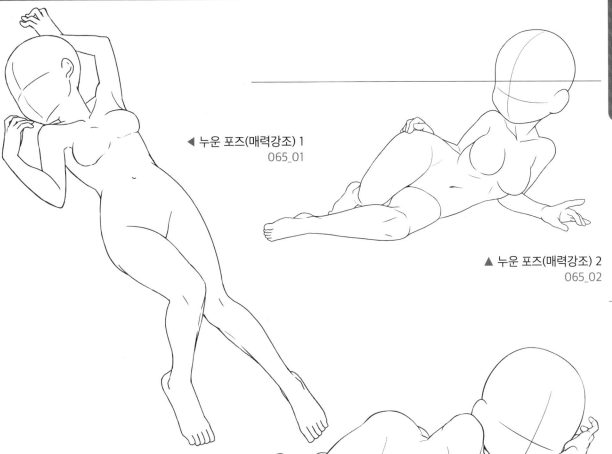

◀ 누운 포즈(매력강조) 1
065_01

▲ 누운 포즈(매력강조) 2
065_02

▲ 누운 포즈(매력강조) 4
065_04

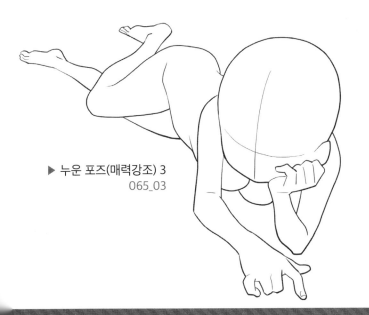

▶ 누운 포즈(매력강조) 3
065_03

여러 사람의 포즈

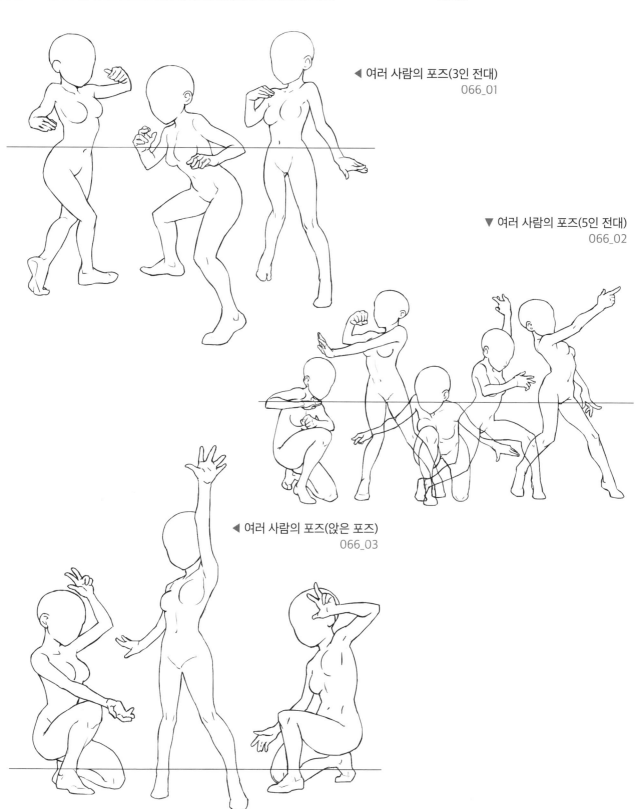

◀ 여러 사람의 포즈(3인 전대)
066_01

▼ 여러 사람의 포즈(5인 전대)
066_02

◀ 여러 사람의 포즈(앉은 포즈)
066_03

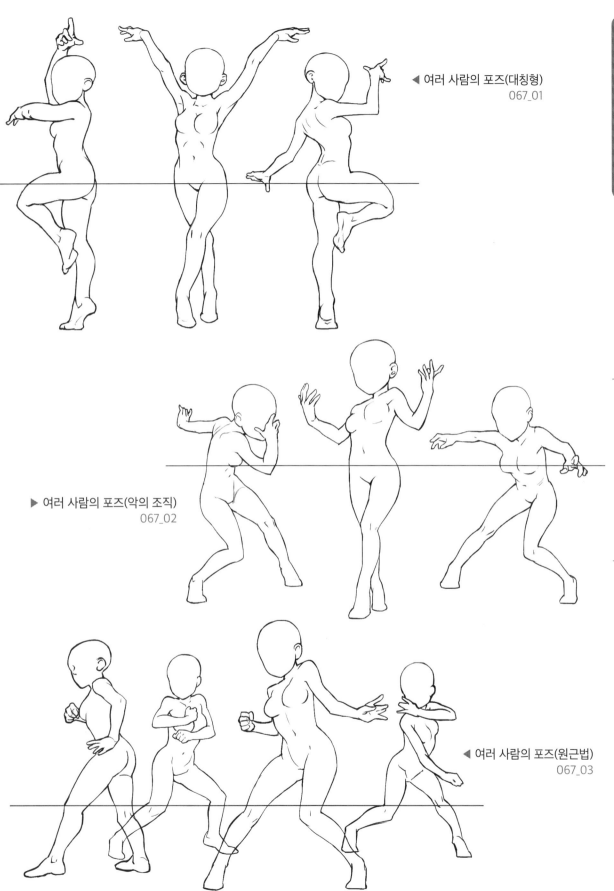

◀ 여러 사람의 포즈(대칭형)
067_01

▶ 여러 사람의 포즈(악의 조직)
067_02

◀ 여러 사람의 포즈(원근법)
067_03

여자 캐릭터를 그릴 때 귀엽게 그리는 데 어려움을 겪거나 남자 캐릭터는 그릴 줄 알지만, 여자는 좀처럼 잘 그리지 못하는 경우를 위한 개선점입니다.
예쁘고 귀엽게 그리기 위한 기본적인 핵심이므로 꼭 알아둡시다.

남자 캐릭터로 보이는 경우

뺨 윤곽이 직선적이지는 않나요?
의식적으로 뺨을 둥그스름하게
그립시다.

멋진 분위기의 여자 캐릭터는 그릴 수 있지만, 좀 더 귀여움을 더하고 싶을 경우

얼굴 비율을 바꾸어 봅시다. 아기는 대다수의
사람들에게 귀엽다고 인식되는 대상이므로 그
림을 그릴 때 참고가 됩니다.
아기의 주된 특징은 넓은 이마, 아래로 모여
있는 이목구비, 커다란 눈과 검은 눈자위, 작은
코와 입, 동그란 뺨 등입니다.
이러한 특징을 그림에 더하고 눈에 하이라이
트를 크게 주면 더욱 귀엽게 보입니다.

성숙해 보이는 여자를 그리고 싶은 경우

약간 얼굴을 길게 하면서 눈을 작게 그리고, 콧날도 넣어줍시다.

【2장】 일상생활
Daily

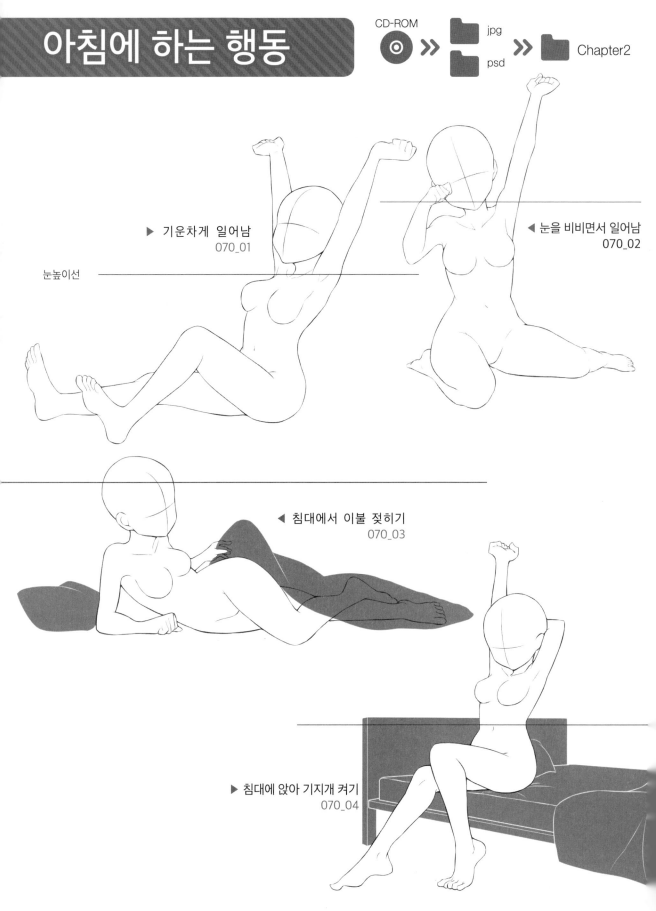

▶ 기운차게 일어남
070_01

눈높이선

◀ 눈을 비비면서 일어남
070_02

◀ 침대에서 이불 젖히기
070_03

▶ 침대에 앉아 기지개 켜기
070_04

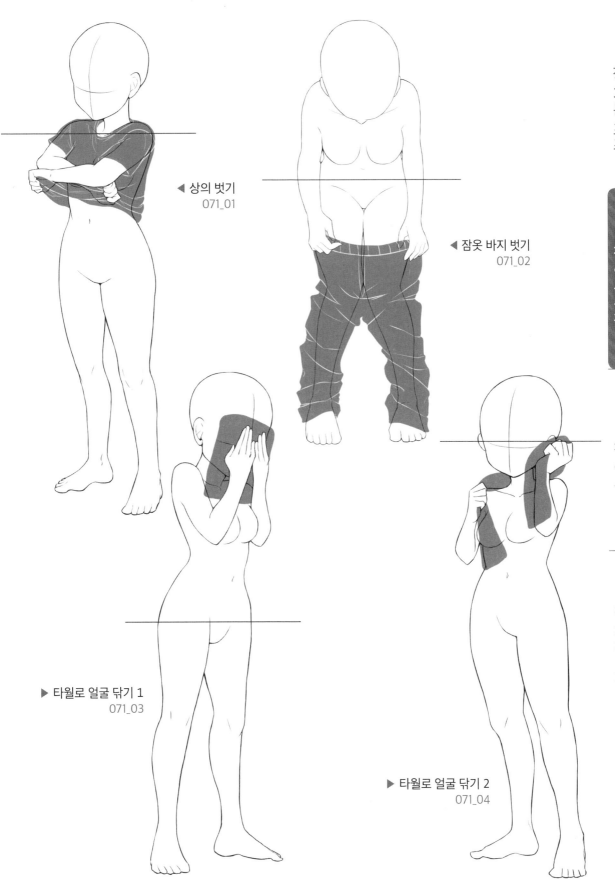

◀ 상의 벗기
071_01

◀ 잠옷 바지 벗기
071_02

▶ 타월로 얼굴 닦기 1
071_03

▶ 타월로 얼굴 닦기 2
071_04

옷차림

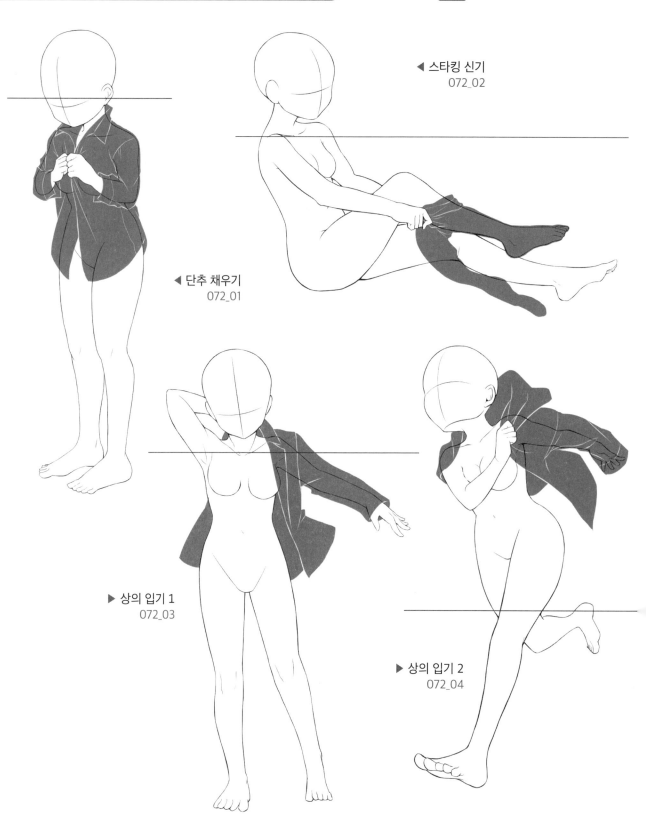

◀ 스타킹 신기
072_02

◀ 단추 채우기
072_01

▶ 상의 입기 1
072_03

▶ 상의 입기 2
072_04

▶ 훅 채우기
073_01

▼ 앞치마 두르기
073_02

▶ 바지 입기
073_03

◀ 모자 쓰기
073_04

▶ 스커트 자락 누르기
073_05

몸단장

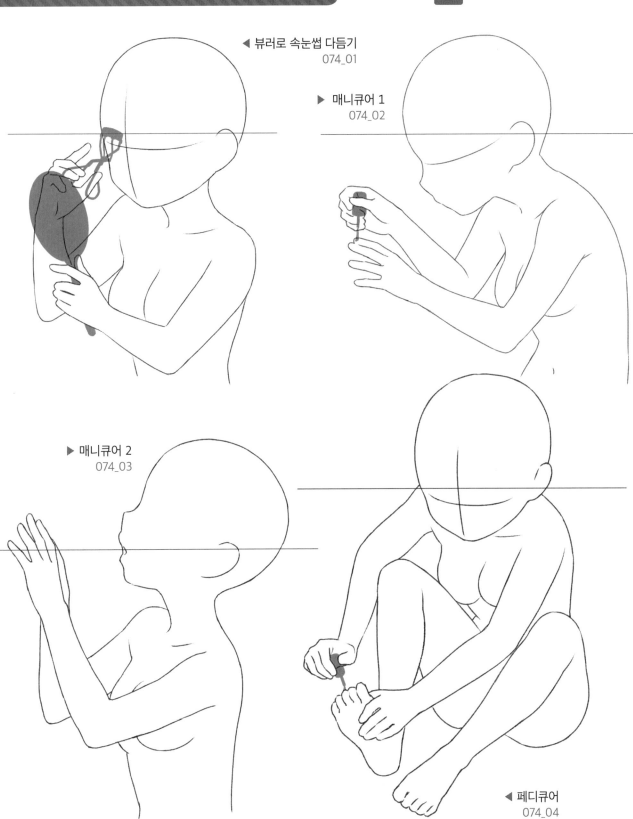

◀ 뷰러로 속눈썹 다듬기
074_01

▶ 매니큐어 1
074_02

▶ 매니큐어 2
074_03

◀ 페디큐어
074_04

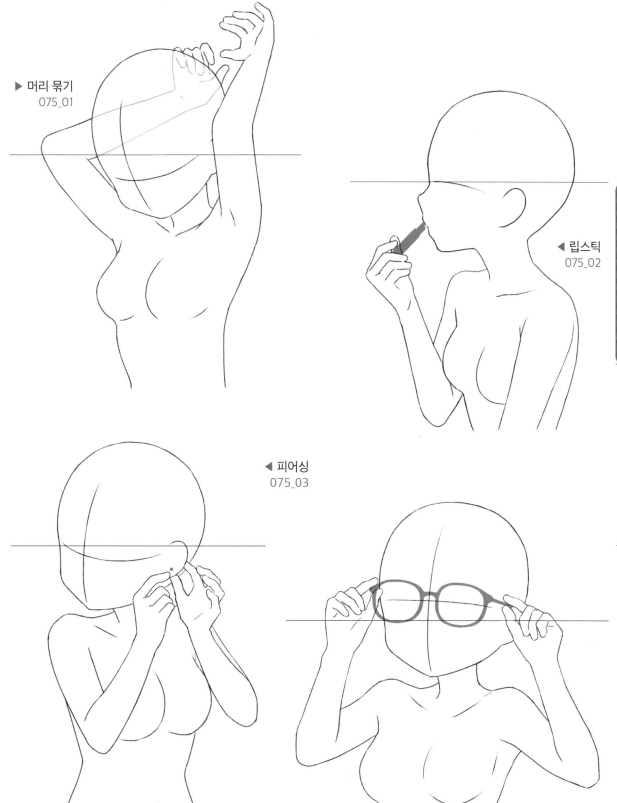

▶ 머리 묶기
075_01

◀ 립스틱
075_02

◀ 피어싱
075_03

▶ 안경 쓰기
075_04

식사

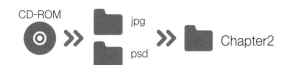

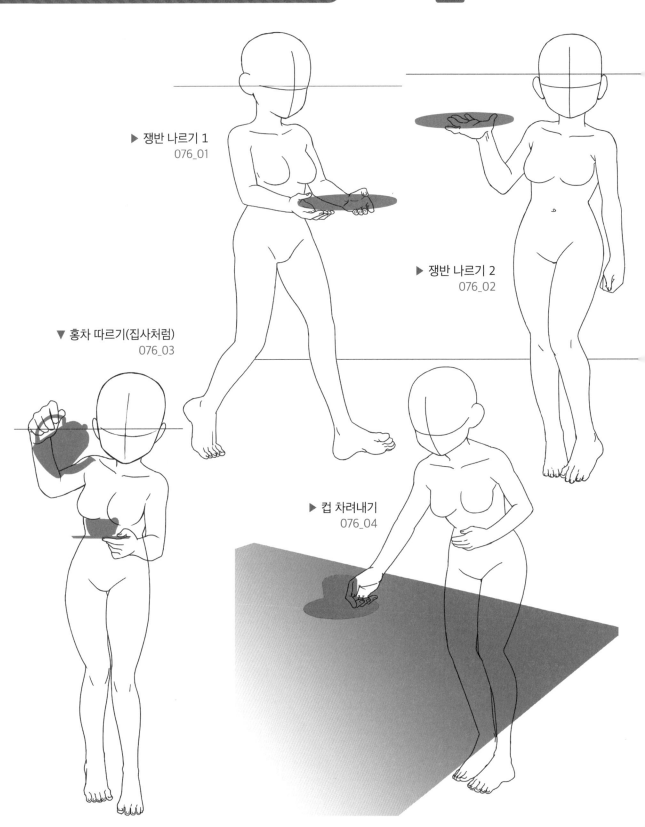

▶ 쟁반 나르기 1
076_01

▶ 쟁반 나르기 2
076_02

▼ 홍차 따르기(집사처럼)
076_03

▶ 컵 차려내기
076_04

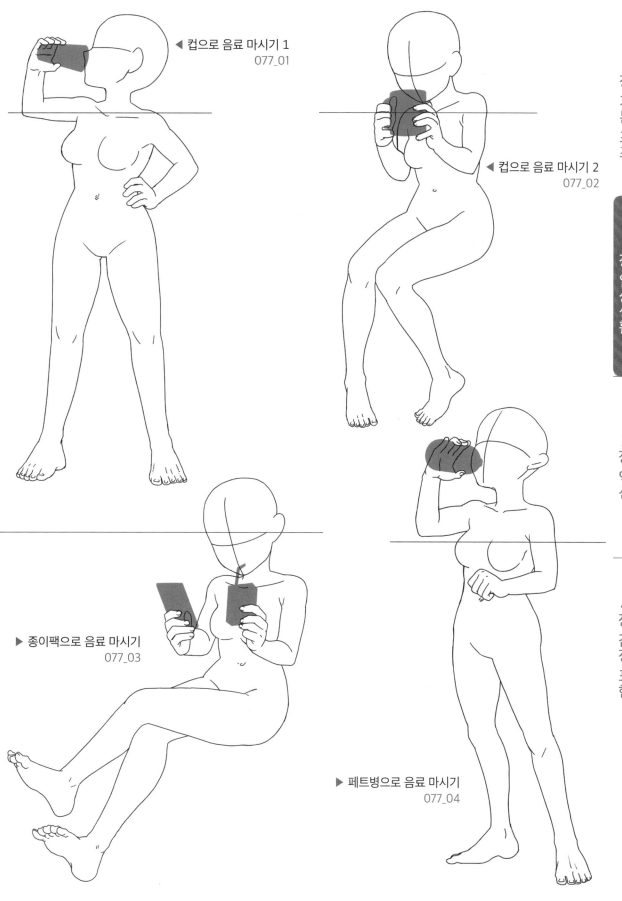

◀ 컵으로 음료 마시기 1
077_01

◀ 컵으로 음료 마시기 2
077_02

▶ 종이팩으로 음료 마시기
077_03

▶ 페트병으로 음료 마시기
077_04

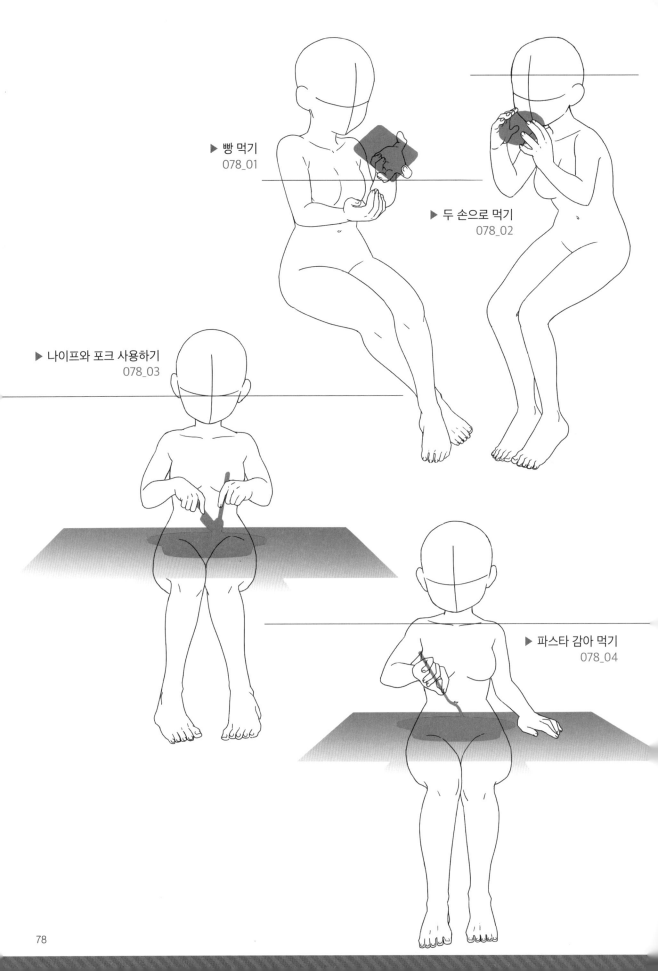

▶ 빵 먹기
078_01

▶ 두 손으로 먹기
078_02

▶ 나이프와 포크 사용하기
078_03

▶ 파스타 감아 먹기
078_04

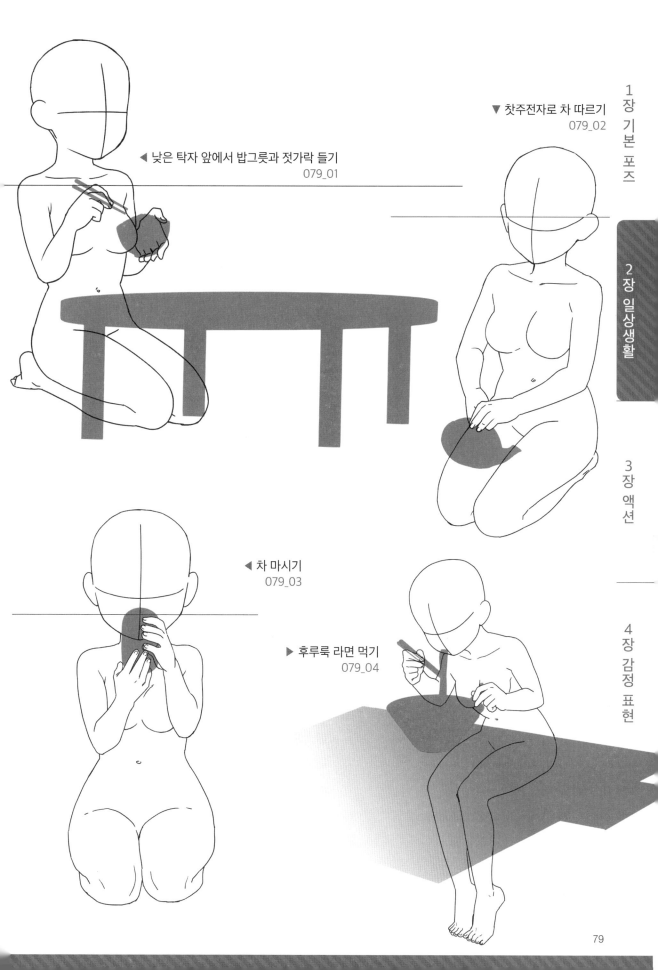

▼ 찻주전자로 차 따르기
079_02

◀ 낮은 탁자 앞에서 밥그릇과 젓가락 들기
079_01

◀ 차 마시기
079_03

▶ 후루룩 라면 먹기
079_04

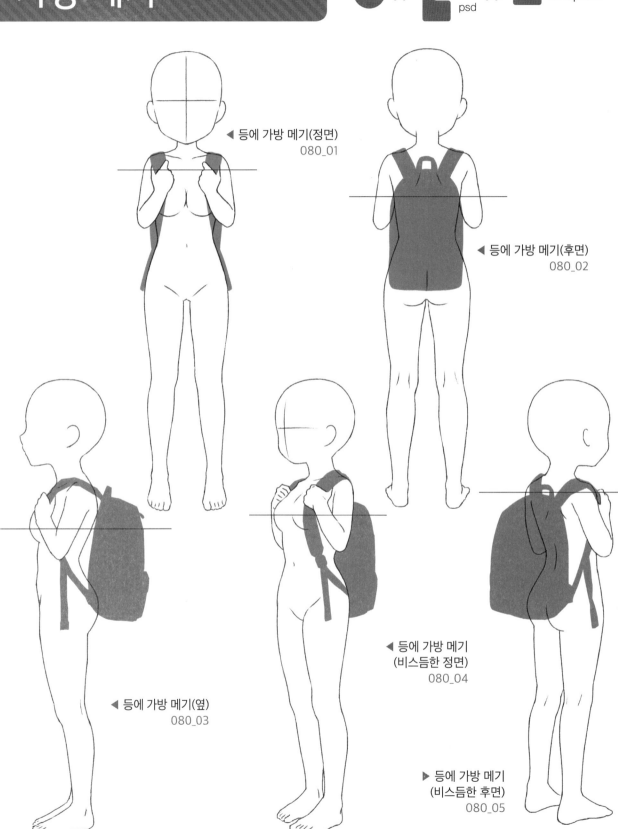

◀ 등에 가방 메기(정면)
080_01

◀ 등에 가방 메기(후면)
080_02

◀ 등에 가방 메기(옆)
080_03

◀ 등에 가방 메기
(비스듬한 정면)
080_04

▶ 등에 가방 메기
(비스듬한 후면)
080_05

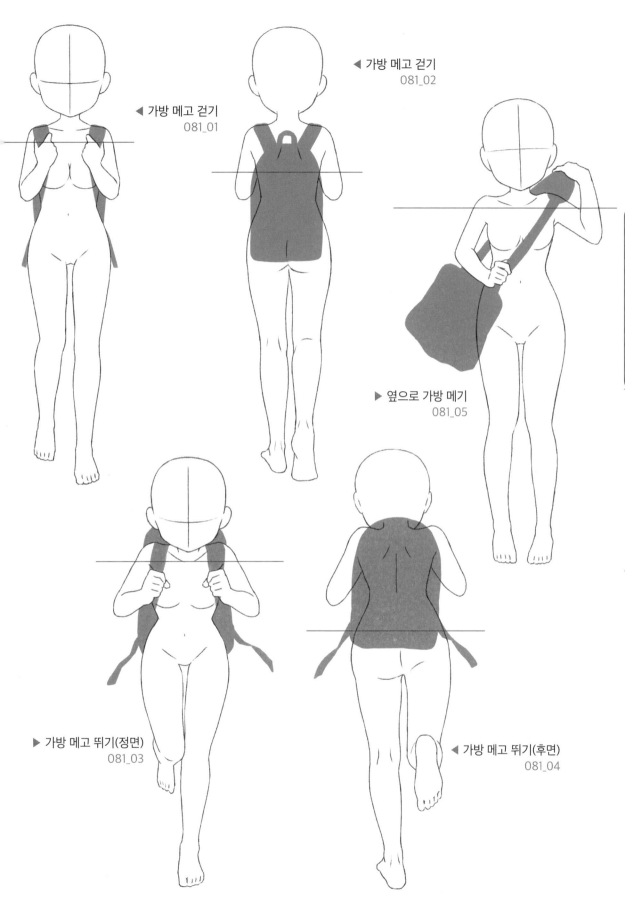

◀ 가방 메고 걷기
081_01

◀ 가방 메고 걷기
081_02

▶ 옆으로 가방 메기
081_05

▶ 가방 메고 뛰기(정면)
081_03

◀ 가방 메고 뛰기(후면)
081_04

등교

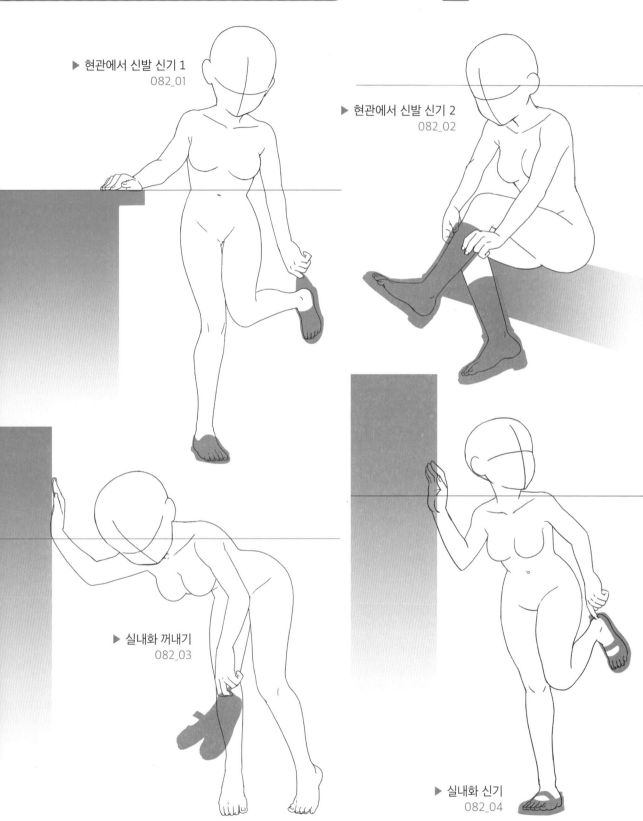

▶ 현관에서 신발 신기 1
082_01

▶ 현관에서 신발 신기 2
082_02

▶ 실내화 꺼내기
082_03

▶ 실내화 신기
082_04

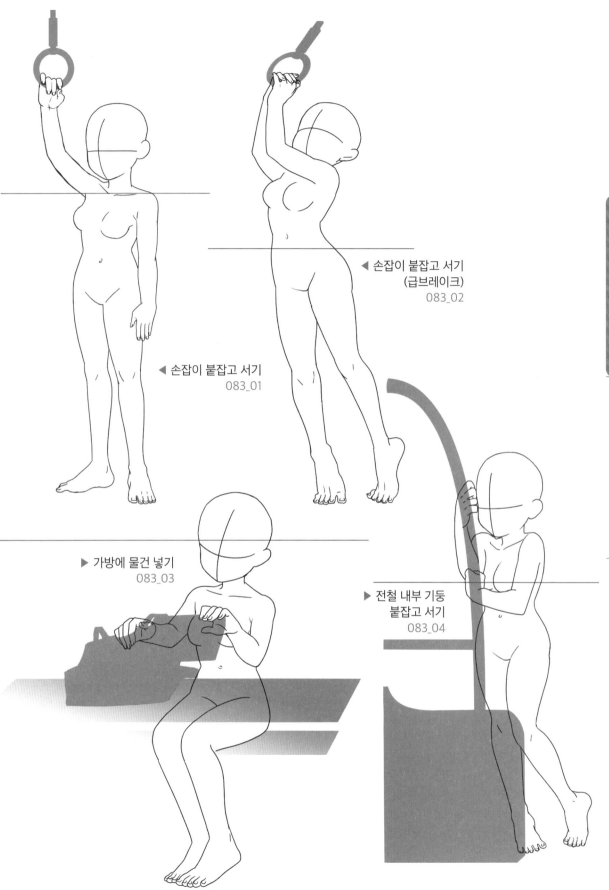

◀ 손잡이 붙잡고 서기
(급브레이크)
083_02

◀ 손잡이 붙잡고 서기
083_01

▶ 가방에 물건 넣기
083_03

▶ 전철 내부 기둥
붙잡고 서기
083_04

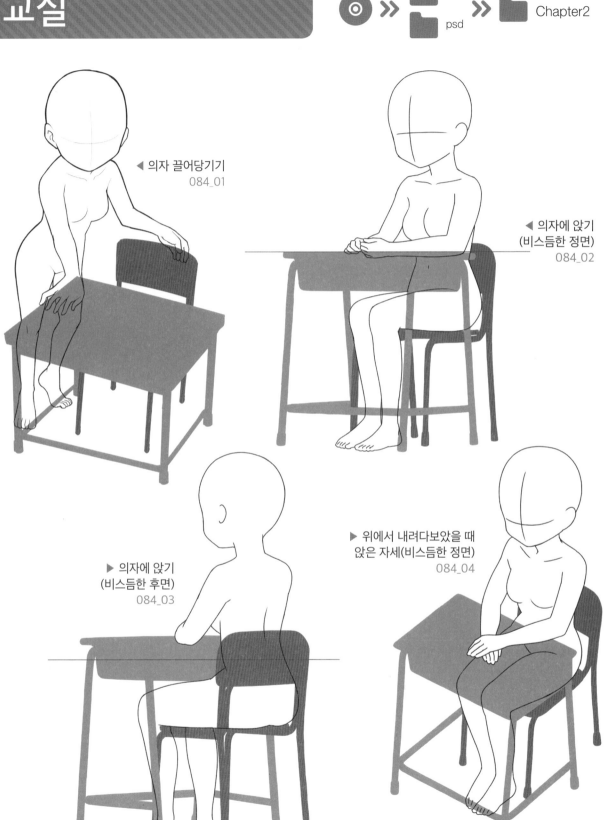

◀ 의자 끌어당기기
084_01

◀ 의자에 앉기
(비스듬한 정면)
084_02

▶ 의자에 앉기
(비스듬한 후면)
084_03

▶ 위에서 내려다보았을 때
앉은 자세(비스듬한 정면)
084_04

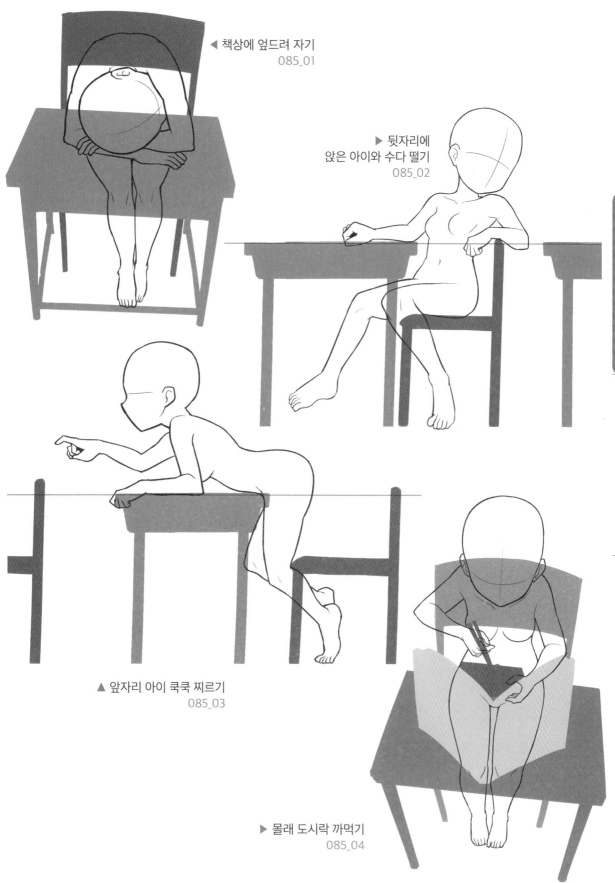

◀ 책상에 엎드려 자기
085_01

▶ 뒷자리에
앉은 아이와 수다 떨기
085_02

▲ 앞자리 아이 쿡쿡 찌르기
085_03

▶ 몰래 도시락 까먹기
085_04

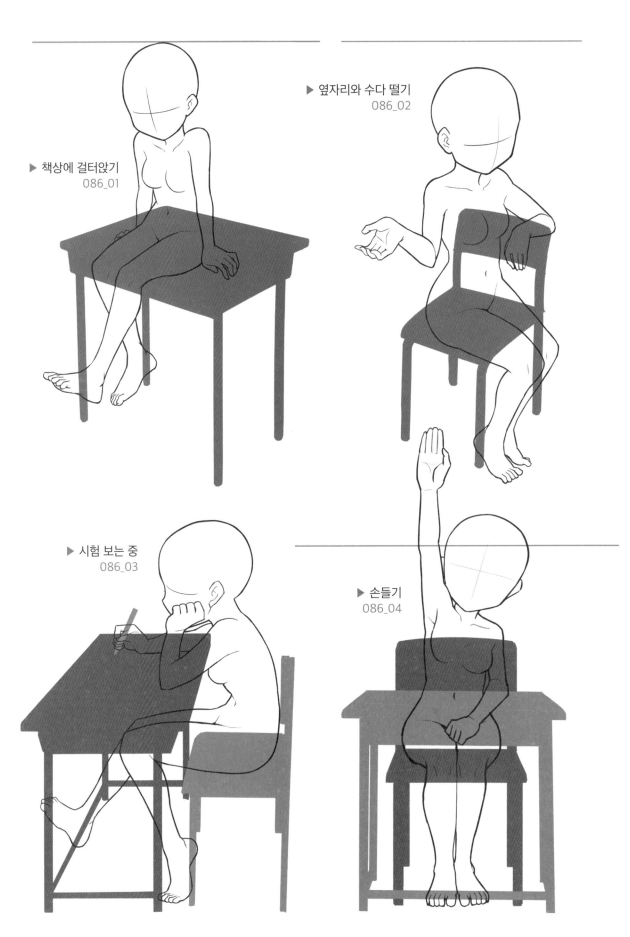

▶ 책상에 걸터앉기
086_01

▶ 옆자리와 수다 떨기
086_02

▶ 시험 보는 중
086_03

▶ 손들기
086_04

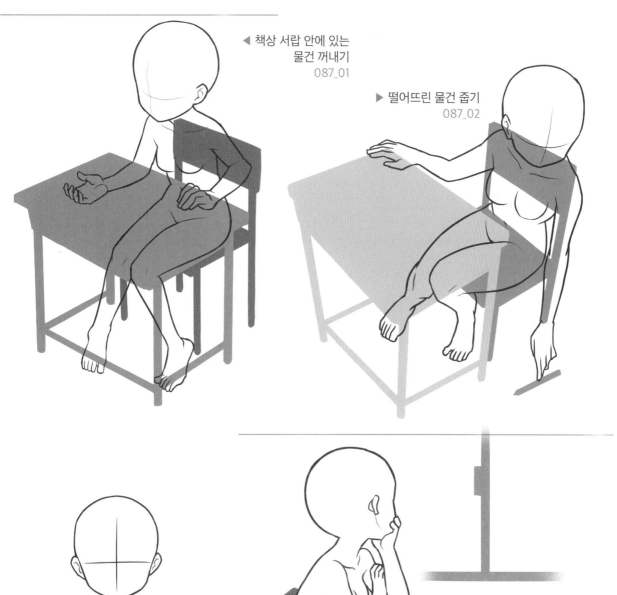

◀ 책상 서랍 안에 있는
물건 꺼내기
087_01

▶ 떨어뜨린 물건 줍기
087_02

◀ 창밖 바라보기
087_04

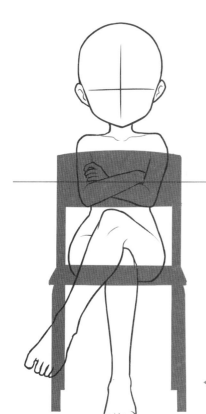

◀ 다리를 꼬고 앉기
087_03

CD-ROM ⊚ » ▋ jpg » psd ▋ Chapter2

◀ 분필로 칠판에
글씨 쓰기
088_01

◀ 칠판 지우기
088_02

▶ 책 읽기(서서)
088_03

▶ 책 읽기(앉아서)
088_04

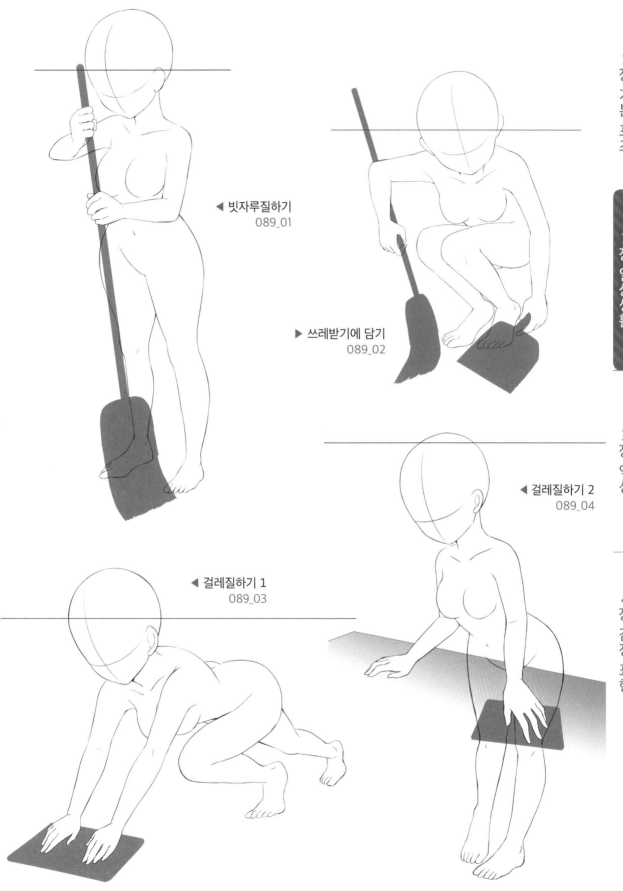

◀ 빗자루질하기
089_01

▶ 쓰레받기에 담기
089_02

◀ 걸레질하기 2
089_04

◀ 걸레질하기 1
089_03

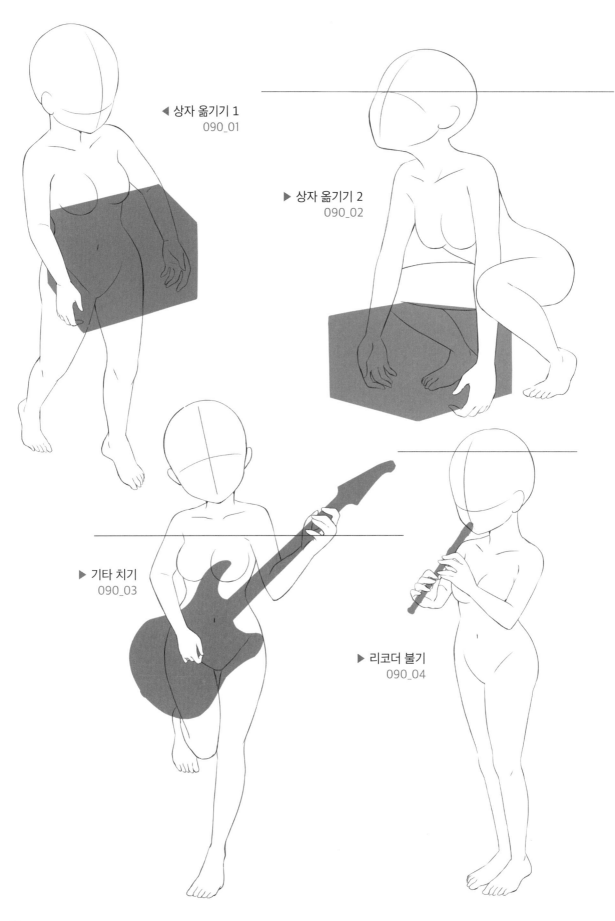

◀ 상자 옮기기 1
090_01

▶ 상자 옮기기 2
090_02

▶ 기타 치기
090_03

▶ 리코더 불기
090_04

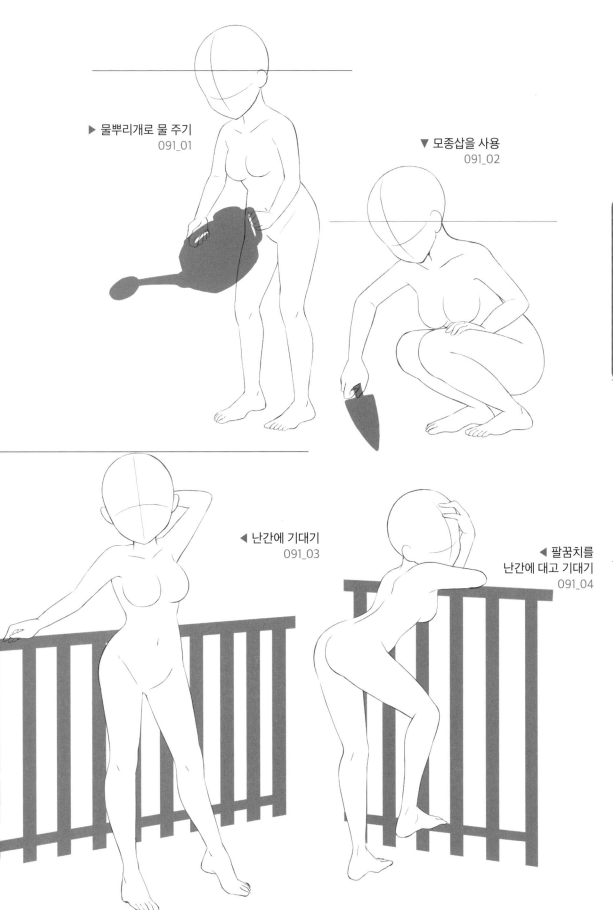

▶ 물뿌리개로 물 주기
091_01

▼ 모종삽을 사용
091_02

◀ 난간에 기대기
091_03

◀ 팔꿈치를
난간에 대고 기대기
091_04

체육

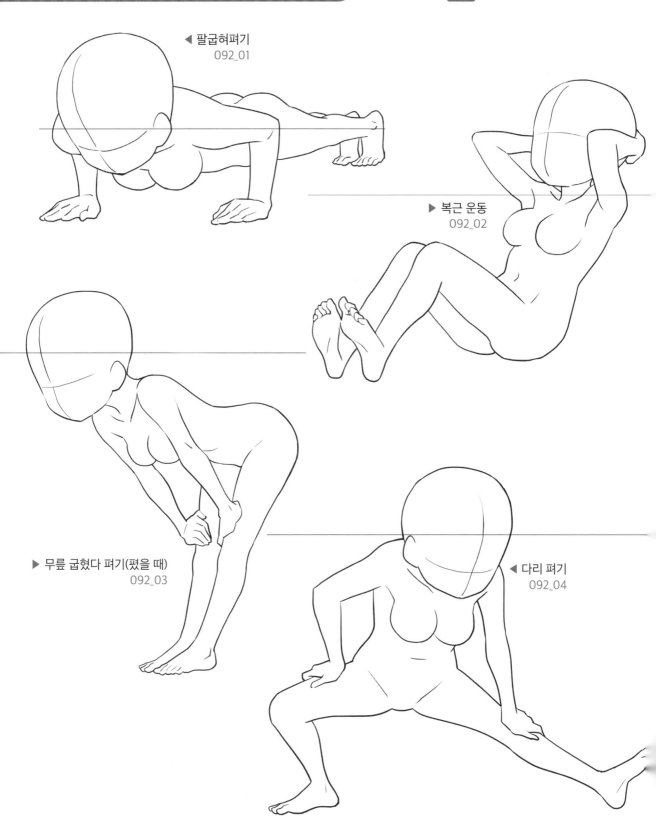

◀ 팔굽혀펴기
092_01

▶ 복근 운동
092_02

▶ 무릎 굽혔다 펴기(폈을 때)
092_03

◀ 다리 펴기
092_04

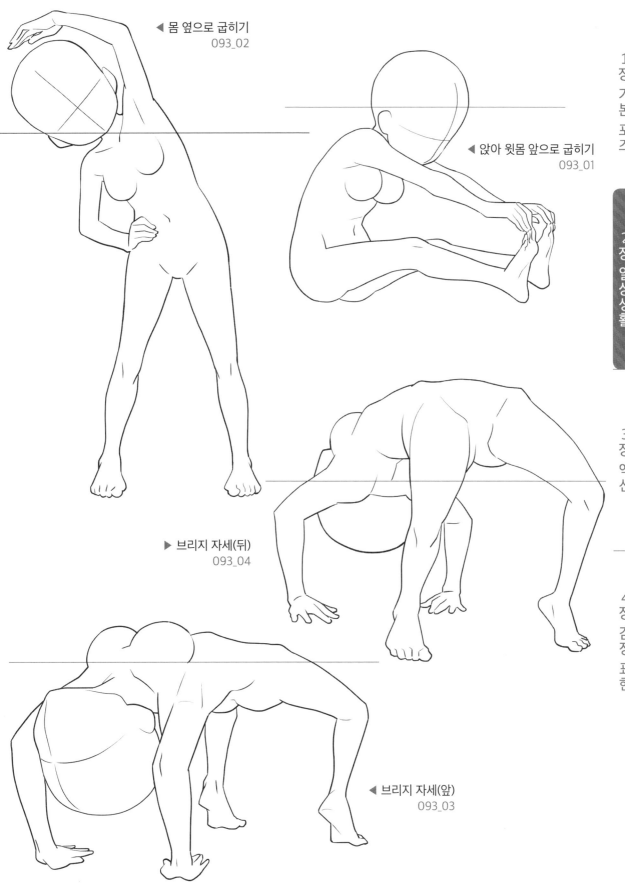

◀ 몸 옆으로 굽히기
093_02

◀ 앉아 윗몸 앞으로 굽히기
093_01

▶ 브리지 자세(뒤)
093_04

◀ 브리지 자세(앞)
093_03

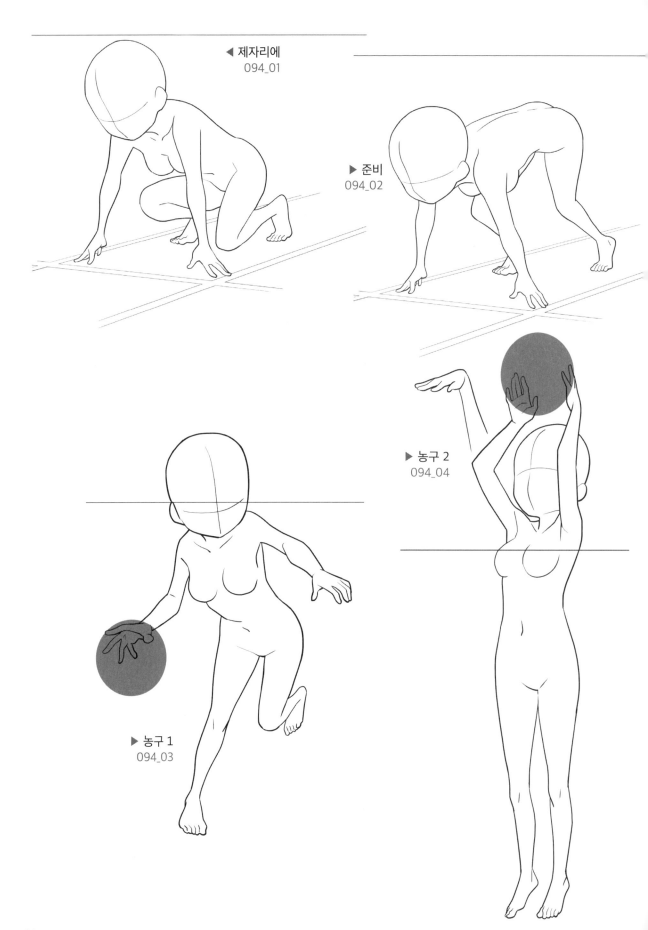

◀ 제자리에
094_01

▶ 준비
094_02

▶ 농구 2
094_04

▶ 농구 1
094_03

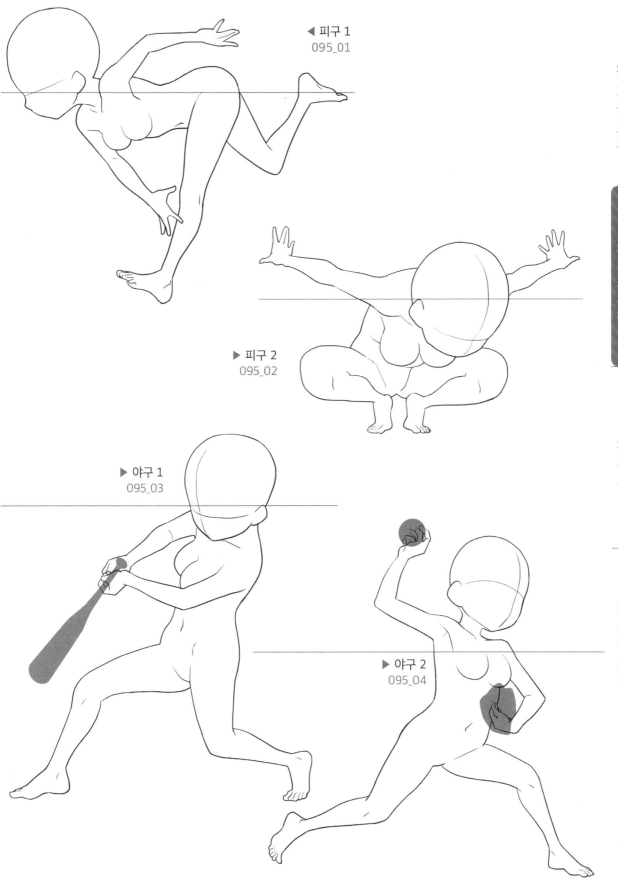

◀ 피구 1
095_01

▶ 피구 2
095_02

▶ 야구 1
095_03

▶ 야구 2
095_04

1 장 기본 포즈

2 장 일상생활

3 장 액션

4 장 감정 표현

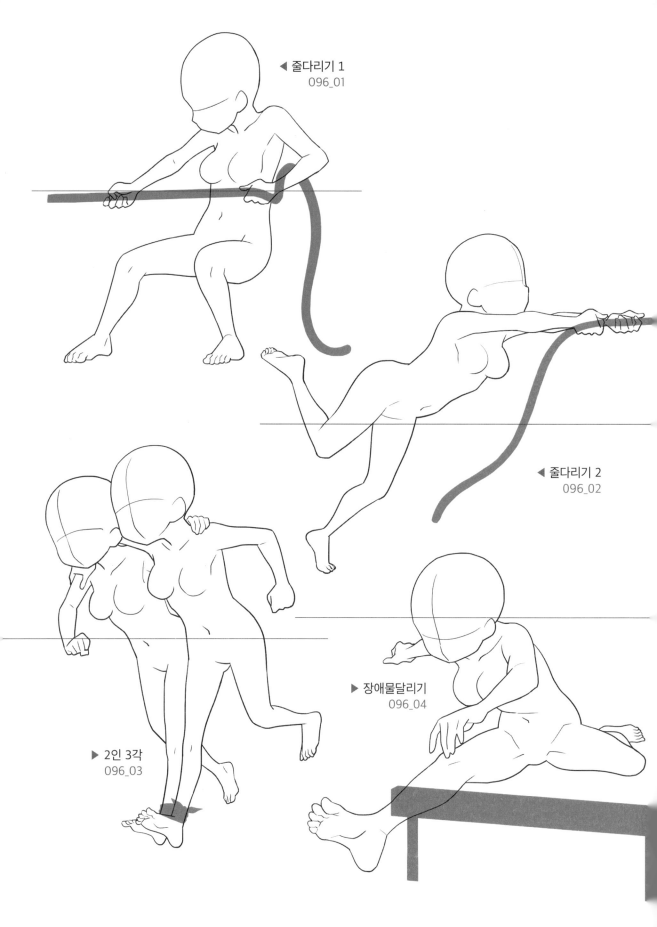

◀ 줄다리기 1
096_01

◀ 줄다리기 2
096_02

▶ 장애물달리기
096_04

▶ 2인 3각
096_03

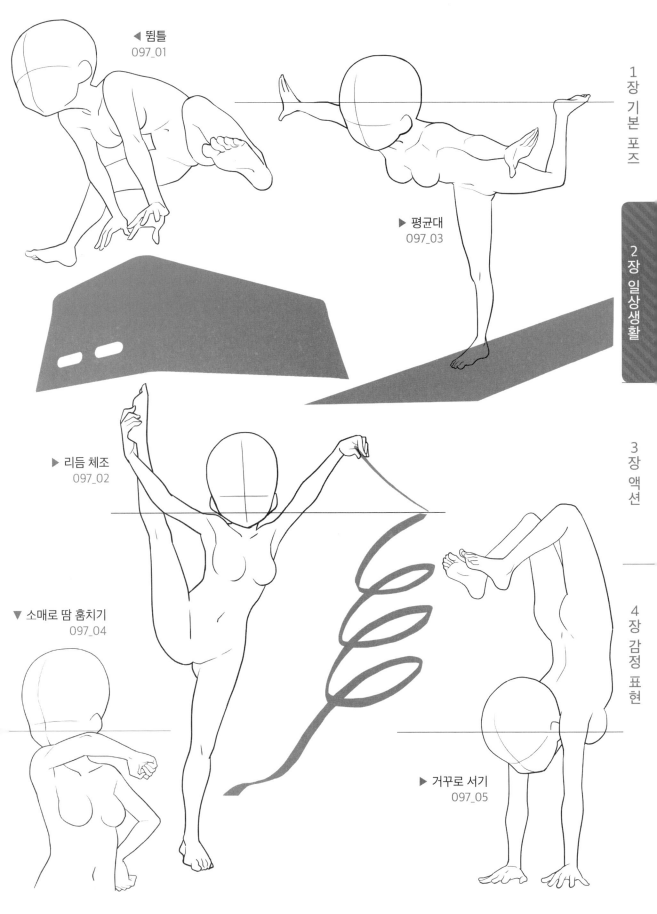

◀ 뜀틀
097_01

▶ 평균대
097_03

▶ 리듬 체조
097_02

▼ 소매로 땀 훔치기
097_04

▶ 거꾸로 서기
097_05

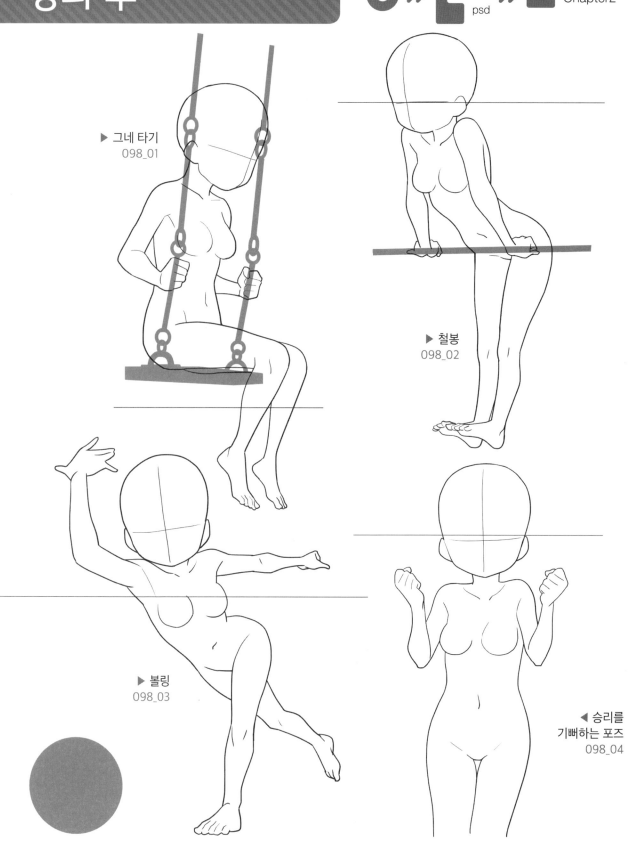

▶ 그네 타기
098_01

▶ 철봉
098_02

▶ 볼링
098_03

◀ 승리를
기뻐하는 포즈
098_04

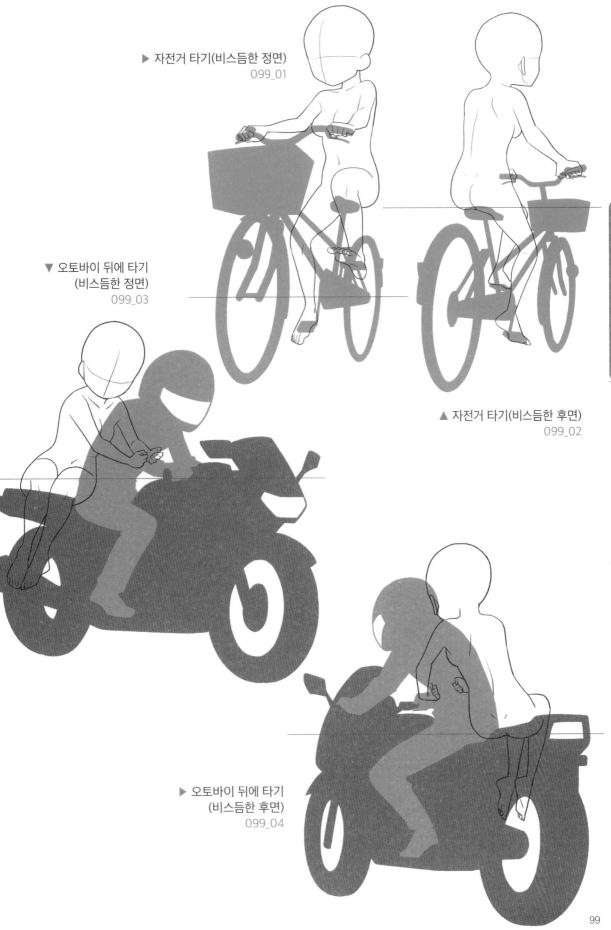

▶ 자전거 타기(비스듬한 정면)
099_01

▼ 오토바이 뒤에 타기
(비스듬한 정면)
099_03

▲ 자전거 타기(비스듬한 후면)
099_02

▶ 오토바이 뒤에 타기
(비스듬한 후면)
099_04

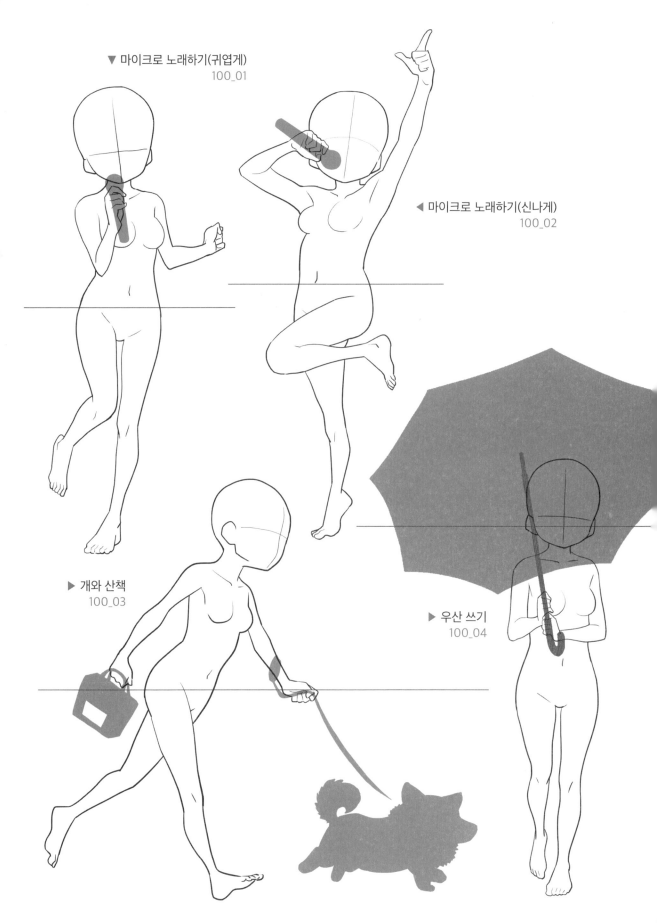

▼ 마이크로 노래하기(귀엽게)
100_01

◀ 마이크로 노래하기(신나게)
100_02

▶ 개와 산책
100_03

▶ 우산 쓰기
100_04

집 안

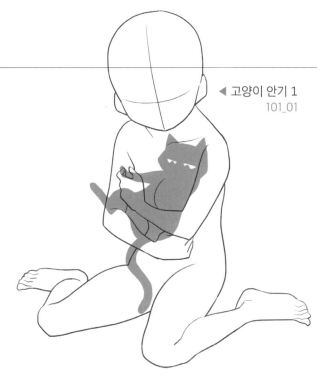

◀ 고양이 안기 1
101_01

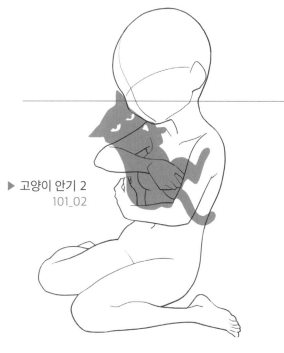

▶ 고양이 안기 2
101_02

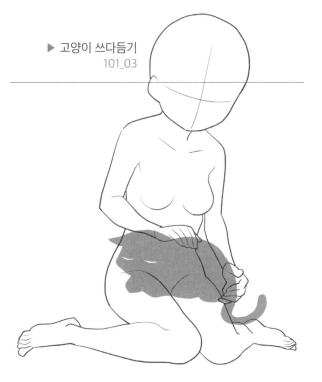

▶ 고양이 쓰다듬기
101_03

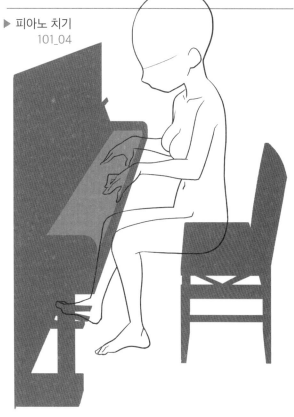

▶ 피아노 치기
101_04

1장 기본 포즈

2장 일상생활

3장 액션

4장 감정 표현

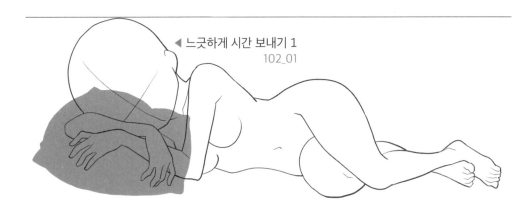

◀ 느긋하게 시간 보내기 1
102_01

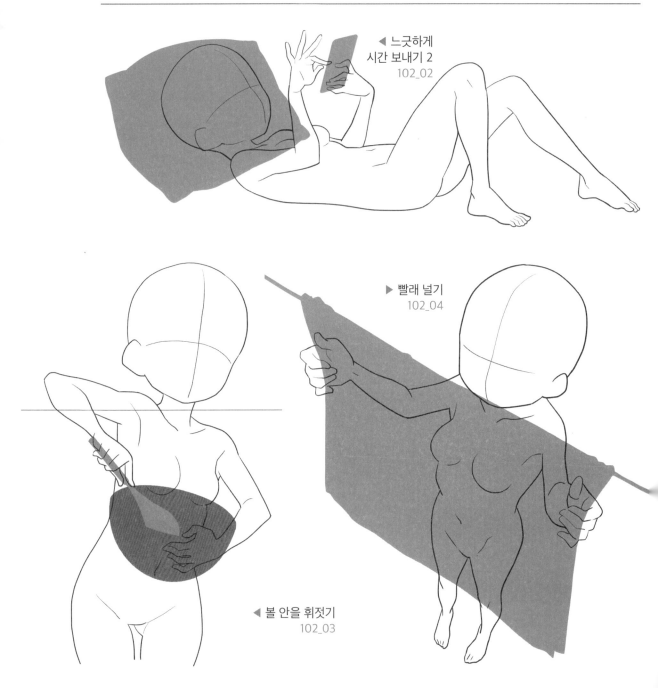

◀ 느긋하게
시간 보내기 2
102_02

▶ 빨래 널기
102_04

◀ 볼 안을 휘젓기
102_03

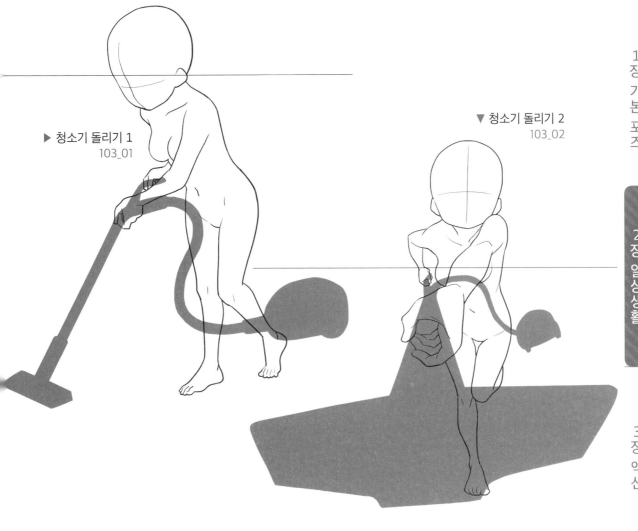

▶ 청소기 돌리기 1
103_01

▼ 청소기 돌리기 2
103_02

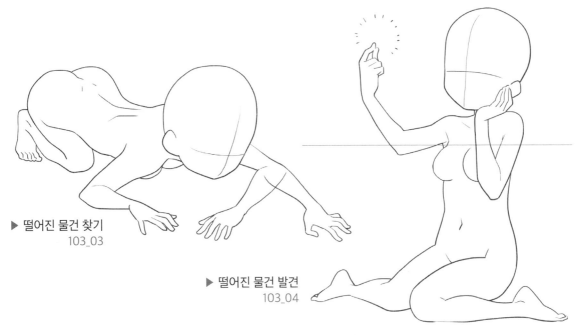

▶ 떨어진 물건 찾기
103_03

▶ 떨어진 물건 발견
103_04

목욕

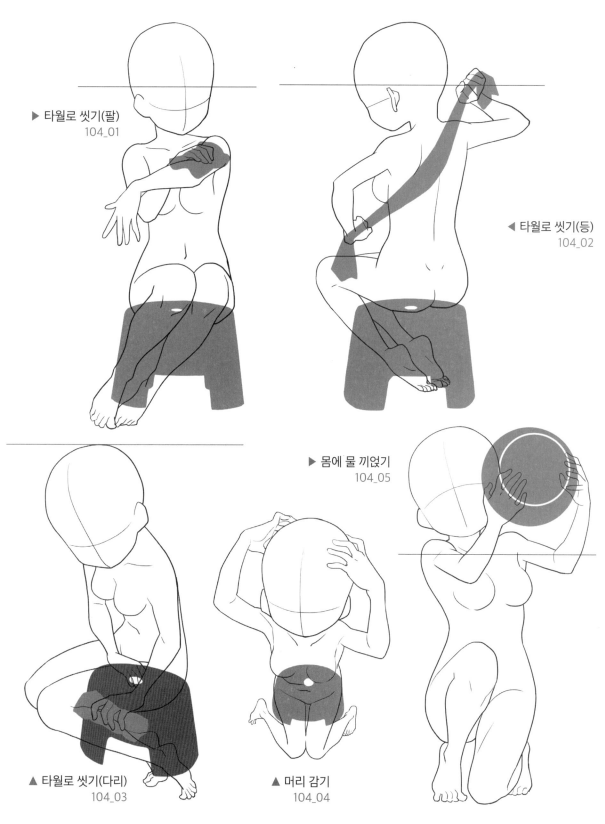

▶ 타월로 씻기(팔)
104_01

◀ 타월로 씻기(등)
104_02

▶ 몸에 물 끼얹기
104_05

▲ 타월로 씻기(다리)
104_03

▲ 머리 감기
104_04

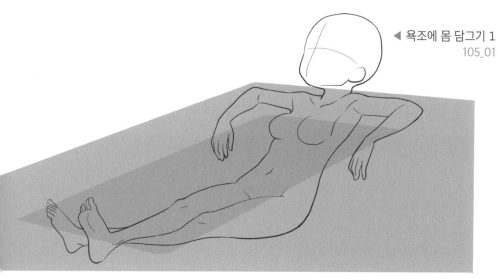

◀ 욕조에 몸 담그기 1
105_01

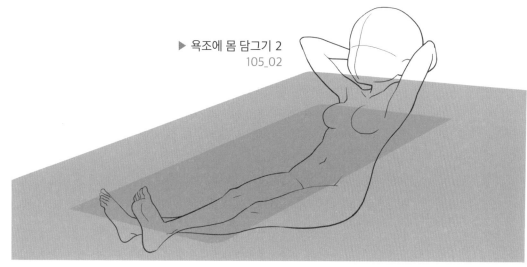

▶ 욕조에 몸 담그기 2
105_02

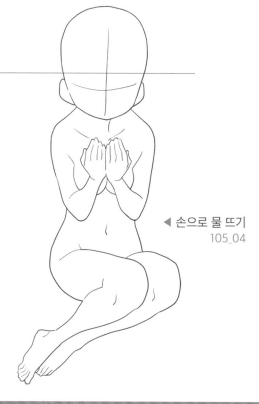

◀ 손으로 물 뜨기
105_04

▶ 욕조에 몸 담그기 3
105_03

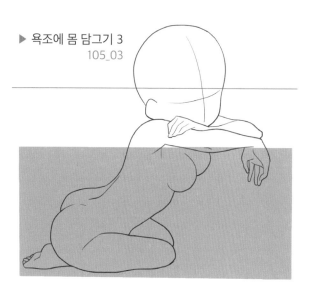

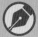

칼럼 2 몸의 균형

포즈 컷을 사용하여 그림을 그릴 때 여성의 신체 균형을 의식하여 그리도록 합시다. 의식을 하고 그리는가 아닌가에 따라 귀여움의 정도가 크게 달라집니다.

남녀의 몸매선 비교

여성의 신체는 남성과 비교하여 지방이 많고 선이 부드럽습니다. 어깨 폭은 좁고, 허리 위치가 높고 배꼽의 위치도 조금 높습니다(반대로 남성은 낮음). 골반이 크고, 가슴~허리~허벅지에 이르는 라인을 데포르메로 표현하면 표주박 형태가 됩니다. 몸의 라인은 완만한 곡선을 그리도록 의식하고, 어깨나 팔꿈치 등 뾰족한 부분도 다소 둥그스름하게 그리면 전체적인 인상도 바뀝니다.

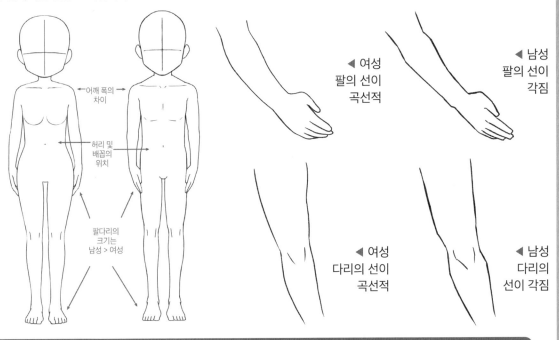

멋지고 당찬 분위기의 여성을 그리고 싶을 때

몸매선 자체는 여성적인 부드러움을 유지한 상태로 머리 모양이나 옷에 직선적인 디자인을 넣으면 그림에 긴장감이 생기면서 멋지고 강인한 분위기를 표현할 수 있습니다.

→ 여성적인 몸매선을 의식하면서, 머리 모양이나 옷에 직선을 넣으면 강인하고 멋진 인상을 줍니다.

→ 반대로 옷이나 머리 모양에 부드러운 곡선을 많이 사용하면 다정하고 귀여운 분위기의 캐릭터가 완성됩니다.

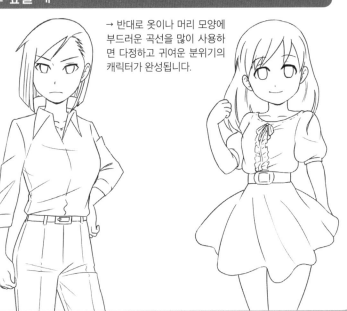

선이 깔끔하게 그어지지 않는다면 곡선 툴이나 원 툴, 동심원 자를 사용해보세요. 컴퓨터 프로그램을 사용하지 않는 사람은 곡선자나 원형 도형 자를 이용하면 편리합니다.

【3장】 액션
Action

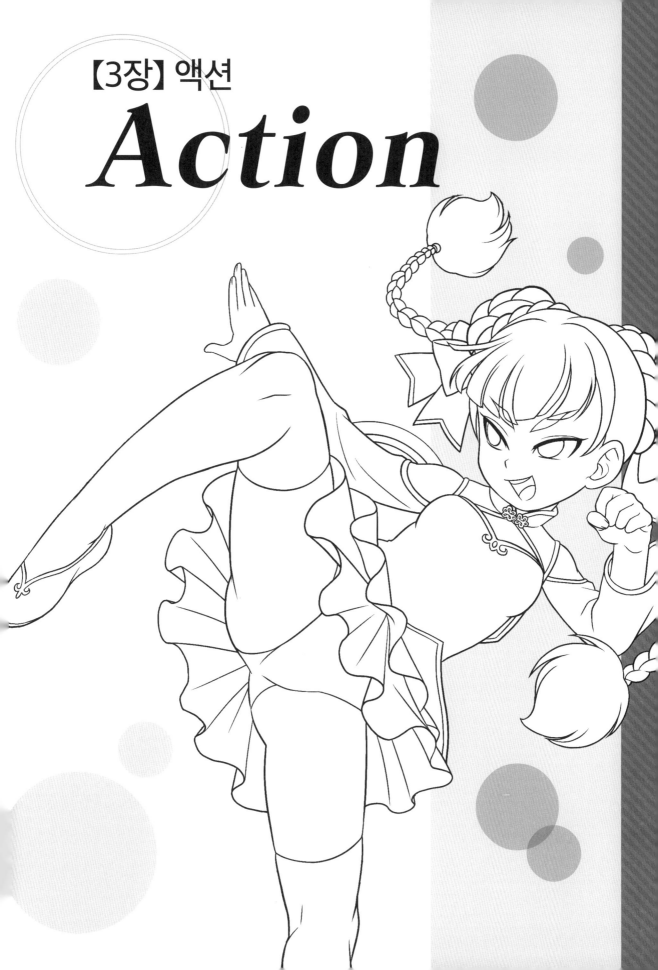

CD-ROM » jpg / psd » Chapter3

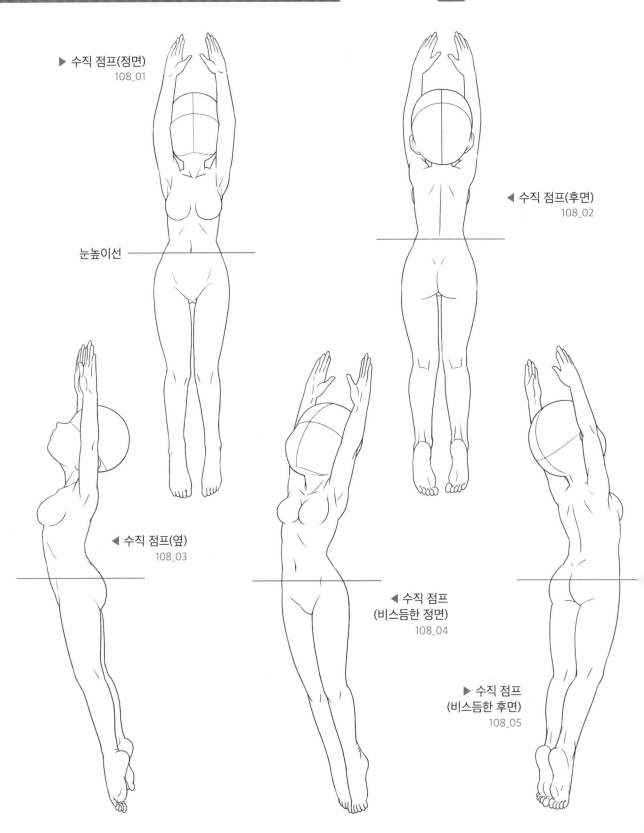

▶ 수직 점프(정면)
108_01

◀ 수직 점프(후면)
108_02

눈높이선

◀ 수직 점프(옆)
108_03

◀ 수직 점프
(비스듬한 정면)
108_04

▶ 수직 점프
(비스듬한 후면)
108_05

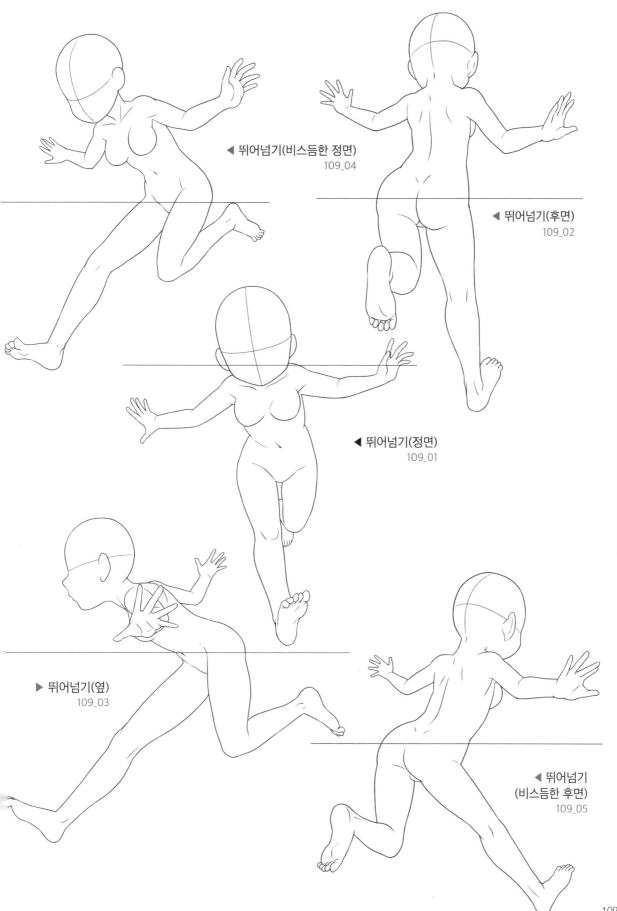

◀ 뛰어넘기(비스듬한 정면)
109_04

◀ 뛰어넘기(후면)
109_02

◀ 뛰어넘기(정면)
109_01

▶ 뛰어넘기(옆)
109_03

◀ 뛰어넘기
(비스듬한 후면)
109_05

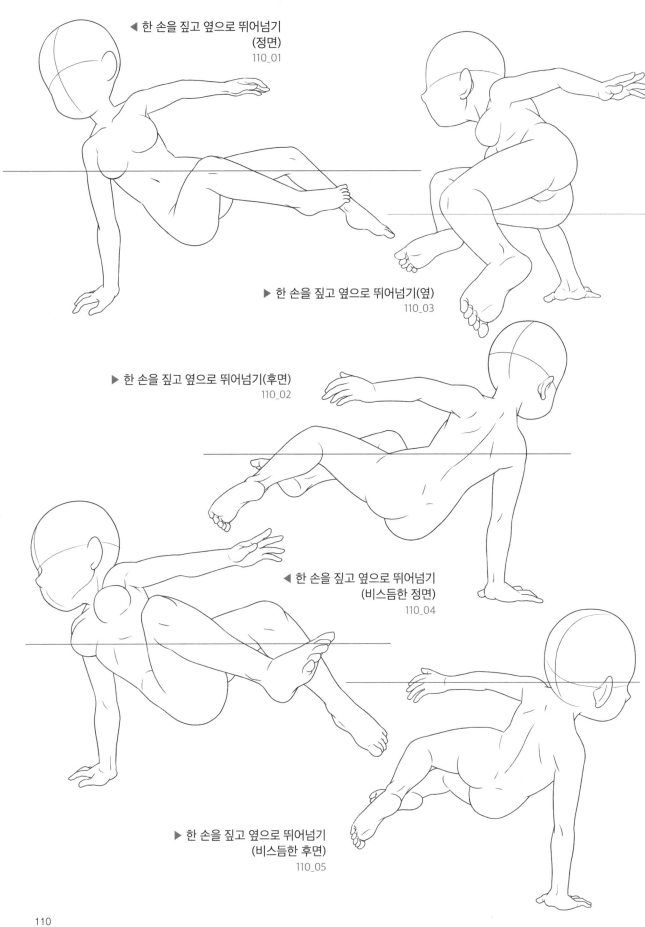

◀ 한 손을 짚고 옆으로 뛰어넘기
(정면)
110_01

▶ 한 손을 짚고 옆으로 뛰어넘기(옆)
110_03

▶ 한 손을 짚고 옆으로 뛰어넘기(후면)
110_02

◀ 한 손을 짚고 옆으로 뛰어넘기
(비스듬한 정면)
110_04

▶ 한 손을 짚고 옆으로 뛰어넘기
(비스듬한 후면)
110_05

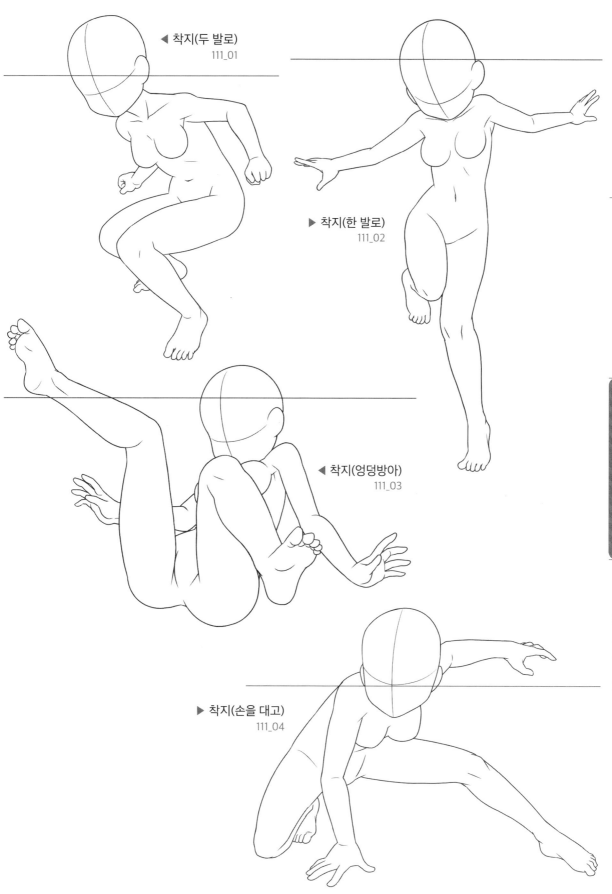

◀ 착지(두 발로)
111_01

▶ 착지(한 발로)
111_02

◀ 착지(엉덩방아)
111_03

▶ 착지(손을 대고)
111_04

◀ 절벽 오르기
112_01

▶ 절벽에 매달리기
112_02

▶ 로프 잡고 매달리기
112_03

▶ 사다리 오르기
112_04

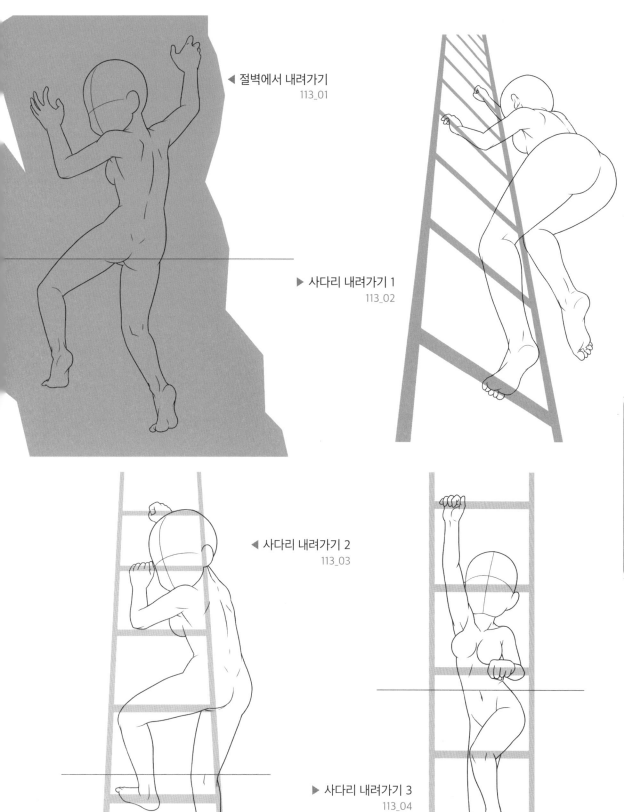

◀ 절벽에서 내려가기
113_01

▶ 사다리 내려가기 1
113_02

◀ 사다리 내려가기 2
113_03

▶ 사다리 내려가기 3
113_04

발차기

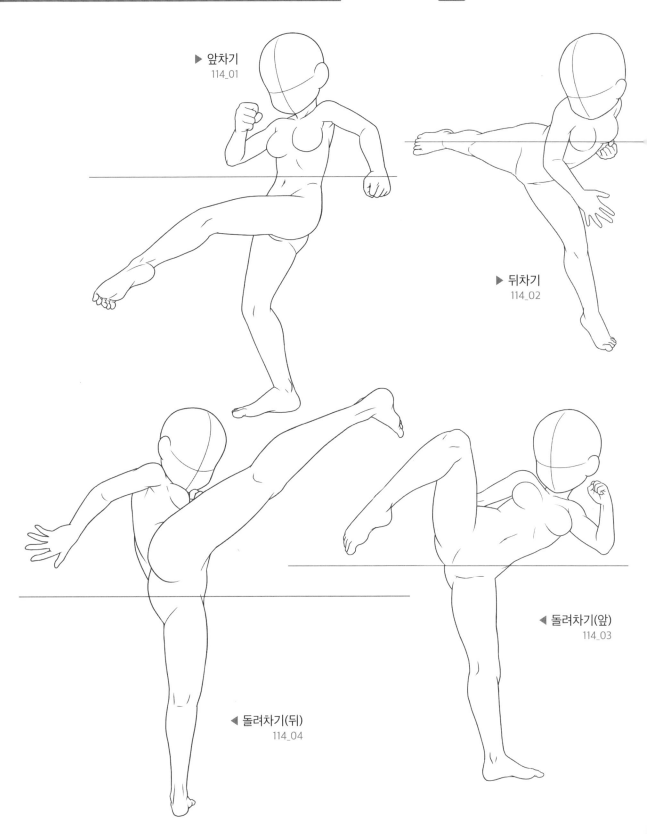

▶ 앞차기
114_01

▶ 뒤차기
114_02

◀ 돌려차기(앞)
114_03

◀ 돌려차기(뒤)
114_04

▶ 무릎 차기(앞)
115_01

◀ 무릎 차기(뒤)
115_02

▶ 드롭킥
115_03

▶ 날아 차기
115_04

▶ 로 킥
115_05

펀치

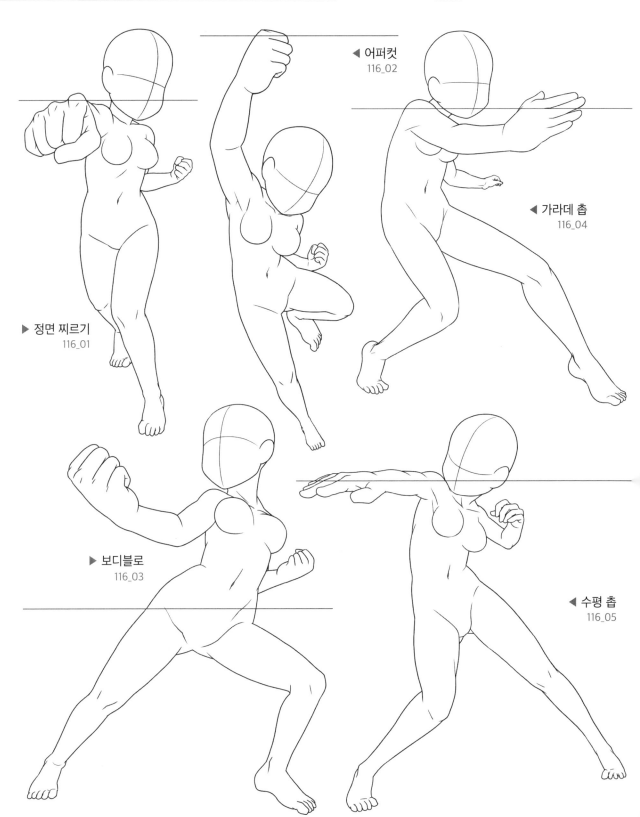

◀ 어퍼컷
116_02

◀ 가라데 촙
116_04

▶ 정면 찌르기
116_01

▶ 보디블로
116_03

◀ 수평 촙
116_05

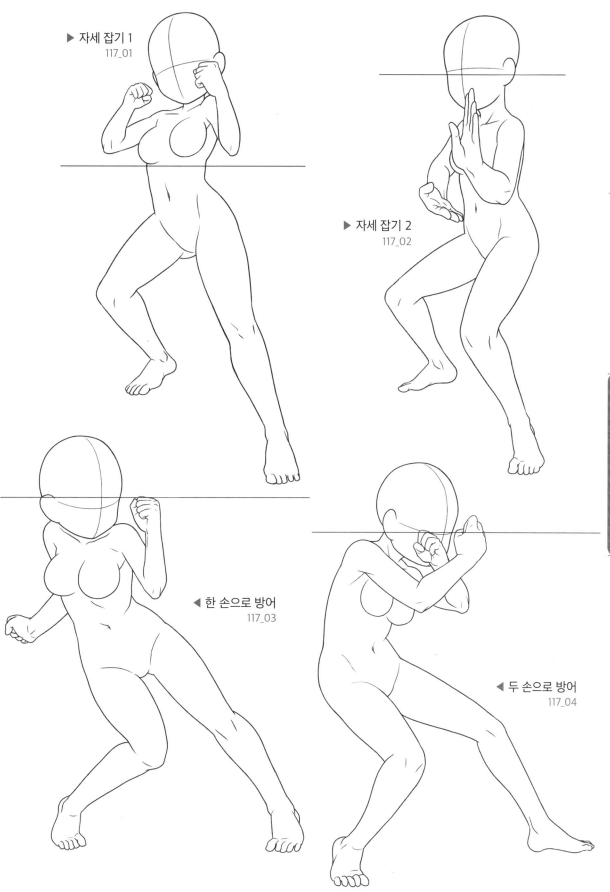

▶ 자세 잡기 1
117_01

▶ 자세 잡기 2
117_02

◀ 한 손으로 방어
117_03

◀ 두 손으로 방어
117_04

비행 · 부유

CD-ROM jpg psd » Chapter3

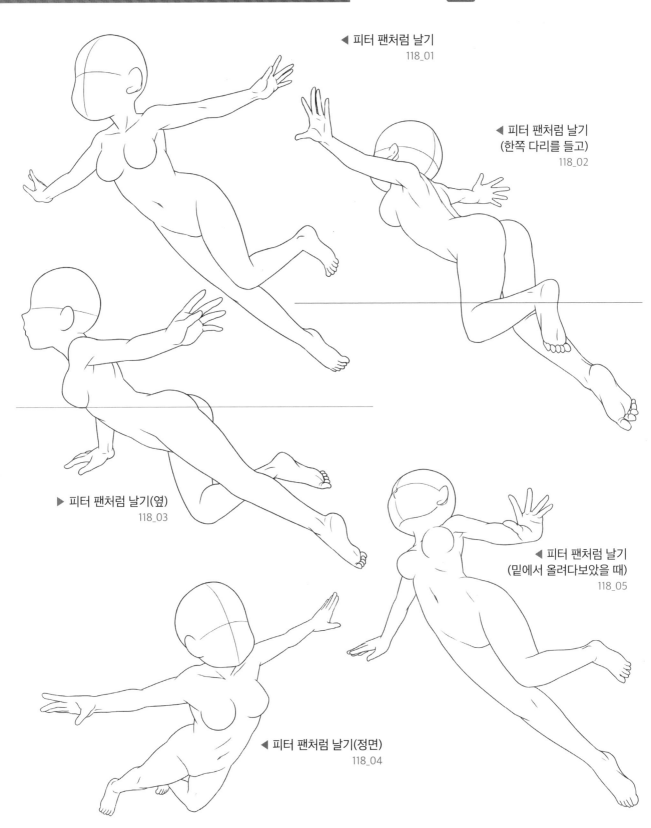

◀ 피터 팬처럼 날기
118_01

◀ 피터 팬처럼 날기
(한쪽 다리를 들고)
118_02

▶ 피터 팬처럼 날기(옆)
118_03

◀ 피터 팬처럼 날기
(밑에서 올려다보았을 때)
118_05

◀ 피터 팬처럼 날기(정면)
118_04

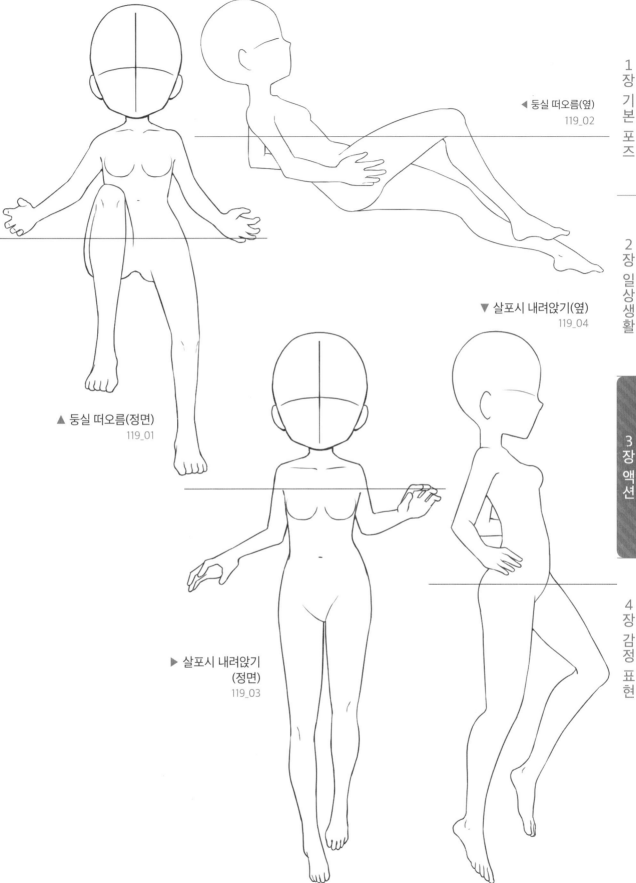

◀ 둥실 떠오름(옆)
119_02

▼ 살포시 내려앉기(옆)
119_04

▲ 둥실 떠오름(정면)
119_01

▶ 살포시 내려앉기
(정면)
119_03

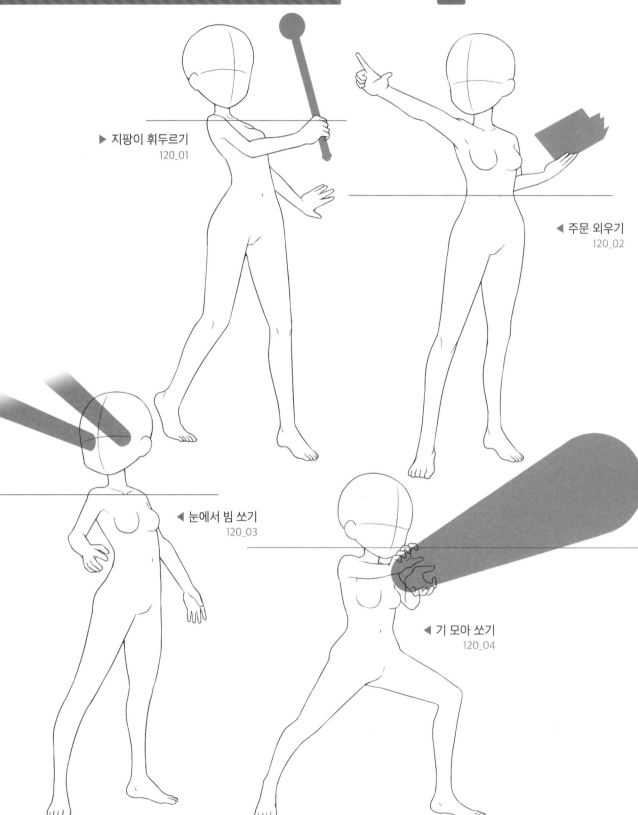

▶ 지팡이 휘두르기
120_01

◀ 주문 외우기
120_02

◀ 눈에서 빔 쏘기
120_03

◀ 기 모아 쏘기
120_04

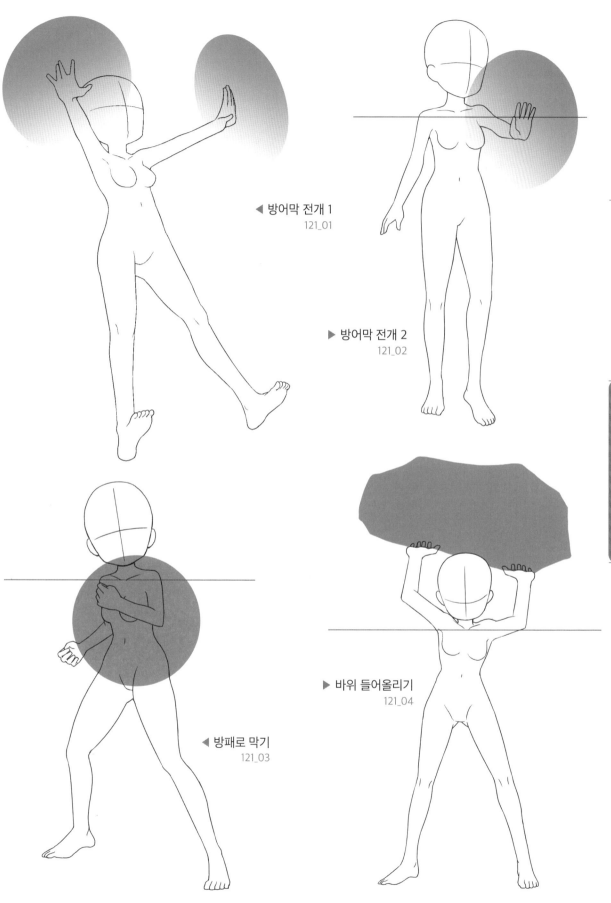

◀ 방어막 전개 1
121_01

▶ 방어막 전개 2
121_02

◀ 방패로 막기
121_03

▶ 바위 들어올리기
121_04

무기

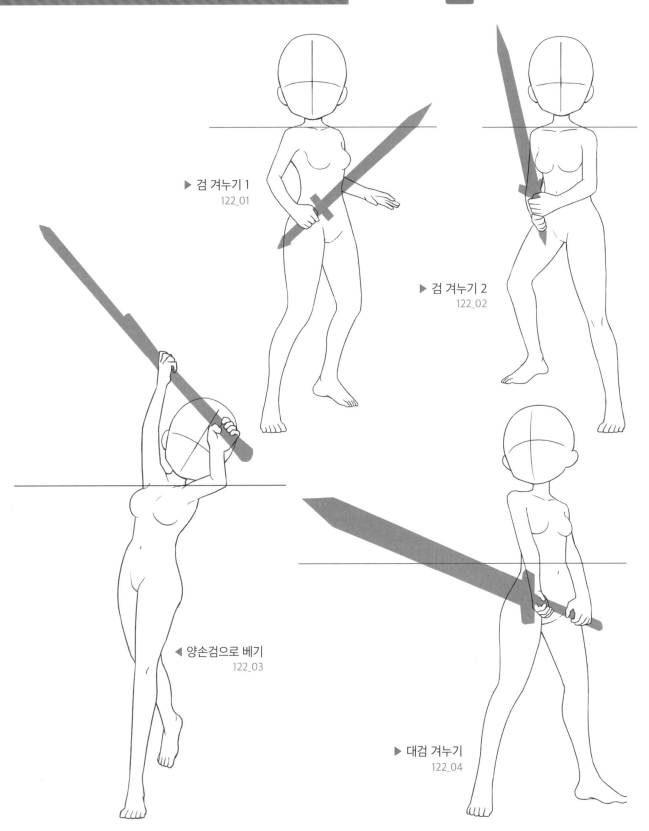

▶ 검 겨누기 1
122_01

▶ 검 겨누기 2
122_02

◀ 양손검으로 베기
122_03

▶ 대검 겨누기
122_04

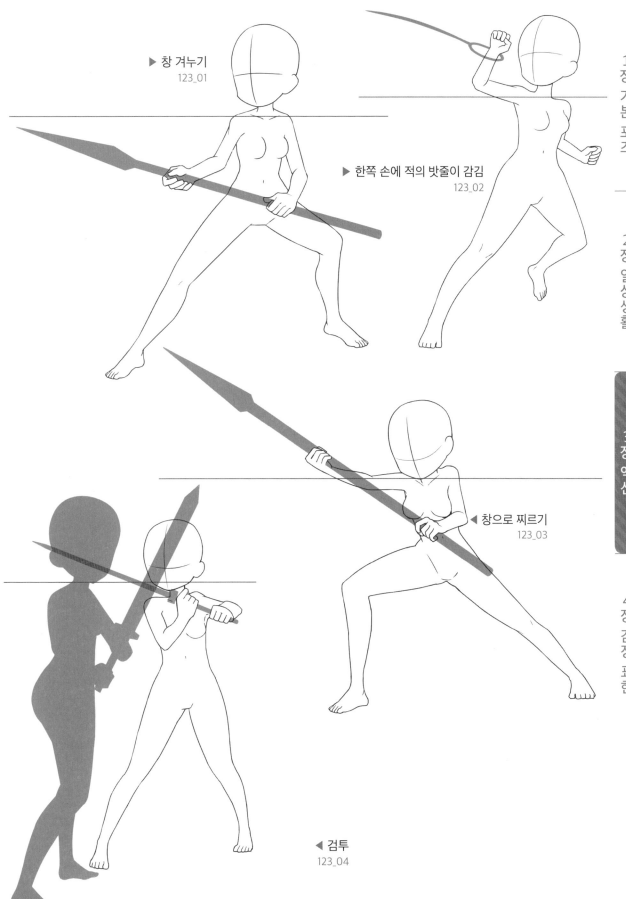

▶ 창 겨누기
123_01

▶ 한쪽 손에 적의 밧줄이 감김
123_02

◀ 창으로 찌르기
123_03

◀ 검투
123_04

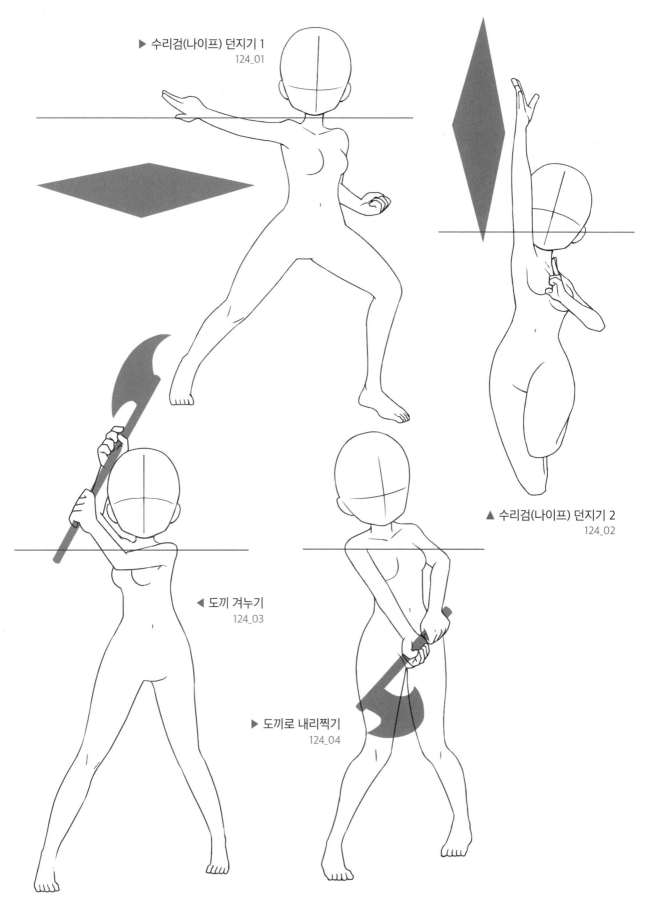

▶ 수리검(나이프) 던지기 1
124_01

▲ 수리검(나이프) 던지기 2
124_02

◀ 도끼 겨누기
124_03

▶ 도끼로 내리찍기
124_04

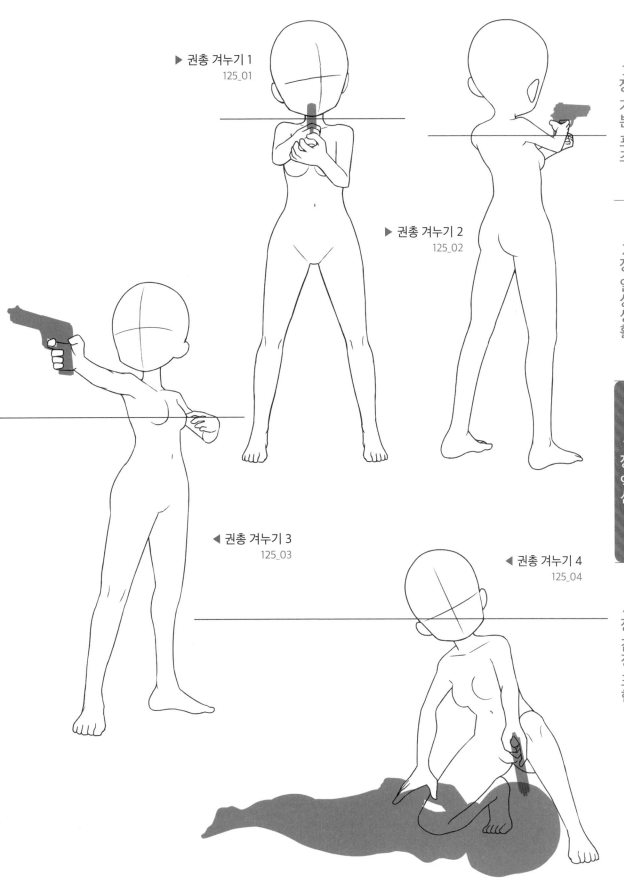

▶ 권총 겨누기 1
125_01

▶ 권총 겨누기 2
125_02

◀ 권총 겨누기 3
125_03

◀ 권총 겨누기 4
125_04

포박

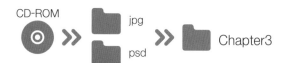

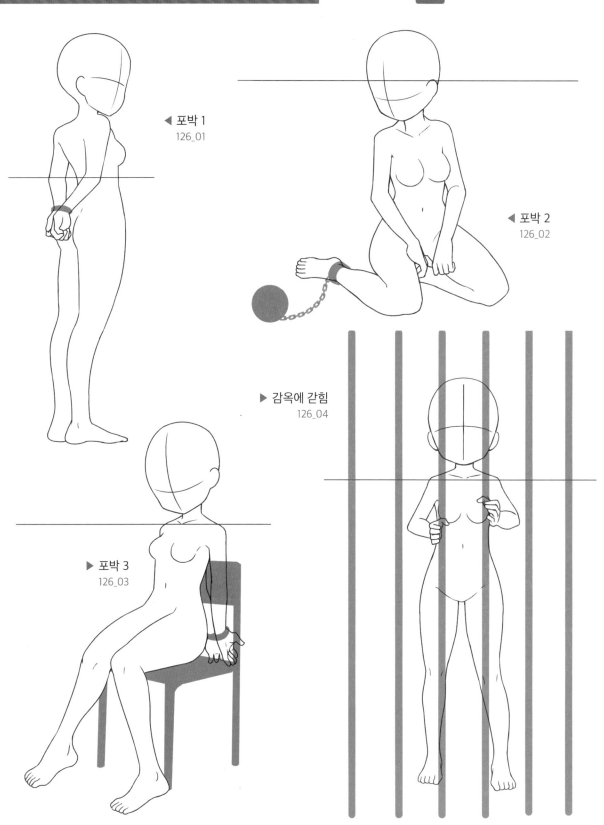

◀ 포박 1
126_01

◀ 포박 2
126_02

▶ 감옥에 갇힘
126_04

▶ 포박 3
126_03

CD-ROM
jpg
psd
Chapter3

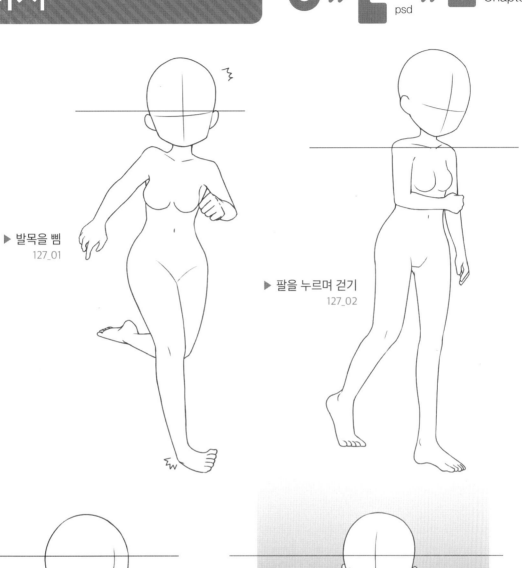

▶ 발목을 삠
127_01

▶ 팔을 누르며 걷기
127_02

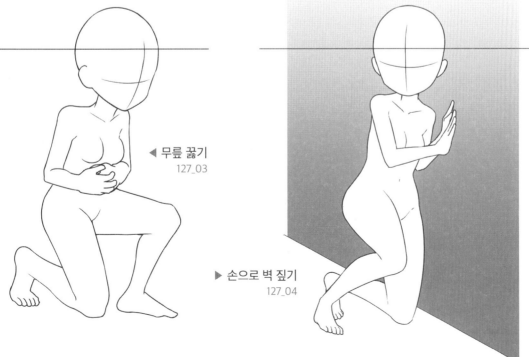

◀ 무릎 꿇기
127_03

▶ 손으로 벽 짚기
127_04

1장 기본 포즈

2장 일상생활

3장 액션

4장 감정 표현

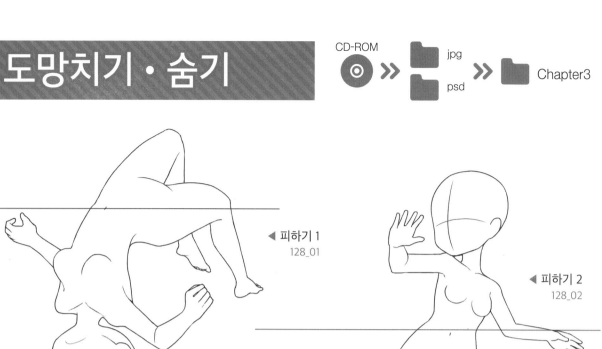

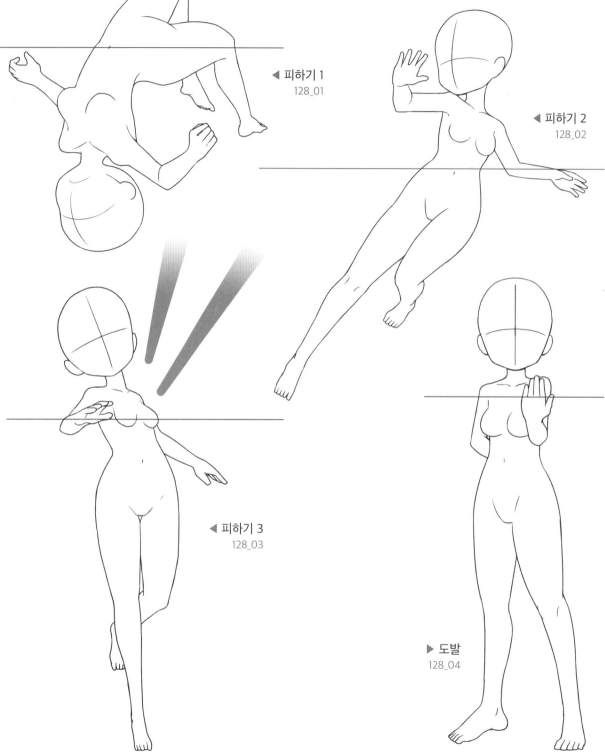

◀ 피하기 1
128_01

◀ 피하기 2
128_02

◀ 피하기 3
128_03

▶ 도발
128_04

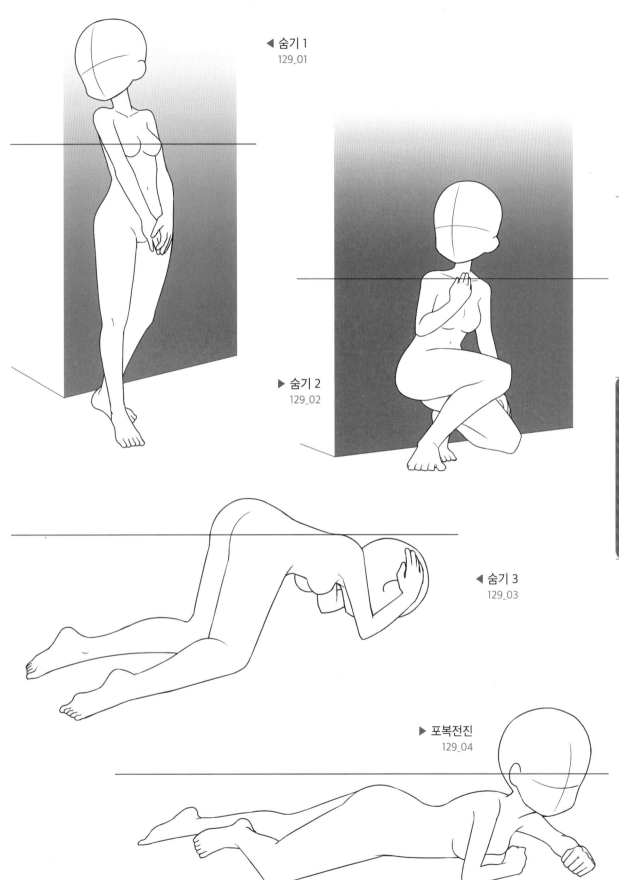

◀ 숨기 1
129_01

▶ 숨기 2
129_02

◀ 숨기 3
129_03

▶ 포복전진
129_04

몸 전체 라인을 파악했다면, 손과 손가락도 신경 써서 그려보도록 합시다. 라인에 약간의 변화를 주는 것만으로도 뜻밖의 결과가 나타납니다.

손의 유연함

손은 팔이나 다리와 비교하여 관절이 많고 복잡하게 움직입니다.
손가락도 주먹을 쥐는 일방적인 움직임만이 아니라 벌리고 오므리는 등 옆으로도 움직일 수 있습니다.
손 마주 잡기, 쥐기, 붙잡기 등의 움직임을 그릴 때는 손과 손가락 관절이 어디까지 움직이는지 생각하면서 그리는 것이 좋습니다.

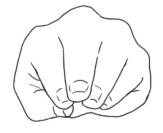 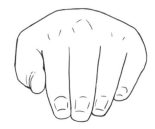 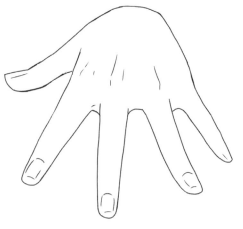

손가락 형태

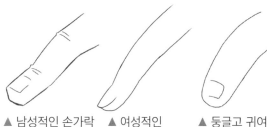

▲ 남성적인 손가락 ▲ 여성적인 낭창한 손가락 ▲ 둥글고 귀여운 손가락

손가락의 굵고 가늠 말고도 선 표현 방법과 손톱 형태로 캐릭터의 성격을 드러낼 수 있습니다.
직선을 많이 사용하여 각지게 그리면 남성적인 손가락이 되고, 곡선을 의식하여 가늘게 그리면 낭창한 느낌의 여성적인 손가락이 됩니다.
관절의 주름은 현실감을 더하거나 나이를 나타낼 수 있는 부분입니다.

섹시함과 요염함

새끼손가락 부분을 보임으로써 섹시함을 연출할 수 있습니다.

Emotion

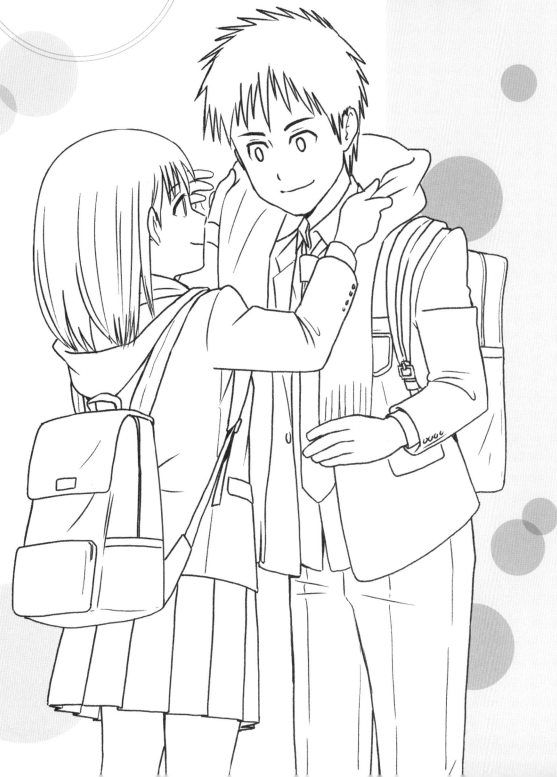

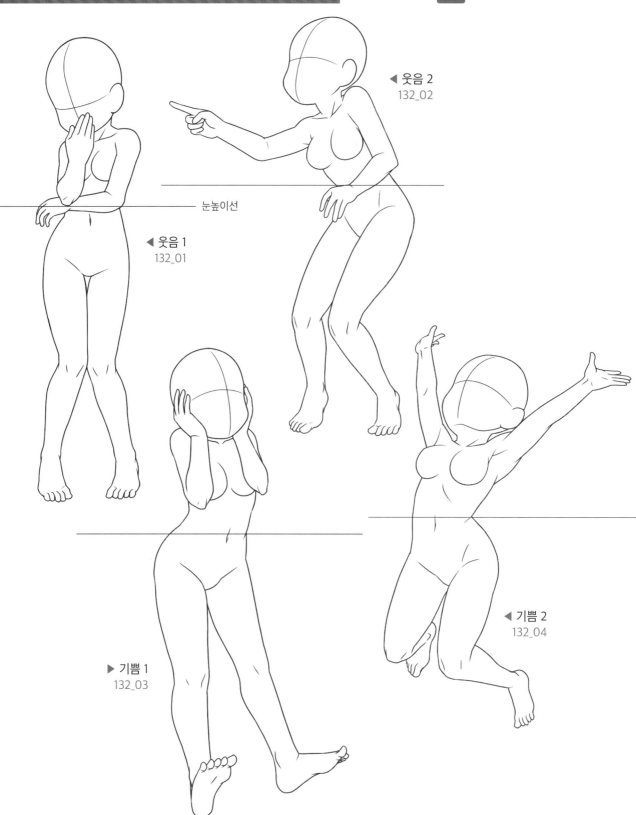

◀ 웃음 2
132_02

눈높이선

◀ 웃음 1
132_01

▶ 기쁨 1
132_03

◀ 기쁨 2
132_04

분노

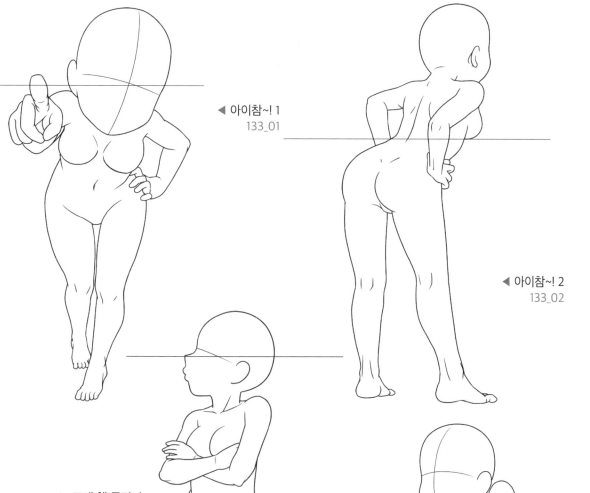

◀ 아이참~! 1
133_01

◀ 아이참~! 2
133_02

▶ 고개 홱 돌리기
133_03

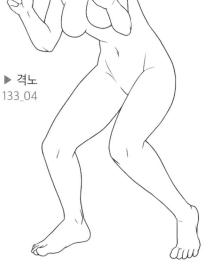

▶ 격노
133_04

슬픔

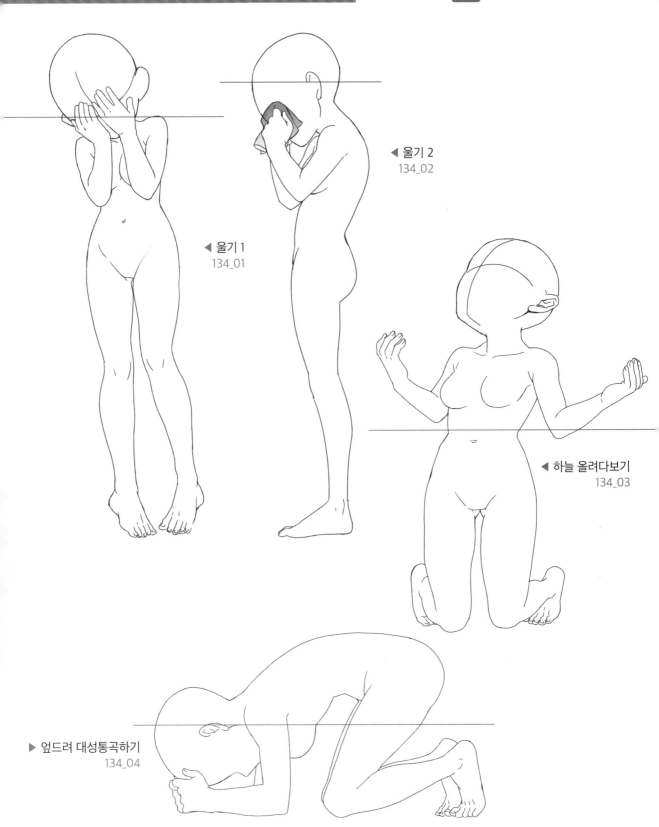

◀ 울기 2
134_02

◀ 울기 1
134_01

◀ 하늘 올려다보기
134_03

▶ 엎드려 대성통곡하기
134_04

부끄러움

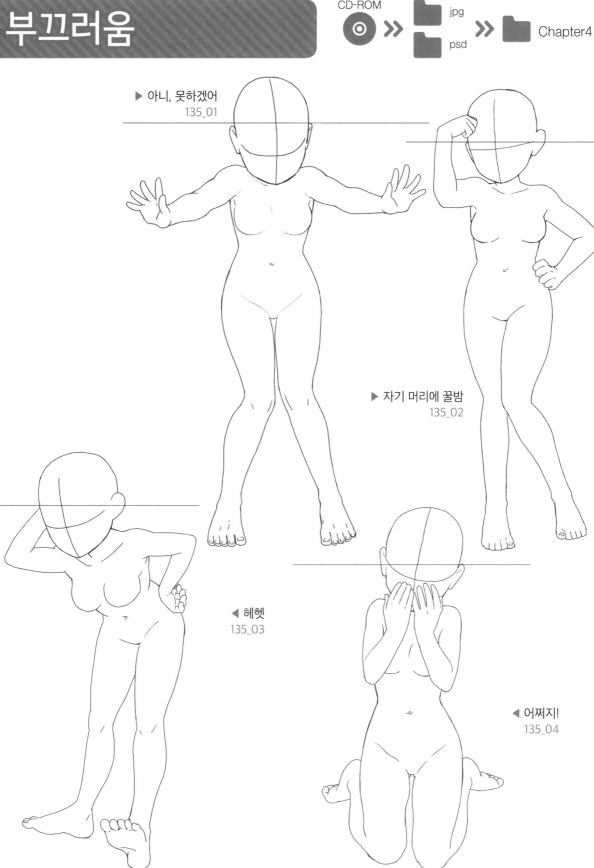

▶ 아니, 못하겠어
135_01

▶ 자기 머리에 꿀밤
135_02

◀ 헤헷
135_03

◀ 어쩌지!
135_04

거절

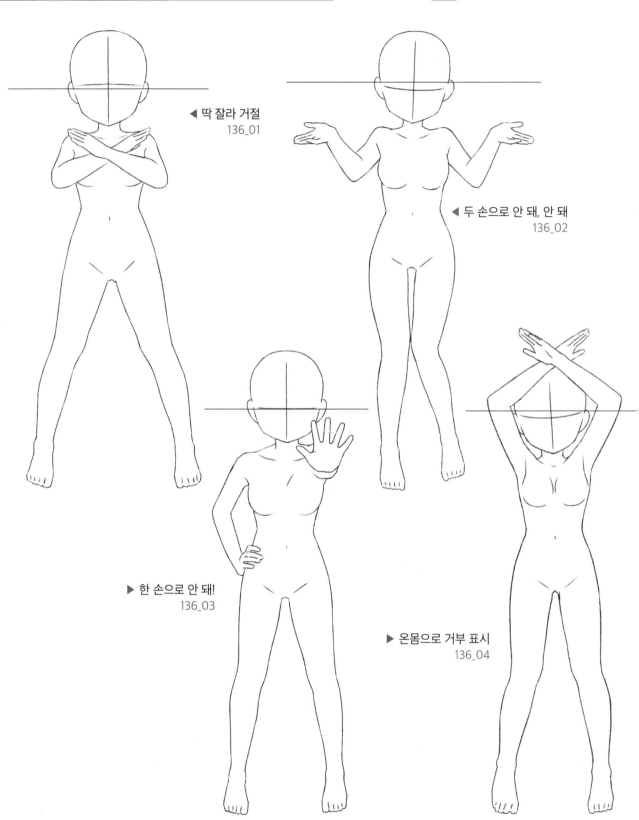

◀ 딱 잘라 거절
136_01

◀ 두 손으로 안 돼, 안 돼
136_02

▶ 한 손으로 안 돼!
136_03

▶ 온몸으로 거부 표시
136_04

부탁 · 사과

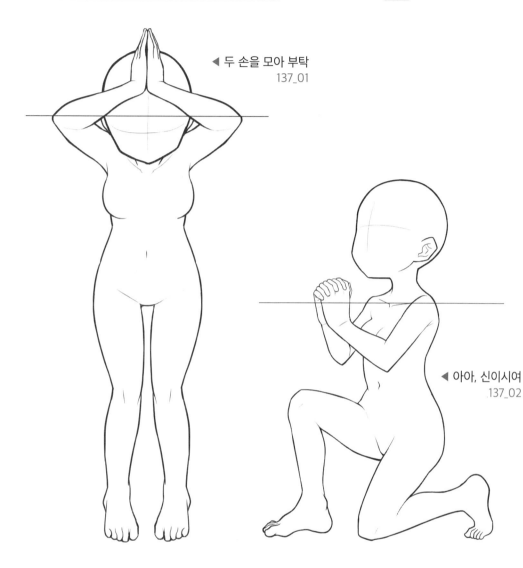

◀ 두 손을 모아 부탁
137_01

◀ 아아, 신이시여
137_02

▼ 무릎 꿇고 빌기(옆)
137_03

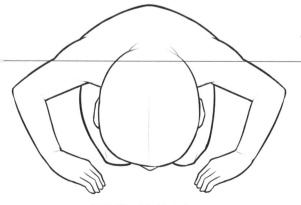

▲ 무릎 꿇고 빌기(정면)
137_04

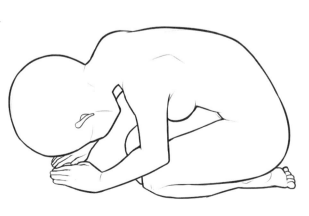

1장 기본 포즈

2장 일상생활

3장 액션

4장 감정 표현

당황 · 고민

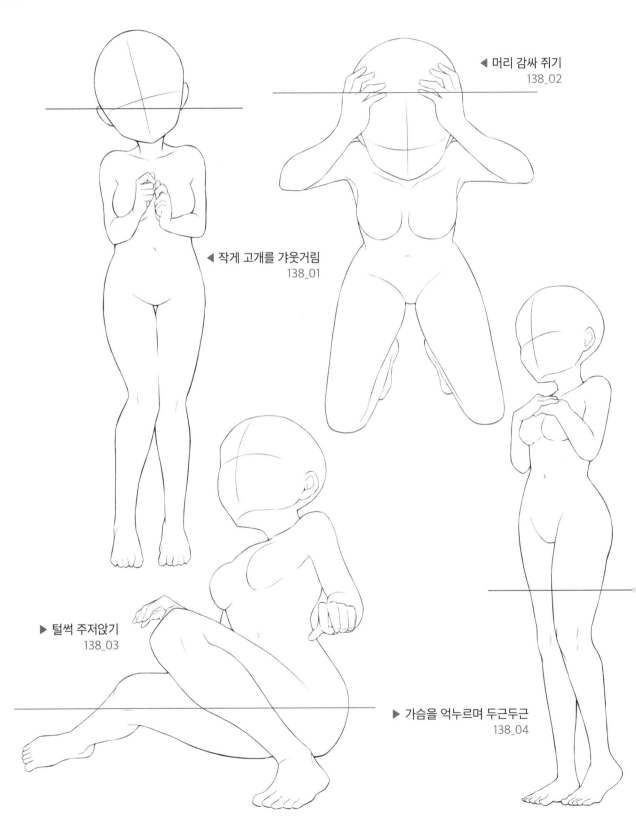

◀ 머리 감싸 쥐기
138_02

◀ 작게 고개를 갸웃거림
138_01

▶ 털썩 주저앉기
138_03

▶ 가슴을 억누르며 두근두근
138_04

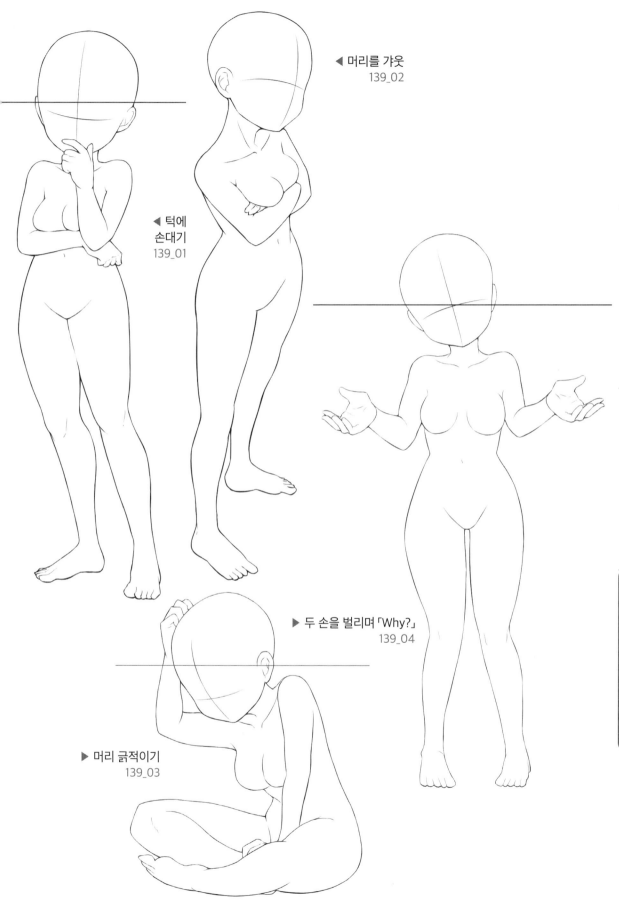

◀ 턱에
손대기
139_01

◀ 머리를 갸웃
139_02

▶ 두 손을 벌리며 「Why?」
139_04

▶ 머리 긁적이기
139_03

애교 부리기

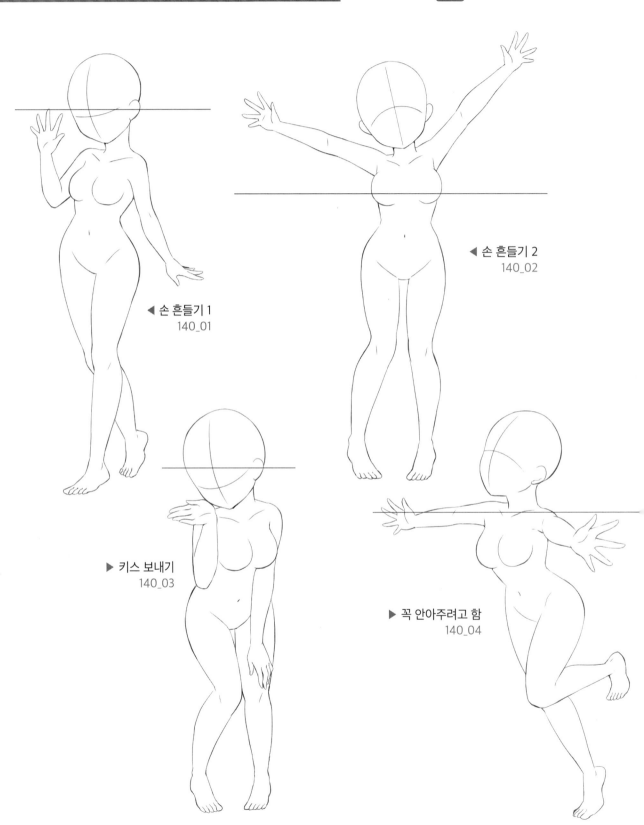

◀ 손 흔들기 1
140_01

◀ 손 흔들기 2
140_02

▶ 키스 보내기
140_03

▶ 꼭 안아주려고 함
140_04

기타 감정 표현

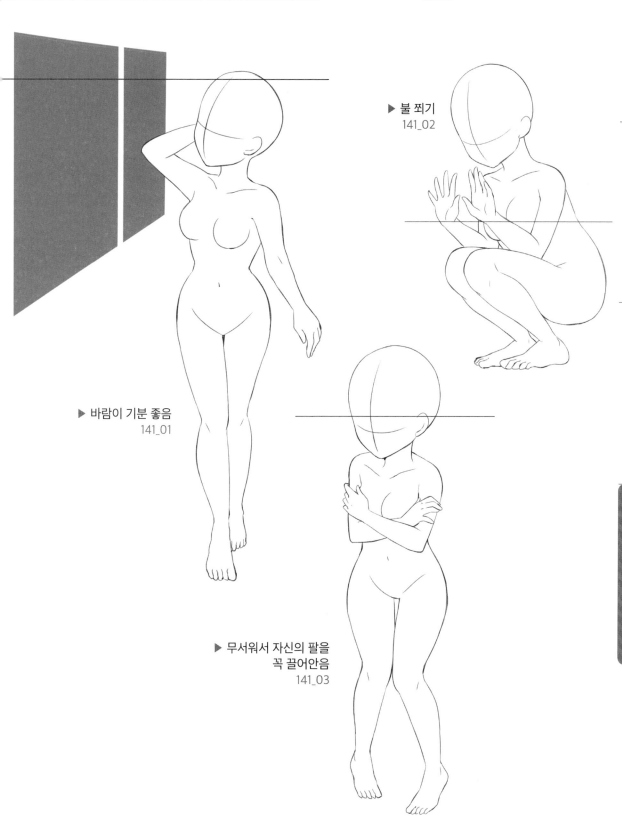

▶ 바람이 기분 좋음
141_01

▶ 불 쬐기
141_02

▶ 무서워서 자신의 팔을
꼭 끌어안음
141_03

여자끼리 있을 때의 포즈

CD-ROM » jpg psd » Chapter4

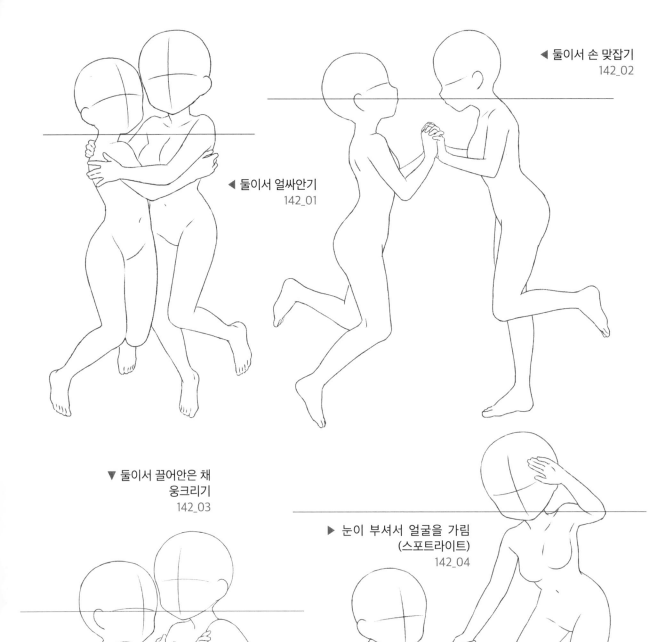

◀ 둘이서 손 맞잡기
142_02

◀ 둘이서 얼싸안기
142_01

▼ 둘이서 끌어안은 채
웅크리기
142_03

▶ 눈이 부셔서 얼굴을 가림
(스포트라이트)
142_04

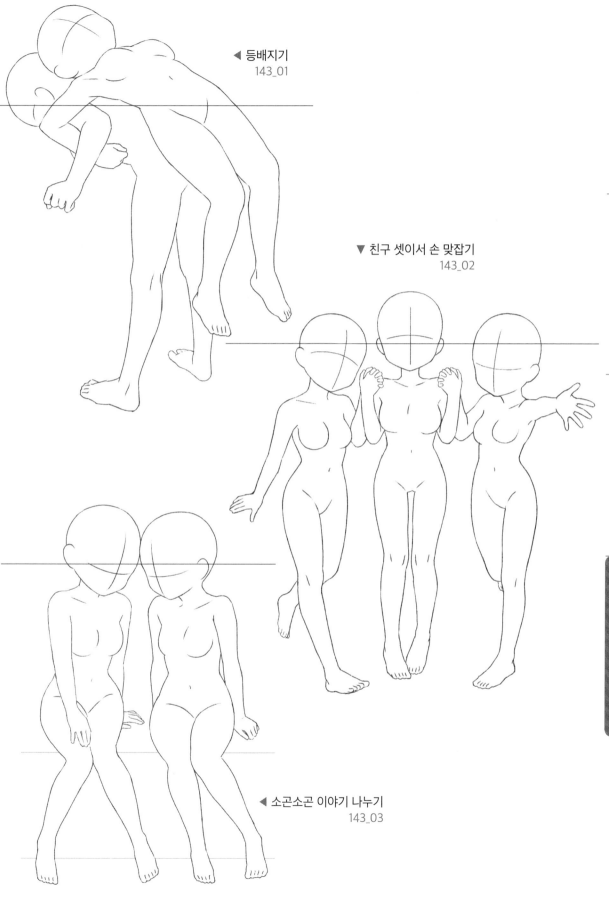

◀ 등배지기
143_01

▼ 친구 셋이서 손 맞잡기
143_02

◀ 소곤소곤 이야기 나누기
143_03

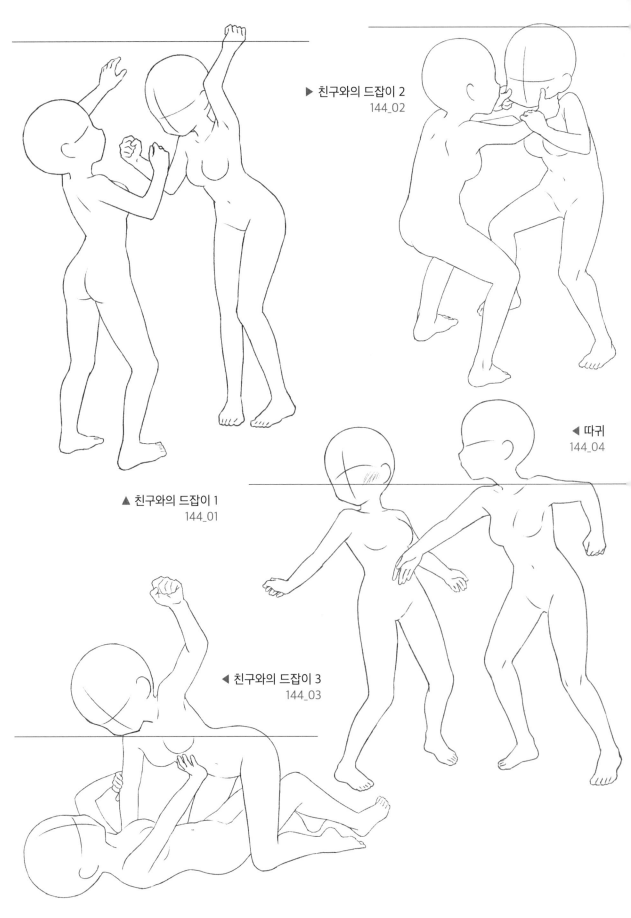

▶ 친구와의 드잡이 2
144_02

◀ 따귀
144_04

▲ 친구와의 드잡이 1
144_01

◀ 친구와의 드잡이 3
144_03

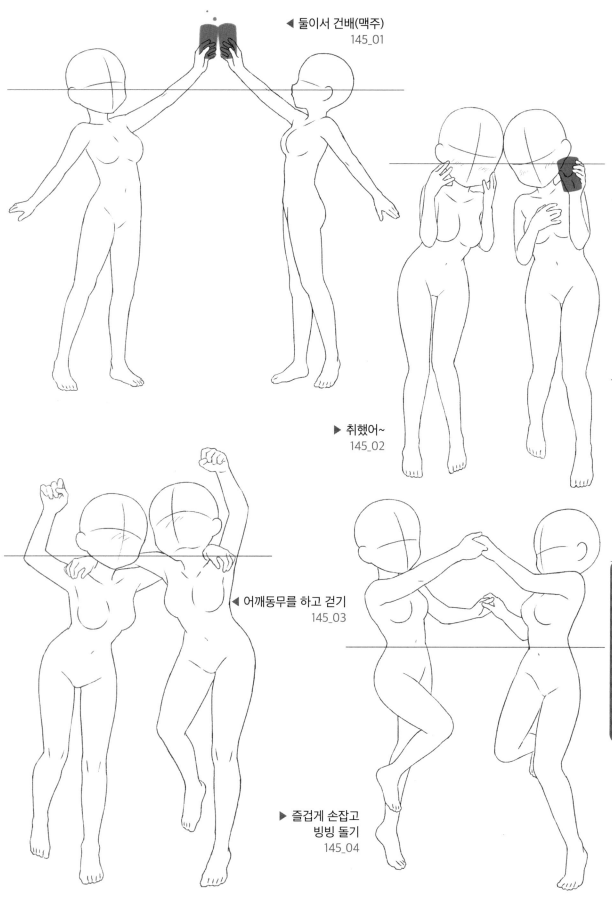

◀ 둘이서 건배(맥주)
145_01

▶ 취했어~
145_02

◀ 어깨동무를 하고 걷기
145_03

▶ 즐겁게 손잡고
빙빙 돌기
145_04

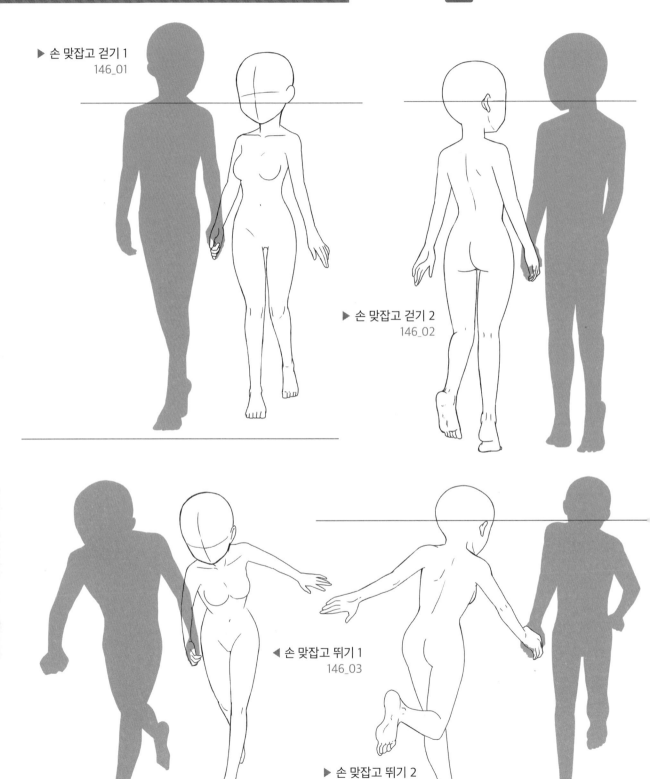

▶ 손 맞잡고 걷기 1
146_01

▶ 손 맞잡고 걷기 2
146_02

◀ 손 맞잡고 뛰기 1
146_03

▶ 손 맞잡고 뛰기 2
146_04

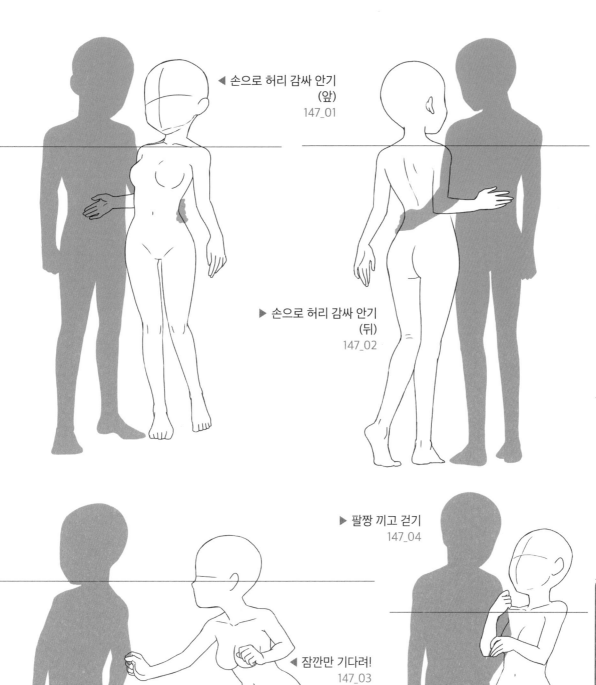

◀ 손으로 허리 감싸 안기
　　(앞)
147_01

▶ 손으로 허리 감싸 안기
　　(뒤)
147_02

▶ 팔짱 끼고 걷기
147_04

◀ 잠깐만 기다려!
147_03

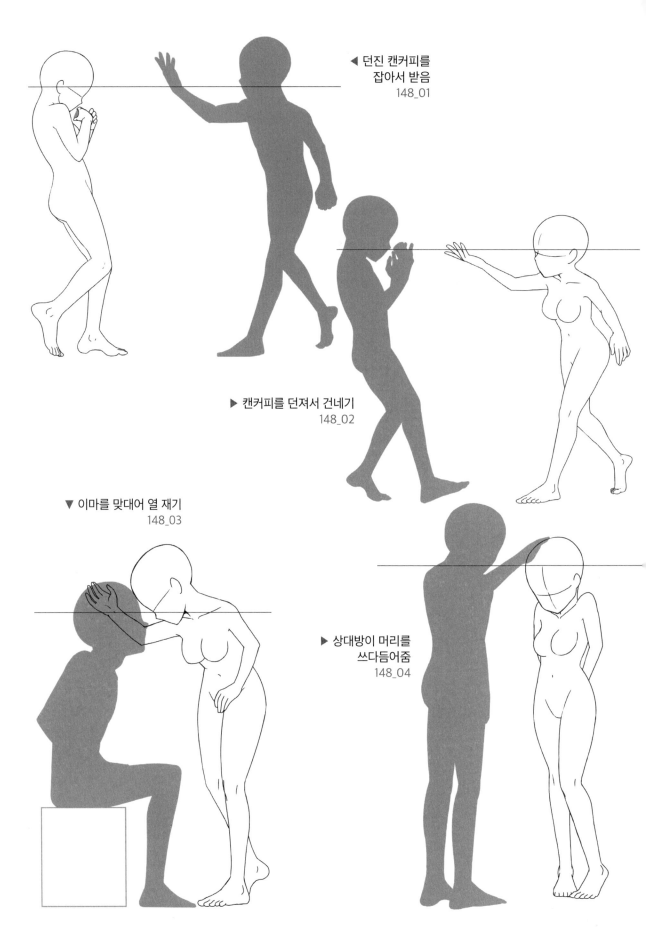

◀ 던진 캔커피를
 잡아서 받음
 148_01

▶ 캔커피를 던져서 건네기
 148_02

▼ 이마를 맞대어 열 재기
 148_03

▶ 상대방이 머리를
 쓰다듬어줌
 148_04

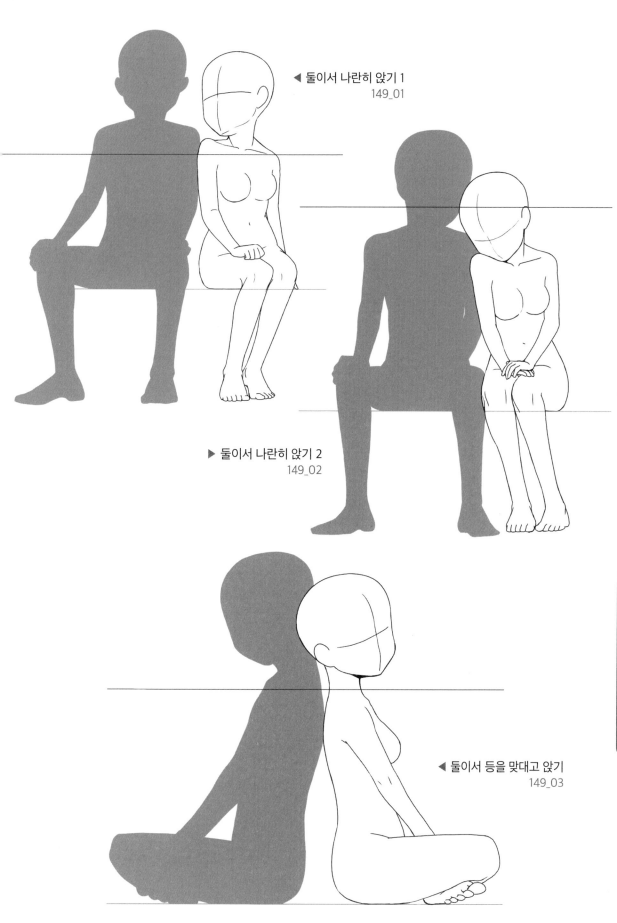

◀ 둘이서 나란히 앉기 1
149_01

▶ 둘이서 나란히 앉기 2
149_02

◀ 둘이서 등을 맞대고 앉기
149_03

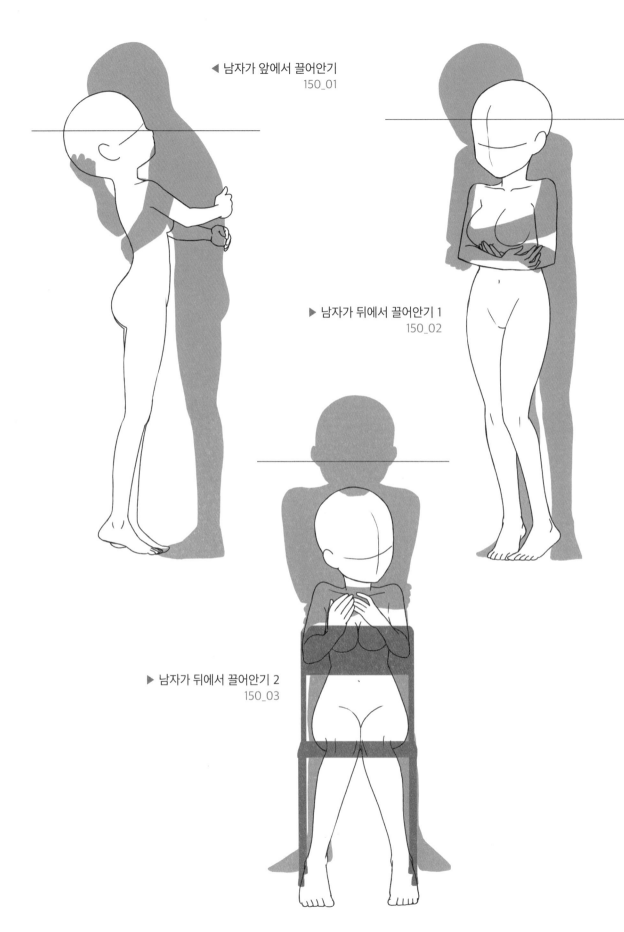

◀ 남자가 앞에서 끌어안기
150_01

▶ 남자가 뒤에서 끌어안기 1
150_02

▶ 남자가 뒤에서 끌어안기 2
150_03

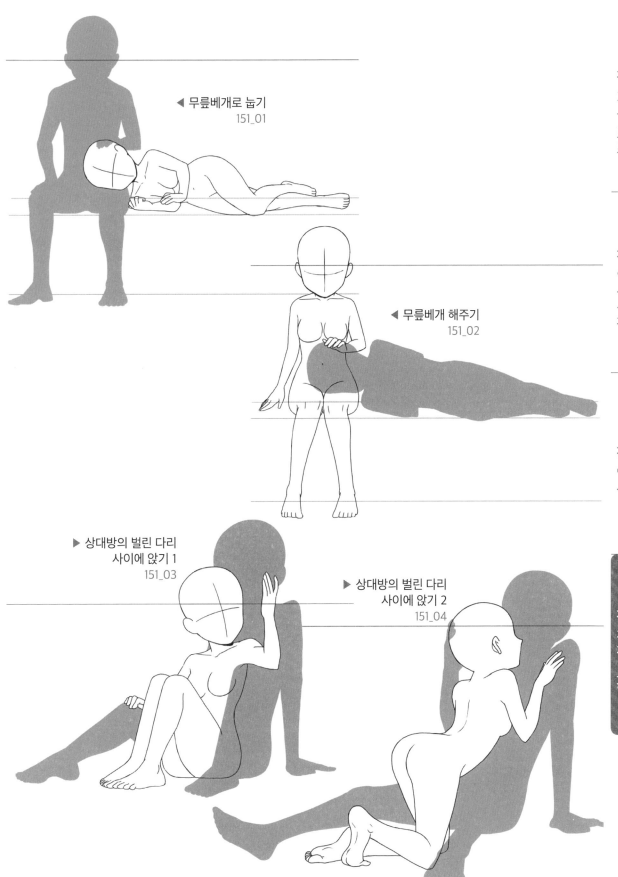

◀ 무릎베개로 눕기
151_01

◀ 무릎베개 해주기
151_02

▶ 상대방의 벌린 다리
사이에 앉기 1
151_03

▶ 상대방의 벌린 다리
사이에 앉기 2
151_04

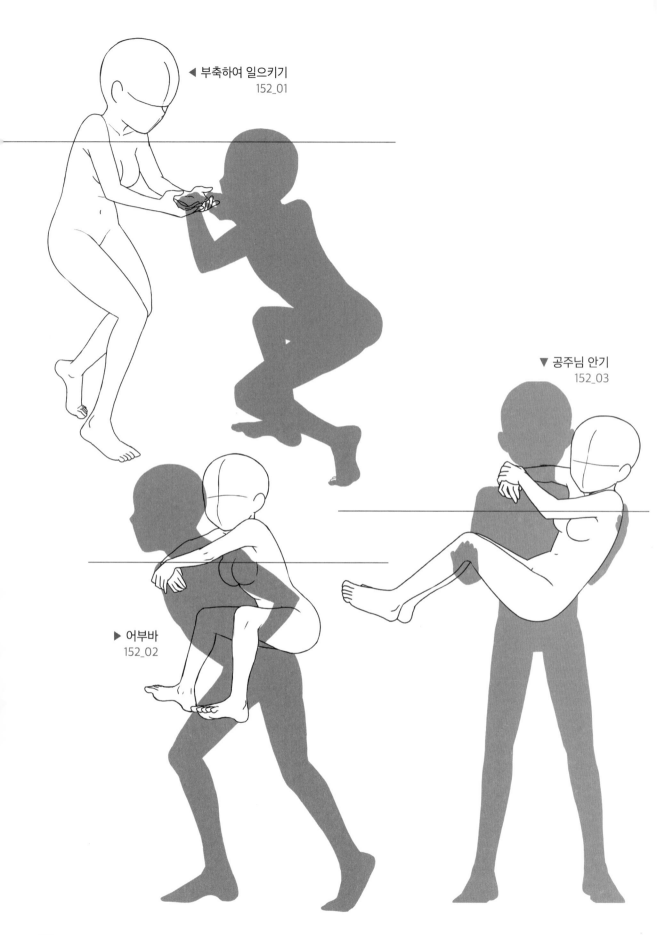

◀ 부축하여 일으키기
152_01

▼ 공주님 안기
152_03

▶ 어부바
152_02

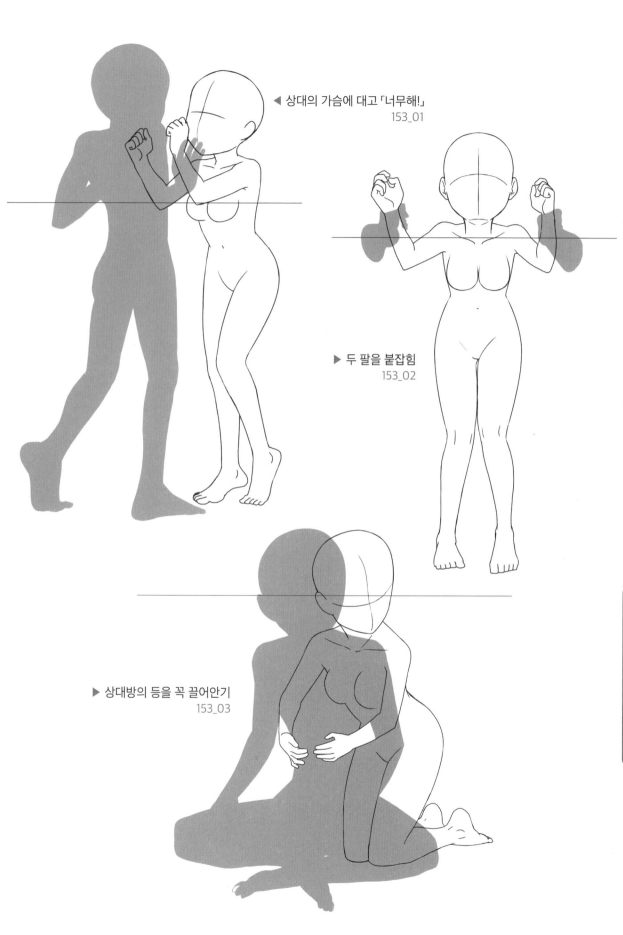

◀ 상대의 가슴에 대고 「너무해!」
153_01

▶ 두 팔을 붙잡힘
153_02

▶ 상대방의 등을 꼭 끌어안기
153_03

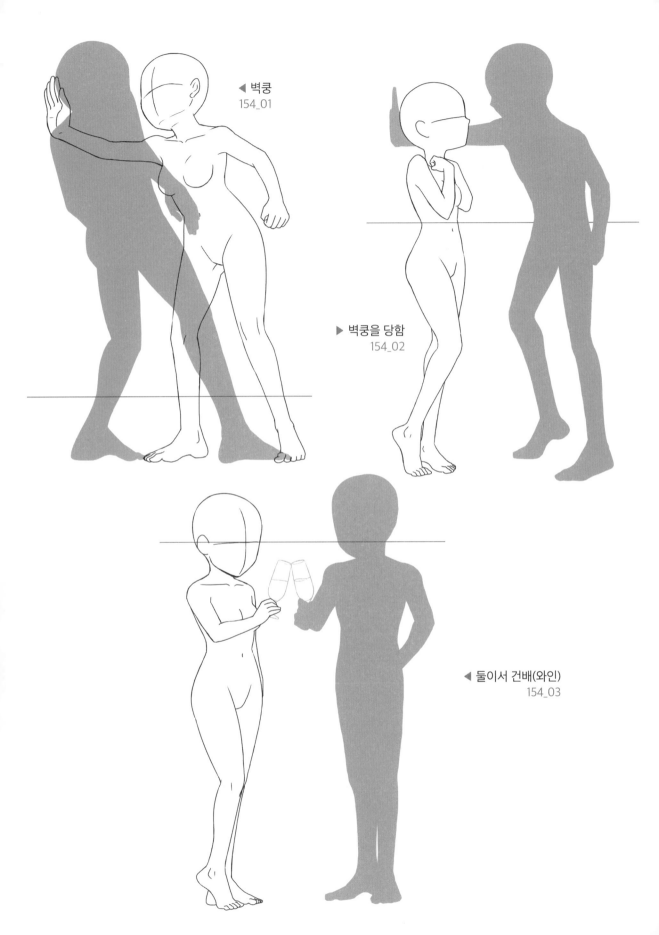

◀ 벽쿵
154_01

▶ 벽쿵을 당함
154_02

◀ 둘이서 건배(와인)
154_03

커플(겨울)

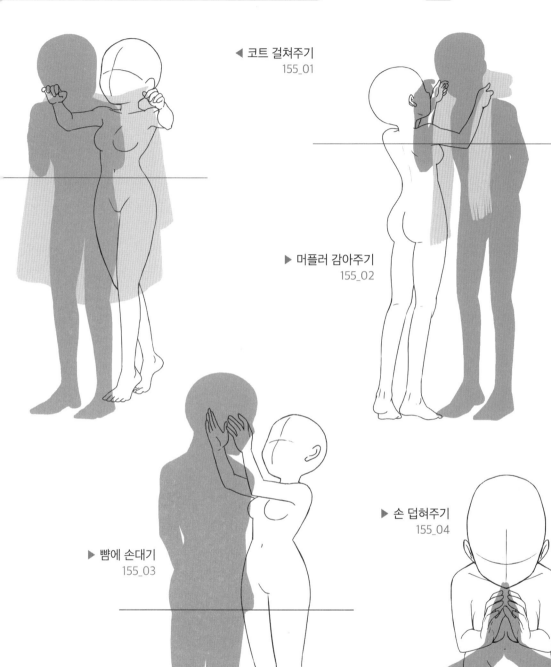

◀ 코트 걸쳐주기
155_01

▶ 머플러 감아주기
155_02

▶ 뺨에 손대기
155_03

▶ 손 덥혀주기
155_04

커플(키스)

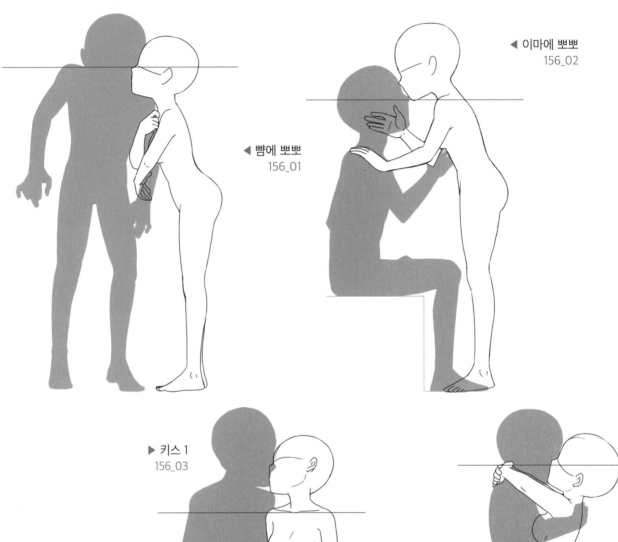

◀ 이마에 뽀뽀
156_02

◀ 뺨에 뽀뽀
156_01

▶ 키스 1
156_03

▶ 키스 2
156_04

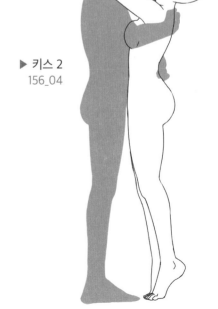

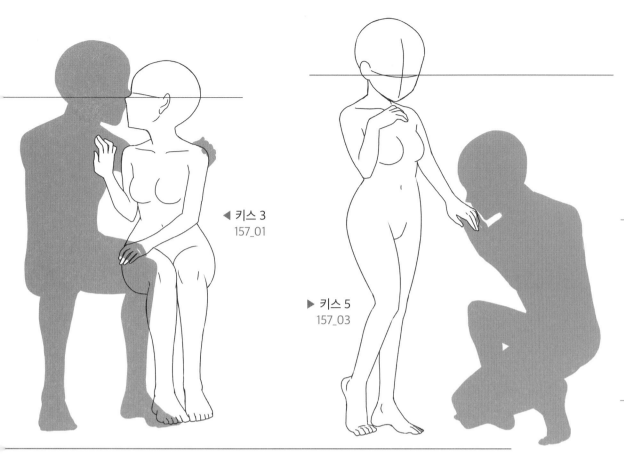

◀ 키스 3
157_01

▶ 키스 5
157_03

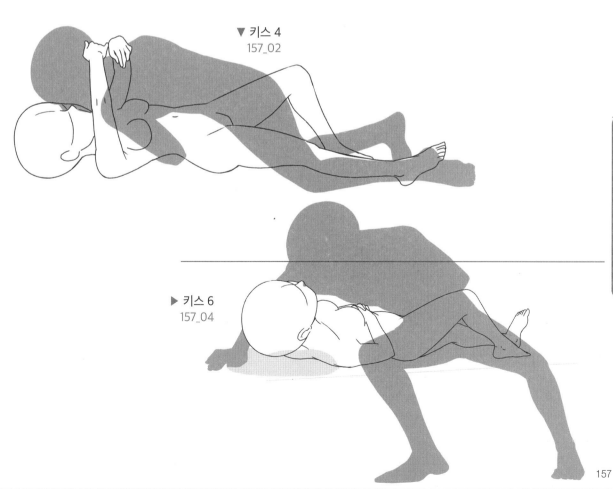

▼ 키스 4
157_02

▶ 키스 6
157_04

커플(잠자기)

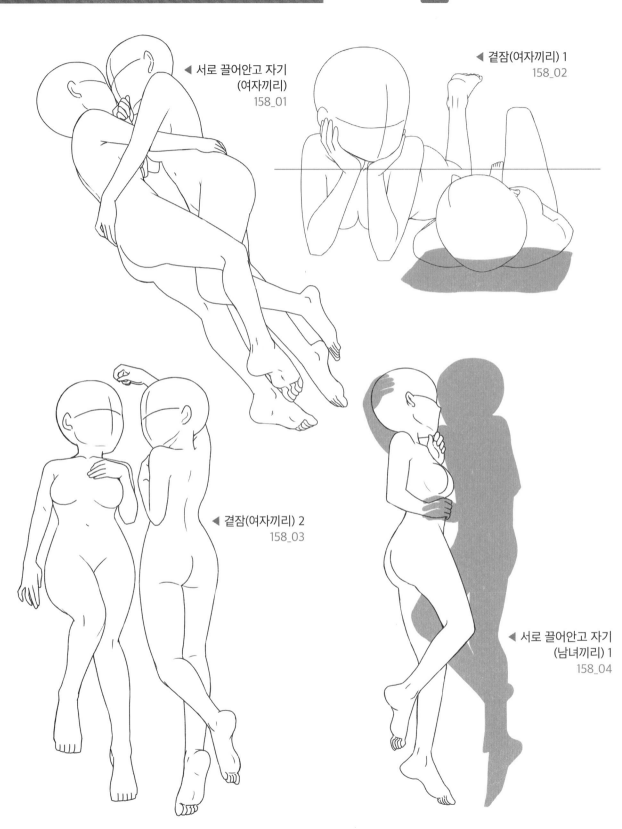

◀ 서로 끌어안고 자기
(여자끼리)
158_01

◀ 곁잠(여자끼리) 1
158_02

◀ 곁잠(여자끼리) 2
158_03

◀ 서로 끌어안고 자기
(남녀끼리) 1
158_04

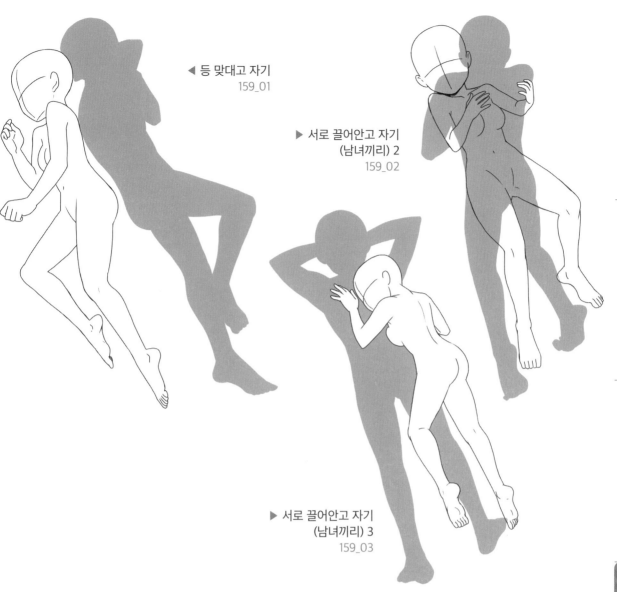

◀ 등 맞대고 자기
159_01

▶ 서로 끌어안고 자기
(남녀끼리) 2
159_02

▶ 서로 끌어안고 자기
(남녀끼리) 3
159_03

 ## 칼럼 4 손잡기

손을 잡는 방법을 통해 맞잡고 있는 두 사람의 성격이나 친밀도를 표현할 수 있습니다.
패턴을 몇 가지 알아두면 큰 도움이 됩니다.

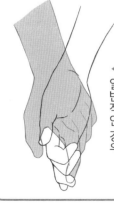

◀ 일반적인 경우

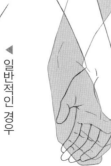

◀ 일반적인 경우(뒤편)

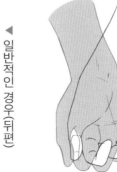

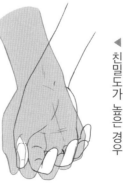

◀ 친밀도가 높은 경우

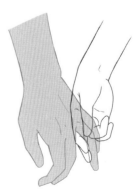

◀ 수줍음 · 사양

창작의 길라잡이
AK 작법서 시리즈!!

-AK Comic/Illustration Technique

데즈카 오사무의 만화 창작법
데즈카 오사무 지음 | 문성호 옮김 | 148×210mm |
252쪽 | 13,000원

만화가 지망생의 영원한 필독서!!
「만화의 신」이라 불리며 전 세계의 창작자들에게
큰 영향을 준 데즈카 오사무. 작화의 기본부터 아
이디어 구상까지! 거장의 구체적 창작 테크닉을
이 한 권에 담았다.

다카무라 제슈 스타일 슈퍼 패션 데생-기본 포즈편
다카무라 제슈 지음 | 송지연 옮김 | 190×257mm |
256쪽 | 18,000원

올바른 인체 데생으로 스타일이 살아있는 캐릭터
를 그려보자!! 파트와 밸런스별로 구분한 피겨 모
디를 이용, 하나의 선으로 인체의 정면, 측면 등
다양한 자세를 연습하다 보면, 어느새 패셔너블
하고 아름다운 비율로 작품을 그릴 수 있다.

애니메이션 캐릭터 작화 & 디자인 테크닉
하야마 준이치 지음 | 이은수 옮김 | 210×285mm |
176쪽 | 20,800원

베테랑 애니메이터가 전수하는 실전 테크닉!
오리지널 애니메이션 설정을 만들고, 그 설정에
따라 스태프들이 의견을 교환하고 수정하는 일련
의 과정을 통해 캐릭터 창작 과정의 핵심 요소를
해설한다.

미소녀 캐릭터 데생-얼굴·신체 편
이하라 타츠야 외 1인 지음 | 이은수 옮김 |
190×257mm | 176쪽 | 18,000원

미소녀를 아름답게 표현하는 테크닉 강좌!
기본 테크닉과 요령부터 시작, 캐릭터의 체형에
따른 표현법을 3장으로 나누어 철저하게 해설한
다. 쉽고 자세한 설명과 예시를 통해 그림을 완성
할 수 있도록 돕는다.

미소녀 캐릭터 데생-보디 밸런스 편
이하라 타츠야 외 1인 지음 | 이은수 옮김 |
190×257mm | 176 쪽 | 18,000원

캐릭터 작화의 기본은 보디 밸런스부터!
보디 밸런스의 기초에 대한 이해가 부족한 상태
에서는 제대로 그릴 수 없는 법! 인체의 밸런스를
실루엣부터 이해할 필요가 있다. 여성의 신체적
특징을 이해하는 데 도움이 되어줄 것이다.

만화 캐릭터 도감-소녀 편
하야시 히카루(Go office) 외 1인 지음 | 조민경 옮김 |
190×257mm | 240 쪽 | 18,000원

매력 있는 여자 캐릭터를 그리기 위한 테크닉!
다양한 장르 속 모습을 수록, 장르별 백과로 그리
지 않고 작화를 완성하는 순서와 매력적인 캐릭
터 창작의 테크닉을 안내한다.

입체부터 생각하는 미소녀 그리는 법

나카츠카 마코토 지음 | 조아라 옮김 | 190×257mm |
176 쪽 | 18,000원

입체의 이해를 통해 매력적인 캐릭터를!
매력적인 인체란 무엇인가? 「멋진 그림」을 그리
는 사람들의 인체는 섹시함이 넘친다. 최소한의
지식으로 「매력적인 인체」 즉, 「입체 소녀」를 그리
는 비법을 해설, 작화를 업그레이드시키는 법을
알려주고 있다.

모에 남자 캐릭터 그리는 법-얼굴·신체 편

카네다 공방 외 1인 지음 | 이기선 옮김 | 190×257mm
| 176쪽 | 18,000원

남자 캐릭터의 모에 포인트 철저 분석!
소년계, 중간계, 청년계의 3가지 패턴으로 나누
어 얼굴과 몸 그리는 법을 해설하고, 신체적 모에
포인트를 확실하게 짚어가며, 극대화 패션, 아이
템 등도 공개한다!

모에 남자 캐릭터 그리는 법-동작·포즈 편

유니버설 퍼블리싱 외 1인 지음 | 이은엽 옮김 | 190×
257mm | 176쪽 | 18,000원

멋진 남자 캐릭터는 포즈로 말한다!
작화는 포즈로 완성되는 법! 인체에 대한 기본 지
식과 캐릭터 작화로의 응용법을 설명한 포즈와
동작을 검증하고 분석하여 매력적인 순간을 안
내한다.

모에 미니 캐릭터 그리는 법-얼굴·신체 편

카네다 공방 외 1인 지음 | 이은수 옮김 | 190×257mm
| 176쪽 | 18,000원

기운 넘치고 귀여운 미니 캐릭터를 그리자!
캐릭터를 데포르메한 미니 캐릭터들은 모에 캐릭
터 궁극의 형태! 비장의 요령을 통해 귀엽고 매력
적인 미니 캐릭터를 즐겁게 그려보자.

모에 캐릭터 그리는 법-동작·감정표현 편

카네다 공방 외 1인 지음 | 남지연 옮김 | 190×257mm |
176쪽 | 18,000원

매력적인 모에 일러스트를 그려보자!
S자 포즈에서 한층 발전된 M자 포즈를 제시하고
있으며, 다양한 장르 속 소녀의 동작·감정표현과
「좋아하는 포즈」 테마에서 많은 작가들의 철학과
모에를 느낄 수 있다.

모에 캐릭터를 다양하게 그려보자
-기본 테크닉 편

미야츠키 모소코 외 1인 지음 | 이은수 옮김 |
190X257mm | 176쪽 | 18,000원

다양한 개성을 통해 캐릭터의 매력을 살려보자!
모에 캐릭터 그리기에 익숙하지 않다면, 어떤 캐
릭터를 그려도 같은 얼굴과 포즈에 뻔한 구도의
반복일 뿐이다. 이 책을 통해 다양한 캐릭터를 개
성있게 그려보자!

모에 캐릭터를 다양하게 그려보자
-성격·감정표현 편

미야츠키 모소코 외 1인 지음 | 이은수 옮김 | 190×
257mm | 176쪽 | 18,000원

다양한 성격과 표정! 캐릭터에 생기를 더해보자!
캐릭터에 개성과 생동감을 부여하는 성격과 감정
표현 묘사법을 상세히 설명하고 있다. 자신만의
독특한 개성이 담긴 캐릭터 완성에 도전해보자!

모에 로리타 패션 그리는 법
-기본적인 신체부터 코스튬까지

모에표현탐구 서클 외 1인 지음 | 남지연 옮김 | 190×
257mm | 176쪽 | 18,000원

가련하고 우아한 로리타 패션의 기본!
파트별로 소개하는 로리타 패션과 구조 및 입는
법부터 바람의 활용법, 색을 통해 흑과 백의 의상
을 표현하는 방법 등 다양한 테크닉을 담고 있다.

모에 로리타 패션 그리는 법
-얼굴·몸·의상의 아름다운 베리에이션

모에표현탐구 서클 외 1인 지음 | 이지은 옮김 | 190×
257mm | 176쪽 | 18,000원

로리타 패션에는 깊이가 있다!! 미소녀와 로리타 패
션의 일러스트를 그리려면 캐릭터는 물론 패션도
멋지게 묘사해야 한다. 얼굴과 몸, 의상의 관계를
해설한다.

모에 로리타 패션 그리는 법
-아름다운 기본 포즈부터 매혹적인 구도까지

모에표현탐구 서클 외 1인 지음 | 이지은 옮김 | 190×
257mm | 176쪽 | 18,000원

로리타 패션을 매력적으로 표현!
팔랑거리는 스커트와 프릴이 특징인 로리타 패션은
표현 방법에 따라 다양한 매력을 연출할 수 있다.
로리타 패션 최고의 모에 포즈를 탐구해보자.

모에 두 명을 그리는 법-남자 편

카네다 공방 외 1인 지음 | 하진수 옮김 | 190×257mm | 176쪽 | 18,000원

우정, 라이벌에서 러브!까지…남자 두 명을 그려 보자!
작화하려는 인물의 수가 늘어나면 난이도 또한 급상승하는 법! '무게감', '힘', '두께'라는 세 가지 포인트를 통해 복수의 인물 작화의 기본을 알기 쉽게 해설하고 있다.

모에 두 명을 그리는 법-소녀 편

카네다 공방 외 1인 지음 | 김보미 옮김 | 190×257mm | 176쪽 | 18,000원

소녀 한 명은 그릴 수 있지만, 두 명은 그리기 전에 포기했거나, 그리더라도 각자 떨어져 있는 포즈만 그리던 사람들을 위한 기법서. 시선, 량, 부드러운 손, 신체의 탄력감 등, 소녀 특유 표현법을 빠짐없이 수록했다.

모에 아이돌 그리는 법-기본 편

미야치키 모소코 외 1인 지음 | 이은수 옮김 | 190×257mm | 176쪽 | 18,000원

아이돌을 매력적으로 표현해보자!
춤, 노래, 다양한 퍼포먼스로 빛나는 아이돌 캐릭터. 사랑스러운 모에 캐릭터에 아이돌 속성을 가미해보자. 깜찍한 포즈와 의상, 소품까지! 아이돌을 구성하는 작은 요소 하나까지 해설하고 있다.

인물 크로키의 기본-속사 10분·5분·2분·1

아틀리에21 외 1인 지음 | 조민경 옮김 | 190×257mm | 168쪽 | 18,000원

크로키의 힘으로 인체의 본질을 파악하라!
단시간에 대상의 특징을 포착, 필요 최소한의 화로 묘사하는 크로키는 인물화에 필요한 안모 작화력을 동시에 단련하는 데 가장 적합하다. 분, 5분 크로키부터, 2분, 1분 크로키를 통해 크닉을 배워보자!

인물을 그리는 기본-유용한 미술 해부도

미사와 히로시 지음 | 조민경 옮김 | 190×257mm | 192쪽 | 18,000원

인체 그 자체의 구조를 이해해보자!
미사와 선생의 풍부한 데생과 새로운 미술 해부도를 이용, 적확한 지도와 해설을 담은 결정판. 인물의 기본 묘사부터 실천적인 인물 표현법이 이 한 권에 담겨있다.

연필 데생의 기본

스튜디오 모노크롬 지음 | 이은수 옮김 | 190×257mm | 176쪽 | 18,000원

데생을 시작하는 이들을 위한 데생 입문서!
데생이란 정확하게 관측하고 무엇을 어떻게 표할지 사물의 구조를 간파하는 연습이다. 풍부예시를 통해 데생을 시작하는 이들을 위한 데의 기본 자세와 테크닉을 알기 쉽게 해설한다.

전차 그리는 법-상자에서 시작하는 전차·장갑차량의 작화 테크닉

유메노 레이 외 7인 지음 | 김재훈 옮김 | 190×257mm | 160쪽 | 18,000원

상자 두 개로 시작하는 전차 작화의 모든 것!
전차를 멋지고 설득력이 느껴지도록 그리기 위한 방법은 무엇일까? 단순한 직육면체의 조합으로 시작, 디지털 작화로의 응용까지 밀리터리 메카닉 작화의 모든 것.

로봇 그리기의 기본

쿠라모치 쿄류 지음 | 이은수 옮김 | 190×257mm | 176쪽 | 18,000원

펜 끝에서 다시 태어나는 강철의 거신!
로봇 일러스트레이터로 15년간 활동한 쿠라다 쿄류가, 로봇이 활약하는 모습을 보며 가슴 설이는 경험을 한 이들에게, 간단하고 즐겁게 터을 그릴 수 있는 힌트를 알려주는 장난감 상자은 기법서.

팬티 그리는 법

포스트 미디어 편집부 지음 | 조민경 옮김 | 182×257mm | 80쪽 | 17,000원

팬티 작화의 비밀 대공개!
속옷에는 다양한 소재, 디자인, 패턴이 있으며 시추에이션에 따라 그리는 법도 달라진다. 이 책에서 보여주는 팬티의 구조와 디자인을 익힌다면 누구나 쉽게 캐릭터에 어울리는 궁극의 팬티를 그릴 수 있게 될 것이다.

가슴 그리는 법

포스트 미디어 편집부 지음 | 조민경 옮김 | 182X257mm | 80쪽 | 17,000원

가슴 작화의 모든 것!
여성 캐릭터의 작화에 있어 가장 큰 난관이라 수 있는 가슴! 인체의 움직임에 따라 가슴의 과 그 구조를 철저 분석하여, 보다 현실적이며 력있는 캐릭터 작화를 안내한다!

코픽 화가들의 동방 일러스트 테크닉

소차 외 1인 지음 | 김보미 옮김 | 215×257mm | 152쪽 | 22,000원

동방 Project로 코픽의 사용법을 익히자!
코픽 마커는 다양한 색이 장점인 아날로그 그림 도구이다. 동방 Project의 인기 캐릭터들을 그려보면서 코픽 활용법을 단계별로 나누어 설명한다. 눈으로 즐기며 따라 해보는 것만으로도 코픽이 손에 익는 작법서!

캐릭터의 기분 그리는 법-표정·감정의 표면과 이면을 나누어 그려보자

하야시 히카루(Go office) 외 1인 지음 | 조민경 옮김 | 190×257mm | 192쪽 | 18,000원

캐릭터에 영혼을 불어넣어 보자! 희로애락에 더하여 '놀람'과, '허무'라는 2가지 패턴을 추가한 섬세한 심리 묘사와 감정 표현을 다룬다. 다양한 아이디어와 힌트 수록.

학원 만화 그리는 법

하야시 히카루 지음 | 김재훈 옮김 | 190x257mm | 180쪽 | 18,000원

학원 만화를 통한 만화 제작 입문!
다양한 내용과 세계가 그려지는 학원 만화는 그야말로 만화 세상의 관문이라고 해도 과언이 아닐 것이다. 『학원 만화 그리는 법』은 만화를 통해 자기만의 오리지널 월드로 향하는 문을 열고자 하는 이들의 열쇠가 되어줄 것이다.

프로의 작화로 배우는 만화 데생 마스터 -남자 캐릭터 디자인의 현장에서-

하야시 히카루 외 2인 지음 | 김재훈 옮김 | 190x257mm | 204쪽 | 18,000원

프로가 전하는 생생한 만화 데생!
모리타 카즈아키의 작화를 통해 남자 캐릭터의 디자인, 인체 구조, 움직임의 작화 포인트를 배워보자

슈퍼 데포르메 포즈집-꼬마 캐릭터 편

Yielder 지음 | 김보미 옮김 | 190×257mm | 160쪽 | 18,000원

2등신 데포르메 캐릭터의 정수!
짧은 팔다리, 커다란 머리로 독특한 귀여움을 갖고 있는 꼬마 캐릭터. 다양한 포즈의 2등신 데포르메 캐릭터를 집중적으로 연습하여 나만의 꼬마 캐릭터를 그려보자.

아날로그 화가들의 동방 일러스트 테크닉

미사와 히로시 지음 | 김보미 옮김 | 215×257mm | 144쪽 | 22,000원

아날로그 기법의 장점과 즐거움을 느껴보자!
동방 Project의 매력은 개성 넘치는 캐릭터! 화가이자 회화 실기 지도자인 미사와 히로시가 수채화·유화·코픽 작가 15명과 함께 동방 캐릭터를 그리며 아날로그 기법의 매력과 즐거움을 전한다.

아저씨를 그리는 테크닉-얼굴·신체 편

YANAMi 지음 | 이은수 옮김 | 190×257mm | 152쪽 | 19,000원

'아재'의 매력이란 무엇인가?
분위기와 연륜이 느껴지는 아저씨는 전혀 다른 멋과 맛을 지니고 있다. 다양한 연령대의 아저씨를 그리는 디테일과 인체 분석, 각종 표정과 캐릭터 만들기까지. 인생의 맛이 느껴지는 아저씨 캐릭터에 도전해보자!

대담한 포즈 그리는 법

에비모 외 1인 지음 | 이은수 옮김 | 190X257mm | 172쪽 | 18,000원

역동적인 자세 표현을 위한 작화 가이드!
경우에 따라서는 해부학 지식이 역동적 포즈 표현에 방해가 되어 어중간한 결과물이 나오곤 한다. 역동적 포즈의 대가 에비모식 트레이닝을 통해 다양한 포즈와 시추에이션을 그려보자.

프로의 작화로 배우는 여자 캐릭터 작화 마스터-캐릭터 디자인 · 움직임 · 음영-

모리타 카즈아키 외 2인 지음 | 김재훈 옮김 | 190x257mm | 204쪽 | 19,000원

현역 애니메이터의 진짜 「여자 캐릭터」 작화술!
유명 실력파 애니메이터 모리타 카즈아키가 여자 캐릭터를 완성하는 실제 작화 과정을 완벽하게 수록! 캐릭터 디자인(얼굴), 인체, 움직임, 음영의 핵심 포인트는 무엇인지 배워보자.

슈퍼 데포르메 포즈집-남자아이 캐릭터 편

Yielder 지음 | 김보미 옮김 | 190×257mm | 164쪽 | 18,000원

남자아이 캐릭터 특유의 멋!
남녀의 신체적 차이점, 팔다리와 근육 그리는 법 등을 데포르메 캐릭터로도 충분히 표현할 수 있도록 상세하게 알려준다. 장면에 따라 달라지는 포즈, 표정, 몸짓 등의 차이점과 특징을 익혀보자!

슈퍼 데포르메 포즈집-연애 편

Yielder 지음 | 이은엽 옮김 | 190×257mm | 164쪽 | 18,000원

두근두근한 연애 장면을 데포르메 캐릭터로!
찰싹 붙어 앉기도 하고 키스도 하고 포옹도 하고 데이트를 하고 때로는 싸우기도 하는 2~4등신의 러브러브한 연인들의 포즈와 콩닥콩닥한 연애 포즈를 잔뜩 수록했다. 작가마다 다른 여러 연애 포즈를 보고 배우며 즐길 수 있다.

인물을 빠르게 그리는 법-남성 편

하가와 코이치, 카도마루 츠부라 지음 | 김재훈 옮김 | 190×257mm | 176쪽 | 18,000원

인물을 그리는 법칙을 파악하라!
인체 구조와 움직임을 파악하는 다양한 방법에는 예나 지금이나 변함없는 일정한 원칙이 있다. 이상적인 체형의 남성 데생을 중심으로 인물을 그리는 일정한 법칙을 배우고 단시간 그리기를 효율적으로 익혀보자.

전투기 그리는 법-십자선으로 기체와 날개를 그리는 전투기 작화 테크닉-

요코야마 아키라 외 9인 지음 | 문성호 옮김 | 190×257mm | 164쪽 | 19,000원

모든 전투기가 품고 있는 '비밀의 선'!
어떤 전투기라도 기초를 이루는 「십자 모양」—기체와 날개의 기준이 되는 선만 찾아낸다면 문제없이 그릴 수 있다. 그림의 기초, 인기 크리에이터들의 응용 테크닉, 전투기 기초 지식까지!

현실감 있게 묘사하는 인물화
-프로의 45년 테크닉이 담긴 유화와 수채화-

미사와 히로시 지음 | 김재훈 옮김 | 215×257mm | 148쪽 | 22,000원

줄곧 인물화를 그려온 화가, 미사와 히로시가 유화와 수채화로 그림을 그리는 기법을 설명한다. 화가의 작품과 제작 과정 소개를 통해 클로즈업, 바스트 쇼트, 전신을 그리는 과정 등을 자세히 알 수 있다.

손동작 일러스트 포즈집
-알기 쉬운 손과 상반신의 움직임-

하비재팬 편집부 지음 | 문성호 옮김 | 190×257mm | 168쪽 | 19,000원

저절로 눈이 가는 매력적인 손의 비밀!
유명 일러스트레이터들의 손 그리는 법에 대한 해설 및 각종 감정, 상황, 상호관계, 구도 등을 반영한 손동작 선화 360컷을 수록하였다. 연습·트레이스·아이디어 착상용 참고에 특화된 전문 포즈집!

슈퍼 데포르메 포즈집-기본 포즈·액션 편

Yielder 외 1인 지음 | 이은수 옮김 | 190×257mm | 160쪽 | 18,000원

데포르메 캐릭터 액션의 기본!
귀여운 2등신 캐릭터부터 스타일리시한 5등신 캐릭터까지. 일반적인 캐릭터와는 조금 다른 특한 느낌의 데포르메 캐릭터를 위한 다양한 즈 소재와 작화 요령, 각종 어드바이스를 다루 있다.

미니 캐릭터 다양하게 그리기

미야츠키 모소코 외 1인 지음 | 문성호 옮김 | 190× 257mm | 188쪽 | 18,000원

귀여운 미니 캐릭터를 다양하게 그려보자!
꼭 껴안아주고 싶은 귀여운 미니 캐릭터를 그 보고 싶다면? 균형 잡힌 2.5등신 캐릭터, 기운 게 움직이는 3등신 캐릭터, 아담하고 귀여운 2 신 캐릭터. 비율별로 서로 다른 그리기 방법과 서, 데포르메 요령을 소개한다.

남녀의 얼굴 다양하게 그리기

YANAMi 지음 | 송명규 옮김 | 190×257mm | 172쪽 | 18,000원

남자 얼굴도, 여자 얼굴도 다 내 마음대로!
만화 일러스트에 등장하는 남녀 캐릭터의 「얼을 서로 구분하여 그리는 법은 물론, 각종 표정도 차이를 주는 테크닉을 완벽 해설. 각도, 성격, 령, 상황에 따른 차이를 자유자재로 표현해보자.

코픽 마커로 그리는 기본
-귀여운 캐릭터와 아기자기한 소품들-

카와나 스즈 지음 | 김재훈 옮김 | 215×257mm | 160쪽 | 22,000원

손그림에 빠진다! 코픽 마커에 반한다!
코픽 마커의 특징과 손으로 직접 그리는 즐기을 소개한다. 코픽 공인 작가인 저자와 4명의 스트 작가가 캐릭터의 매력을 최대한으로 이글 내는 각종 테크닉과 소품 표현 방법을 담았다.

여성의 몸 그리는 법
-골격과 근육을 파악해 섹시하게 그리기

하야시 히카루 지음 | 문성호 옮김 | 190X257mm 184쪽 | 19,000원

'단단함'과 '부드러움'으로 여성의 매력을 살린 캐릭터화된 여성 특유의 '골격'과 '근육'을 완전 석! 살과 근육에 의한 신체의 굴곡과 탄력, 부러움을 표현하는 방법과 그 부드러움을 부각 는 「단단한 뼈 부분 표현」방법을 철저 해부한다

5색 색연필로 완성하는 REAL 풍경화

하야시 료타 지음 | 김재훈 옮김 | 190×257mm |
136쪽 | 979-11-274-2861-7 | 21,000원

세계적 색연필 아티스트의 풍경화 기법 공개!
색연필화의 개념을 크게 바꾼 아티스트, 하야시
료타가 현장 스케치에서 시작해 세밀하게 묘사한
풍경화 작품을 완성하기까지의 과정을 재료 선택
단계부터 구도 잡는 법, 혼색 방법 등과 함께 알기
쉽게 설명한다.

사물을 보는 요령과 그리는 즐거움 관찰 스케치

히가키 마리코 지음 | 송명규 옮김 | 190×257mm |
136쪽 | 979-11-274-2909-6 | 19,000원

디자이너의 눈으로 사물 속 비밀을 파헤친다!
주변 사물을 자세히 관찰해서 그리는 취미 생활
「관찰 스케치」! 프로 디자이너가 제품의 소재, 디자
인, 기능성은 물론 제조 과정과 제작 의도까지 이
끌어내는 관찰력과 관찰 기술, 필요한 지식을 전수
한다. 발견하는 즐거움과 공유하는 재미가 있다!

다이나믹 무술 액션 데생

츠루오카 타카오 지음 | 문성호 옮김 | 190×257mm |
192쪽 | 979-11-274-2968-3 | 21,000원

무술 6단! 화업 62년! 애니메이션 강의 22년!
미야자키 하야오와 함께 일했던 미술 감독이 직접
몸으로 익힌 액션 연출법을 가이드! 다년간의 현장
경력, 제작 강의 경력, 무술 사범 경력, 미술상 수상
경력과 그림 그리는 법 안내서를 5권 집필한 경력
까지. 저자의 모든 경력이 압축된 무술 액션 데생!

여성 몸동작 일러스트 포즈집
-일상생활부터 액션/감정 표현까지-

하비재팬 편집부 지음 | 김진아 옮김 | 190×257mm |
168쪽 | 19,000원

웹툰·만화에 최적화된 5등신 캐릭터의 각종 동작들!
만화·게임·애니메이션 등에서 흔히 볼 수 있는 실제
인체보다 작고 귀여운 캐릭터들. 그 비율에 맞춰 포
즈 선화를 555컷 수록! 다채로운 상황과 동작을 마
음대로 트레이스 가능한 여성 캐릭터 전문 포즈집!

AK Photo Pose

움직임으로 보는 민족의상 그리는 법

겐코샤 편집부 지음 | 이지은 옮김 | 182×257mm |
144쪽 | 19,800원

움직임으로 보는 민족의상 장면별 작화 요령 248
패턴!
아프리카, 아시아의 민족의상을 매력적인 컬러
일러스트로 표현. 정면, 측면 등 다양한 각도에서
상세하게 해설하며 움직임에 따른 의상변화를 표
현하는 요령을 248패턴으로 정리하여 해설한다.

컷으로 보는 움직이는 포즈집-액션 편

마루샤 편집부 지음 | AK 커뮤니케이션즈 편집부 옮김
| 182×257mm | 176쪽 | 24,000원

박력 넘치는 액션을 위한 필수 참고서!
멋진 액션 신을 분석해본다! 짧은 시간 동안 매우
빠르게 진행되기에 묘사하기 어려운 실제 액션
신을 초 단위로 나누어 분석하는 포즈집!

신 포즈 카탈로그-여성의 기본 포즈 편

마루샤 편집부 지음 | AK 커뮤니케이션즈 편집부 옮김
| 182×257mm
| 240쪽 | 17,000원

다양한 앵글, 다양한 포즈가 눈앞에 펼쳐진다!
인체를 그리는 데 도움이 되는 여성의 기본 포즈
를 모은 사진 자료집. 포즈별 디테일이 잘 드러난
컬러 사진과, 윤곽과 음영에 특화된 흑백 사진을
모두 수록!

신 포즈 카탈로그-벽을 이용한 포즈 편

마루샤 편집부 지음 | AK 커뮤니케이션즈 편집부 옮김
| 182×257mm
| 240쪽 | 17,000원

벽을 이용한 상황 설정을 완전 공략!
벽을 이용한 포즈를 그리는 데 도움이 되는 사진
자료집. 신장 차이에 따른 일상생활과 러브신 포
즈 등, 다양한 상황을 올 컬러로 수록했다.

빙글빙글 포즈 카탈로그-여성의 기본 포즈 편

마루샤 편집부 지음 | AK 커뮤니케이션즈 편집부 옮김
| 188×257mm | 128쪽 | 24,000원

DVD에 수록된 데이터 파일로 원하는 포즈를 척척!
로우 앵글, 하이 앵글, 아이레벨 앵글 3개의 높이에
더해 주위 16방향의 앵글로 한 포즈당 48가지의
베리에이션을 수록한 사진 자료집!

만화를 위한 권총 & 라이플 전투 포즈집

하비재팬 편집부 지음 | 문성호 옮김 | 190×257mm |
160쪽 | 18,000원

멋지고 리얼한 건 액션을 자유자재로 표현해보자!
총기 기초 지식, 올바른 포즈 사진, 총기를 다각
도에서 본 일러스트, 만화에 활기를 주는 액션 포
즈 등, 액션 작화에 도움이 되는 내용을 담았다.
부록 CD-ROM에는 트레이스용 사진·일러스트를
1000점 이상 수록.

군복·제복 그리는 법-미군·일본 자위대의 정복에서 전투복까지

Col. Ayabe 외 1인 지음 | 오광웅 옮김 | 190×257mm
| 160쪽 | 18,000원

현대 군인들의 유니폼을 이 한 권에!
군복을 제대로 볼 기회는 드문 편이다. 미군과 일
본 자위대. 무려 30종 이상에 달하는 다양한 형태
의 군복을 사진과 일러스트를 통해 해설한다.

슈트 입은 남자 그리는 법-슈트의 기초 지식 & 사진 포즈 650

하비재팬 편집부 지음 | 조민경 옮김 | 190×257mm |
160쪽 | 18,000원

남성의 매력이 듬뿍 들어있는 정장의 모든 것!
본격 오더 슈트 테일러의 감수 아래, 정장을 철
저히 해설. 오더 슈트를 입은 트레이싱용 사진을
CD-ROM에 수록했다. 슈트 재봉사가 된 기분으
로 캐릭터에 슈트를 입혀보자.

남자의 근육 체형별 포즈집-마른 체형부터 근육질까지

카네다 공방 | 김재훈 옮김 | 190×257mm | 160쪽 |
18,000원

남자는 등으로 말한다! 남성 캐릭터 근육의 모든 것!!
신체를 묘사함에 있어 큰 난관으로 다가오는 것
이라면 역시 근육. 마른 체형, 모델 체형, 그리고
근육질 마초까지. 각 체형에 맞춰 근육을 그려보
자!

그림 같은 미남 포즈집

하비재팬 편집부 지음 | 김보미 옮김 | 190×257mm |
128쪽 | 18,000원

만화나 일러스트에 나오는 미남을 그리는 법!
만화, 일러스트에는 자주 사용되는 「근사한 포
즈」. 매력적인 캐릭터에 매력적인 포즈가 더해지
면 캐릭터는 더욱 빛나는 법이다. 트레이스 프리
인 여러 사진을 마음껏 참고하여 다양한 타입의
미남을 그려보자!

여고생 BEST 포즈집

쿠로, 소가와 외 2인 지음 | 문성호 옮김 | 190×
257mm | 164쪽 | 19,800원

일러스트레이터의 상상은 현실이 된다!
인기 일러스트레이터가 원하는 포즈를 사진으로
재현. 각 포즈의 포인트를 일러스트와 함께 직접
설명한다. 두근심쿵 상큼발랄! 여고생의 매력을
최대로 끌어내는 프로의 포즈와 포인트를 러프
스케치 80점과 함께 해설.

디지털 배경 카탈로그-통학로·전철·버스 편

ARMZ 지음 │ 이지은 옮김 │ 182×257mm │ 192쪽 │ 25,000원

배경 작화에 대한 고민을 이 한 권으로 해결!
주택가, 철도 건널목, 전철, 버스, 공원, 번화가 등, 다양한 장면에 사용 가능한 선화 및 사진 데이터가 수록되어 있는 디지털 자료집. 배경 작화에 편리하게 이용할 수 있는 각종 데이터가 수록되어있다!

신 배경 카탈로그-도심 편

마루샤 편집부 지음 │ 이지은 옮김 │ 190×257mm │ 176쪽 │ 19,000원

만화가, 애니메이터의 필수 사진 자료집!
배경 작화에서 편리하게 사용할 수 있는 번화가 사진을 수록한 자료집.자유롭게 스캔, 복사하여 인물만으로는 나타낼 수 없는 깊이 있는 작화에 도전해보자!

디지털 배경 카탈로그-학교 편

ARMZ 지음 │ 김재훈 옮김 │ 182×257mm │ 184쪽 │ 25,000원

다양한 학교 배경 데이터가 이 한 권에!
단골 배경으로 등장하는 학교. 허나 리얼하게 그리려고해도 쉽지 않은 학교의 사진과 선화 자료 뿐 아니라, 디지털 원고에 쓸 수 있는 PSD 파일까지 아낌없이 수록하였다!

사진&선화 배경 카탈로그-주택가 편

STUDIO 토레스 지음 │ 김재훈 옮김 │ 190×257mm │ 176쪽 │ 25,000원

고품질 디지털 배경 자료집!!
배경을 그릴 때 편리하게 활용할 수 있는 선화와 사진 자료가 수록된 고품질 디지털 자료집. 부록 DVD-ROM에 수록된 데이터를 원하는 스타일에 맞춰 자유롭게 사용하자!

판타지 배경 그리는 법

조우노세 외 1인 지음 │ 김재훈 옮김 │ 215×257mm │ 160쪽 │ 22,000원

환상적인 디지털 배경 일러스트 테크닉!
「CLIP STUDIO PAINT PRO」를 사용, 디지털 환경에서 리얼한 배경 일러스트를 그리기 위한 기법을 담고 있으며, 배경을 그리기 위한 지식, 기법, 아이디어와 엄선한 테크닉을 이 한 권으로 배울 수 있다.

Photobash 입문

조우노세 외 1인 지음 │ 김재훈 옮김 │ 215×257mm │ 160쪽 │ 21,000원

CLIP STUDIO PAINT PRO의 기초부터 여러 사진을 조합, 일러스트를 완성하는 포토배시의 기초부터 사진을 일러스트처럼 보이도록 가공하는 테크닉까지. 사진을 사용한 배경 일러스트 작화의 모든 것을 담았다.

CLIP STUDIO PAINT 매혹적인 빛의 표현법 보석·광물·금속에 광채를 더하는 테크닉

타마키 미츠네, 카도마루 츠부라 지음 │ 김재훈 옮김 │ 190×257mm │ 172쪽 │ 22,000원

보석이나 금속의 광택을 표현해보자!
이 책에서 설명하는 방식을 따라 투명감 있는 물체나 반사광 표현을 익혀보자!

동양 판타지 배경 그리는 법

조우노세 외 1인 지음 │ 김재훈 옮김 │ 215×257mm │ 164쪽 │ 22,000원

「CLIP STUDIO PAINT」로 동양적인 분위기가 나는 환상적인 배경 일러스트 그리는 법을 소개한다. 두 저자가 체득한 서로 다른 「색 선택 방법」과 「캐릭터와 어울리게 배경 다듬는 법」 등 누구나 알고 싶은 실전 노하우를 실제로 따라해볼 수 있도록 안내한다.

CLIP STUDIO PAINT 브러시 소재집 자연물 · 인공물 · 질감 효과

조우노세 외 1인 지음 │ 김재훈 옮김 │ 190×257mm │ 168쪽 │ 21,000원

중쇄가 계속되는 CLIP STUDIO 유저 필독서!
그림의 중간 과정을 대폭 생략해주는 커스텀 브러시 151점을 수록, 사용 방법과 중요 테크닉, 직접 브러시를 제작하는 과정까지 해설하였다.

STAFF

일러스트 감수……우치다 유키
편집 제작……키카와 아키히코 · 마키 케이타[제넷]
디자인……노자와 유카[STUDIO 코이타마] / 시모토리 레이나[제넷]
기획 · 총괄……모리 모토코[HOBBY JAPAN]

번역

김진아
일본어 전문 번역가. 출판사에서 출판기획 편집자로 근무한 경력을 살려 프리랜서 편집자로도 활동 중이다. 옮긴 도서로는 『왜 자꾸 죽고 싶다고 하세요, 할아버지』, 『터부』, 『노트 하나로 인생을 바꾸는 기적의 메모술』, 『도해 미술의 역사』, 『안토니오 가우디 : 지중해가 낳은 천재 건축가』, 『바 레몬하트』 외 다수가 있다.

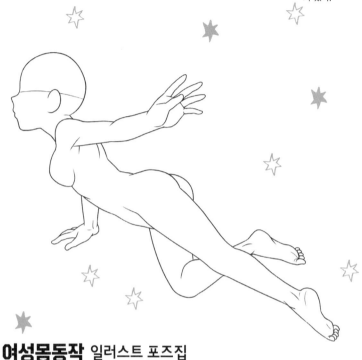

여성몸동작 일러스트 포즈집

초판 1쇄 인쇄 2020년 2월 10일
초판 1쇄 발행 2020년 2월 15일

저자 : 하비재팬 편집부
번역 : 김진아

펴낸이 : 이동섭
편집 : 이민규, 서찬웅, 탁승규
디자인 : 조세연, 김현승
영업 · 마케팅 : 송정환
e-BOOK : 홍인표, 김영빈, 유재학, 최정수
관리 : 이윤미

㈜에이케이커뮤니케이션즈
등록 1996년 7월 9일(제302-1996-00026호)
주소 : 04002 서울 마포구 동교로 17안길 28, 2층
TEL : 02-702-7963~5 FAX : 02-702-7988
http://www.amusementkorea.co.kr

ISBN 979-11-274-3080-1 13650

Toushin Hikume no Illust Pose-shuu Onna no Ko Hen
5 Toushin no Kawaii Onna no Ko ga Sugu Egakeru

©2019 HOBBY JAPAN
Originally Published in Japan in 2019 by HOBBY JAPAN Co., Ltd.
Korea translation Copyright©2020 by AK Communications, Inc.

이 도서의 국립중앙도서관 출판예정도서목록(CIP)은 서지정보유통지원시스템 홈페이지(http://seoji.nl.go.kr)와
국가자료공동목록시스템(http://www.nl.go.kr/kolisnet)에서 이용하실 수 있습니다.
(CIP제어번호:CIP2020003223)

*잘못된 책은 구입한 곳에서 무료로 바꿔드립니다.